LA
SAINT-HUBERTY

D'APRÈS

SA CORRESPONDANCE
ET SES PAPIERS DE FAMILLE

PAR

EDMOND DE GONCOURT

PARIS

E. DENTU, LIBRAIRE-ÉDITEUR
PALAIS-ROYAL, 15, 17, 19, GALERIE D'ORLÉANS
1882

Tous droits réservés

LA
SAINT-HUBERTY

TIRAGE A PETIT NOMBRE

plus

CENT EXEMPLAIRES SUR PAPIER DE HOLLANDE

ET

QUELQUES EXEMPLAIRES SUR PAPIER DE CHINE

PRÉFACE

Avec l'ambition de mettre dans mes biographies — un peu des Mémoires des gens qui n'en ont pas laissé, — j'achetais il y a une quinzaine d'années, chez le bouquiniste bien connu de l'arcade Colbert, les papiers de la Saint-Huberty. Peu à peu, avec le temps, à ces papiers se joignaient les lettres de la chanteuse, que les hasards des ventes amenaient en ma possession. Enfin quand le paquet de matériaux autographes et de documents émanant de la femme me paraissait suffisant, je complétais mon étude par la lecture de tous les cartons de l'ancienne Académie royale de musique conservés aux Archives nationales, de ces correspondances de directeurs

que je m'étonne de voir si peu consultées, de ces rapports vous initiant à tous les détails secrets des coulisses, au sens dessus dessous produit à Versailles par l'audition d'un nouvel opéra, et qui vous montrent Louis XVI avançant le conseil des ministres, pour leur permettre d'assister à la représentation de Didon jouée pour la première fois par la Saint-Huberty.

<p style="text-align:center">Edmond de Goncourt.</p>

Auteuil, février 1880.

I

Qui ne se souvient de la création poétique, du fantôme d'amour, habitant un moment parmi les grandes voix de l'automne sorties des forêts et des marais, la lande aux pierres druidiques, les antiques chênes du Mail, l'étang couvert de nénuphars, la tour de l'Ouest du vieux Combourg ? Qui n'a dans la mémoire les pages délirantes où, dans le romanesque éveil de ses jeunes sens, Chateaubriand se façonne une maîtresse avec le sourire de l'é-

trangère involontairement, pressée dans ses bras, avec le regard d'un portrait de grande dame du temps de Louis XIV, accroché au salon du château, avec la beauté de déesse qui est dans un vers d'Homère, avec le charme de fille des Rois qui est dans un chant épique de l'Inde, avec la volupté de femme qui est dans une strophe du Tasse : une maîtresse idéale, née et jaillissante de la poésie universelle, une maîtresse de conte de fée, emportant, roulé dans ses cheveux et ses voiles flottants, l'amoureux adolescent, au-dessus des continents et des océans des deux Mondes ? A quelques années de là, Chateaubriand rencontrait, sur les planches de l'Académie royale de musique, la Saint-Huberty sous le costume d'Armide. En son incarnation d'enchanteresse et de magicienne, la chanteuse lui apparaissait, ainsi qu'une personnification de son rêve, avec quelque chose de plus, écrit-il, et pour ainsi dire, comme la chair et les os de sa vaporeuse « démone ». La séduction théâtrale de la Saint-Huberty n'avait pas seulement la gloire de rappeler, de faire revivre les premières imaginations d'amour du grand écrivain du xixe siècle, elle avait encore la fortune, à la suite d'une repré-

sentation de DIDON, d'inspirer les seuls vers que peut-être ait jamais rimés, dit-on, le lieutenant d'artillerie destiné à devenir Napoléon Ier.

Romains, qui vous vantez d'une illustre origine,
Voyez d'où dépendait votre empire naissant :
 Didon n'eut pas de charme assez puissant
Pour arrêter la fuite où son amant s'obstine ;
Mais si l'autre Didon, ornement de ces lieux,
 Eût été reine de Carthage,
Il eût, pour la servir, abandonné ses dieux,
Et votre beau pays serait encor sauvage.

II

La Saint-Huberty, cependant, n'était point une jolie femme. Elle n'avait ni les beaux yeux, ni la noblesse svelte de Sophie Arnould. Sa taille était courte, ramassée, et le léger aquarellage de Le Moine[1] nous montre, sous la blondasserie de che-

[1]. Ce portrait, gravé en couleur, avec la suscription :
Mme SAINT-HUBERTY
De l'Académie royale de musique
porte : *Le Moine del., F. Janinet, sculp.* Il est tiré des « Costumes des grands théâtres de Paris. »
Un autre portrait, toujours d'après le même dessin, a été

veux alsaciens, une grande bouche, un nez de soubrette, un ensemble de petits traits bas et bourgeois composant la figure de la reine de l'O-

gravé en noir. Il porte : « *Le Moine del., Colinet, sculp.* A Paris, chez Chereau, rue des Mathurins. » Un second état à l'adresse d'Esnaut et Rapilly.

Un autre, toujours d'après le même dessin et gravé en contre-partie comme celui de Colinet, porte inscrit en bas :

M^{me} SAINT-HUBERTY

De l'Académie royale de musique et pensionnée du Roi, Morte à Londres en 1812.

Un autre, toujours d'après le même dessin, gravé au pointillé et en couleur, n'a point de nom de graveur.

Un autre, toujours d'après le même dessin, gravé sans nom de graveur, détestable petit portrait colorié, publié dans la « Galerie dramatique » de Saint-Sauveur.

Enfin un dernier petit portrait de profil en médaillon, tourné à gauche, gravé sans nom de graveur, en grisaille, sur un fond bleu.

Au bas est inscrit :

M^{me} SAINT-HUBERTY

A Paris, chez Aubert, graveur, rue Jean de Beauvais.

Indépendamment de ces portraits, les « Costumes des grands théâtres » ont donné, imprimés en couleur, les costumes de la Saint-Huberty, dans les rôles d'IPHIGÉNIE EN AULIDE, de DIDON, de PÉNÉLOPE.

péra. Dans le grand portrait exposé au Salon de 1784, — tableau, je crois, perdu, — où Mme Vallayer Coster peignait la chanteuse dans son rôle de Didon, le salonnier des « Mémoires secrets », après avoir dit que l'esprit de la physionomie de la femme passait à travers sa laideur, ajoute avec une brutalité peu galante que la « peintresse » n'a pas su rendre la métamorphose qui, dans cet opéra, faisait oublier « la figure ignoble » de l'artiste et la donnait à voir belle et touchante[1]. Cette métamorphose, cette transformation au théâtre, que quelques actrices obtiennent d'une façon si merveilleuse, la Saint-Huberty la poussait au delà de l'imaginable, grâce à des travaux incroyables, grâce à des victoires remportées tous les jours sur son ingrate personne, grâce à des acquisitions paraissant impossibles, grâce à une remarquable intelligence, grâce à une connaissance très étendue du théâtre et de tous ses effets, grâce à une étude approfondie des personnages, dont elle rendait pour ainsi dire « d'une manière

1. Mme Lebrun dit dans ses Mémoires : « Mme Saint-Huberty n'était point jolie, mais son visage était ravissant de physionomie et d'expression. »

palpable » les sentiments et les mouvements de l'âme, grâce enfin à ce que son talent tenait de son cœur et de la passion qui habitait en elle. Et elle arrivait à se changer presque physiquement, à donner à sa taille, de la noblesse, de l'élégance, de la majesté, à se mouvoir avec des gestes de fierté ou de grâce molle ; et elle paraissait séduisante et désirable aux yeux amoureux de la salle. Quelque chose de cette métamorphose existe dans un portrait peint par Reynolds, où la Saint-Huberty est représentée comme une personnification de la Musique. Assise sur un tabouret, devant un forte-piano surmonté d'un buffet d'orgue, les pieds nus dans des pantoufles sans quartier, les cheveux non accommodés, un mouchoir négligemment noué autour du cou, le corps dans une de ces blanches et tombantes robes de mousseline, une de ces « robes-chemises » si fort à la mode à la fin du siècle dernier, la chanteuse de l'Opéra et du Concert spirituel promène ses doigts sur les touches d'ivoire, avec des traits comme fondus et perdus dans une ivresse lyrique qui les transfigure.

De portrait dessiné, je ne connais qu'un por-

trait calligraphié en encre de couleur par Bernard, un « portrait écrit », ainsi qu'on disait au XVIIIe siècle, et reproduisant en plus grand le dessin de Le Moine. Ce portrait, où la Saint-Huberty est représentée dans le rôle de « Didon » en tunique violette, une couronne sur la tête, a passé, il y a quelques années, dans une vente de Vignères.

Parmi les portraits peints, il y aurait les portraits de M^{me} Vallayer Coster, de Reynolds[1], et le portrait de Trinquesse représentant la chanteuse en pied dans le rôle « d'Iphigénie en Tauride », au moment de la tempête, portrait exposé en 1785 au Salon de la Correspondance de la Blancherie.

1. Ce portrait, dont l'estampe est rare, a pour titre : *la Musique, ou M^{me} Saint-Huberty inspirée par Apollon*. Il porte sur les côtés de l'ovale : *Painted by Joshua Reynolds, L. L. sculp*. Une lyre surmontée d'une tête d'Apollon se trouve au milieu de vers. L'estampe se vendait à Paris, rue de Gesvres, chez Isabey. Il faut toutefois se défier de ce portrait, je ne suis pas bien sûr qu'il ne soit pas une gravure de M^{me} Sheridan, à laquelle on a substitué le nom de la Saint-Huberty.

III

Anne-Antoinette Clavel, connue au théâtre sous le nom de la Saint-Huberty, naissait à Strasbourg le 15 décembre 1756[1].

Le père d'Antoinette, musicien de son état, pensionné de l'électeur de Bavière, et attaché au théâtre de Strasbourg, commençait l'éducation musicale de sa fille dès sa plus tendre enfance.

1. Voici l'acte de naissance annexé au dossier de la Saint-Huberty que conservent les Archives nationales :

« Extractus ex libro baptismale Parocchiæ ad Sctum Petrum juniorem intra Argentinam. (Page 168).

« Hodie decimo sexto Decembris, anno millesimo, septingentesimo quinquagesimo sexto, a me infrascripto, fuit baptisata Anna-Antonia, filia domini Petri Clavel Raici (sic) et Dae Claudiæ Antoniæ Pariset, ejus uxoris legitimæ, pridie nata.

« Patrinus fuit : Dus Claudius Franciscus Guilleman, in negotiis regiis occupatus, et Matrina : Anna Goyer nata Lebrun, patre presente, qui infra mecum subscripserunt. Signatum : Guilleman ut patrinus, Goyer ut matrina, Pierre Clavel, ut pater. »

Trouvant chez l'enfant de merveilleuses dispositions, il lui donnait les leçons d'un maître, où il y avait la tendresse et l'orgueil d'un père. A l'âge de douze ans, la petite virtuose chantait en s'accompagnant du clavecin « avec tant de goût et de légèreté qu'elle faisait l'admiration de tous ceux qui l'entendaient ». La renommée de ce talent précoce se répandait, et plusieurs théâtres de la province et de l'étranger faisaient des tentatives pour se l'attacher. Mais son père et sa mère, « chérissant en elle le germe des vertus qu'ils lui avaient inspirées, n'avaient garde de livrer sa jeunesse, dans des villes éloignées, au danger de la séduction de ces hommes aimables et opulents qui se font un jeu des victoires criminelles qu'ils remportent sur l'innocence ». Refusant pour elle plusieurs engagements et, notamment au commencement de l'année 1774, un engagement pour le théâtre de Bordeaux et un engagement pour le théâtre de Lyon, ses père et mère ne lui avaient permis de s'engager et ne lui permettaient de jouer qu'au théâtre de Strasbourg, où ils continuaient à l'avoir sous les yeux, et où « ils pouvaient la diriger dans les commencements

d'une carrière si glissante pour une jeune fille sans expérience[1] ».

Antoinette Clavel était engagée depuis deux ou trois ans au théâtre de Strasbourg, lorsqu'elle rencontrait dans les coulisses, vivant dans l'intimité des acteurs et des actrices, un homme qui s'annonçait comme le directeur général des Menus plaisirs du roi de Prusse, à la recherche de sujets qu'il voulait engager pour la troupe française de Berlin. Il faisait sonner haut son nom de Saint-

[1]. Supplique d'Antoinette Pariset, veuve du sieur Jean-Pierre Clavel, en son vivant musicien pensionnaire de Strasbourg, appelant comme d'abus du prétendu mariage contracté..... entre Claude Croisilles de Saint-Huberty avec demoiselle Antoinette Clavel sa fille, actrice de l'Académie royale de musique. — Supplique d'Antoinette Clavel, fille mineure, l'une des quatre premières chanteuses de l'Opéra, procédant sous l'autorité de Me Potel, procureur en la Cour, son curateur nommé par arrêt de la Cour. — Indépendamment de ces deux pièces manuscrites, je me sers pour le récit des premières années de la Saint-Huberty du procès imprimé en partie composé avec ces deux suppliques, mais contenant cependant quelques détails qui n'y sont pas mentionnés. (Voir Causes célèbres, curieuses et intéressantes de toutes les cours souveraines du royaume avec le jugement qui les ont décidées. Paris, 1783, vol. 96. Cause CCXCI.)

Huberty, et se disait apparenté avec les premières familles d'Allemagne. C'était un homme jeune encore, et qui avait couru le monde, un beau diseur aux paroles dorées, habile à monter une imagination et possédant auprès de la femme le charme et le prestige de l'aventurier. Et il faisait de si belles promesses à Antoinette, montrait à son talent la perspective d'un si brillant avenir, qu'au printemps de 1775, la jeune chanteuse se décidait à quitter furtivement ses parents et à suivre le sieur Croisilles de Saint-Huberty à Berlin. A Berlin, la déception de la jeune fille était grande. Le directeur des Menus plaisirs du roi de Prusse n'était que le régisseur de la troupe, et il ne pouvait tenir qu'une partie des conditions de l'engagement qui avait décidé la demoiselle Clavel à quitter la maison paternelle.

Antoinette était-elle la maîtresse de Saint-Huberty, ou, comme elle le prétend, n'était-elle que l'artiste séduite et entraînée par les conditions avantageuses d'un engagement? Quoi qu'il en fût, Saint-Huberty avait le désir de devenir le mari de sa maîtresse ou de sa première chanteuse. Le chevalier d'industrie, l'homme de sac et de

corde [1], l'espèce de directeur perdu de dettes qu'il était, voyait dans la jeune cantatrice une célébrité future, sur les appointements de laquelle il aurait les droits d'un maître de la communauté, et si par hasard le succès n'était point selon ses prévisions, il lui resterait toujours la ressource de faire casser un mariage contracté à l'étranger sans le consentement des parents. Aussi, du matin au soir, pressait-il Antoinette de devenir sa femme, ne la laissant pas respirer, et toujours revenant à l'objet de ses désirs, et toujours l'étourdissant des

1. Voici ce que le baron Thiébaut dit de lui dans ses Souvenirs : « Un histrion, fort mauvais sujet, nommé Saint-Huberty, avait amené de France à Berlin quatre jeunes personnes, qu'il plaça à beaux deniers comptants, l'une chez l'envoyé de Bavière, une seconde chez M. de Golze, officier dans les gendarmes et frère de celui qui était ministre à Paris, et la troisième, Mlle Quinson, chez M. Harris. Quant à la quatrième, qui était la plus laide, mais qui annonçait déjà les talents qui depuis l'ont rendue célèbre, Saint-Huberty en fit sa femme. » Le baron Thiébaut nous dit, à une autre page de son livre, de Saint-Huberty qu'il excellait à jouer les rôles de valet, et nous le fait voir chez le prince Henri de Prusse, sous un costume de Savoyard, montrant la lanterne magique, qui était une joyeuse et amusante parodie des faits et gestes de la vie, à Rheinsberg, de l'oncle du prince invité à cette fête.

vastes possessions qu'il était appelé, un jour, à recueillir de la maison de Saint-Huberty : lui ! tout bonnement le fils d'un négociant de Metz appelé Croisilles tout court, et qui avait pris la fuite de la maison paternelle, afin de se livrer tout entier à son goût pour la vie de théâtre. Au bout de quatre ou cinq mois de résistance et de temporisation, la jeune femme, lassée de cette lutte recommençant tous les jours, et sans secours, et sans appui, et sans soutien dans un pays étranger, avait la faiblesse de consentir à lui donner sa main. Et le 10 septembre 1775, le mariage d'Anne-Antoinette Clavel avec le sieur Croisilles de Saint-Huberty était célébré dans la paroisse de Sainte-Hedwige, par le chanoine Elberfeld [1].

La nouvelle épousée n'eut pas longtemps à attendre pour être fixée sur les traitements que lui réservait son mari. « La troisième nuit de

[1]. Voici, traduit, l'acte de mariage que j'ai fait relever sur les registres de la paroisse : « Claudius-Philippus Croisilles de Saint-Huberty, natif de France, régisseur du théâtre français de S. M. le roi de Prusse, et demoiselle (*jungfrau*, vierge) Maria-Antonia, native de Strasbourg, comédienne. »

mon mariage, — c'est la Saint-Huberty qui parle dans son mémoire, — fut scellée de la part du sieur Croisilles par les propos les plus grossiers, accompagnés d'une paire de soufflets bien conditionnés, parce que la couverture de notre lit penchait plus de mon côté. » Et à quelques semaines de là, le sieur de Saint-Huberty quittait furtivement Berlin, en emportant les effets les plus précieux de sa femme.

Dans l'embarras de sa situation et l'indécision d'un parti à prendre, Antoinette recevait inopinément une lettre de son mari, lui mandant de Varsovie qu'il venait de former une troupe qui avait déjà mérité les applaudissements de la cour de Pologne, et qu'il n'attendait plus qu'elle pour faire de cette troupe une troupe tout à fait digne de représenter devant les Majestés du Nord. La Saint-Huberty se décidait à aller rejoindre son mari. Elle arrivait. La troupe n'avait point encore paru sur la scène... Enfin la première représentation avait lieu, suivie d'autres représentations qui permettaient au monde lyrique, recruté par le sieur Saint-Huberty, de vivoter tant bien que mal.

— 17 —

Enivré par ce demi-succès, le sieur Saint-Huberty, dont la cervelle était dans l'enfantement de vastes projets, rêve de monter sa troupe d'occasion sur le pied d'une troupe réglée. Il part pour Hambourg dans le but de « faire recrue de sujets idoines ». De retour de Hambourg, toujours à la poursuite de son idée, il a l'imprudence de se montrer à Berlin. A peine entré dans la ville, il est vu, reconnu, et ses créanciers le font jeter dans les prisons de « Haute-Forte. » La troupe de Varsovie, privée de direction et réduite à un état précaire, est au moment de se dissoudre.

Dans cet intervalle cependant Mme Saint-Huberty débutait dans ZÉMIRE ET AZOR. Les applaudissements, le jour du début et les jours suivants, allaient au delà de tout ce que pouvait espérer la jeune femme. La cour de Pologne la comblait de présents, et la fonte des bijoux et des cadeaux d'argenterie lui permettait de réaliser une somme de 12,000 livres, avec laquelle elle brisait les fers de son époux après deux mois de captivité. Revenu de Berlin à Varsovie, le directeur se trouvait bientôt dans l'impossibilité de se maintenir dans la capitale de la Pologne, et une

belle nuit, il décampait à l'improviste, laissant derrière lui une meute de créanciers.

M^me de Saint-Huberty, pour mettre sa personne en sûreté et ne pas assumer la responsabilité des dettes de son mari, était obligée de se pourvoir en séparation le 17 mars 1777, ainsi que le témoigne cette pièce :

Par-devant les notaires et officiers publics de l'ancienne ville de Varsovie, comparant en personne, noble dame Antoinette de Clavel, épouse du noble homme Philippe de Saint-Huberty, assistée pour le présent acte, du conseil de noble homme Georges Godin, présent et appelé par elle à cet effet ; ladite Antoinette de Clavel, saine d'esprit et de corps, de son plein gré, librement et expressément a déclaré et déclare par le présent acte : qu'ayant appris que noble homme Philippe de Saint-Huberty, son mari, avait abandonné Varsovie à cause du grand nombre de dettes dont il était accablé, ignorant même l'endroit où il s'était retiré, et ne voulant s'obliger en aucune manière pour les dettes de son mari qu'il a contractées sans qu'elle y ait aucunement participé, elle se sépare de tous les biens généralement quelconques de son dit mari, sauf néanmoins les biens qu'elle a acquis et apportés, et déclare en outre par une déclaration formelle, la susdite dame de Clavel, qu'elle ne prétend nullement s'intéresser auxdits biens, et approuvant en entier la présente sépa-

ration des biens de son mari, elle a ainsi soussigné de sa propre main au présent acte. — Antoinette de Clavel, femme Saint-Huberty, J. Godin, comme assistant [1].

Selon son habitude, le mari de la Saint-Huberty n'avait pas quitté le logis de sa femme, les mains vides; cette dernière fois il avait emporté et la bourse et les costumes de la cantatrice, qui se serait trouvée, dans le premier moment, sans aucune ressource, et à peu près nue. Heureusement qu'une illustre dame, aussi grande par sa générosité que par sa naissance, la princesse Lubomirska, touchée du triste sort de la jeune femme, la rhabillait, et lui donnait pendant trois mois l'hospitalité dans son palais.

Le sieur Saint-Huberty, lui que rien ne décourageait et qui rebondissait de ses désastres financiers plus inventif et plus imaginateur de combinaisons grandioses, avait alors choisi la capitale de l'Autriche pour décidément y faire sa fortune.

[1]. Extrait des actes des notaires et officiers publics de l'ancienne ville de Varsovie. Collationné, signé, et scellé et légalisé par les juges royaux de l'ancienne ville de Varsovie, le 8 octobre 1777.

Et le voilà se remettant à écrire à sa femme qu'il a su lui ménager une position honorable à Vienne et la pressant de le rejoindre. La femme était devenue défiante, soupçonneuse, et était encouragée dans son peu d'empressement à se réunir à son mari par la princesse Lubomirska, à qui elle montrait les lettres du sieur Saint-Huberty. Enfin le diable d'homme sut si bien écrire, si bien tourner les choses, si bien mentir, que, malgré les remontrances de la princesse et son opposition à la laisser partir, la cantatrice se mettait en route pour Vienne. La position honorable, l'engagement avantageux n'existaient que dans les lettres du fourbe et du menteur insigne, et Mme de Saint-Huberty était obligée de donner à son mari de l'argent pour qu'il mangeât. Heureusement, presque aussitôt son arrivée, M. de Saint-Huberty était obligé de quitter Vienne à la brune, ainsi qu'il avait quitté Berlin, ainsi qu'il avait quitté Varsovie.

La jeune artiste se trouvait alors sans engagements et libre de sa personne et de ses volontés ! Depuis longtemps elle était secrètement attirée vers Paris, « ce centre du goût, des beaux-arts, ce

rendez-vous des voyageurs ». Cet attrait, joint au retentissement qu'avait dans le moment par toute l'Europe le succès d'ARMIDE, à l'Académie royale de musique, faisait tout à coup la Saint-Huberty désireuse de connaître Paris et Glück.

Aussitôt son arrivée, elle entrait en relations avec le compositeur allemand [1], qui prenait la

[1]. Si l'on en croit une petite brochure, publiée sans lieu ni date, les leçons données par Glück à la Saint-Huberty n'auraient pas été absolument gratuites. « Dans un de ces moments de lubricité auxquels se livrent souvent les plus grands hommes, le célèbre Glück lui reconnut des talents qu'on n'avait même pas soupçonnés et qui l'attachèrent à elle. Il résolut d'en faire une actrice. Ainsi se forma la fameuse Champmeslé par les soins et les conseils de Racine. Cependant on ne doit pas comparer pour la galanterie l'Orphée de l'Allemagne à l'Euripide français. Glück chercha moins à enseigner les sentiments dont il lui enseignoit l'expression qu'à la pénétrer du feu de son génie, et comme il avoit toujours conservé la rusticité des mœurs allemandes, il ne laissoit pas souvent de s'y livrer dans ses leçons.

« Si la reconnoissance fit supporter à la cantatrice les emportements de son maître, elle n'en conçut pas moins d'aversion pour les hommes, qu'elle jugea tous d'après lui et son féroce époux... » Là, l'auteur raconte une anecdote avec une débutante nommée Voisin qui ne peut être citée. (*Chronique scandaleuse des théâtres, ou Aventures des plus célèbres actrices, chanteuses, danseuses, figurantes.*)

direction de son talent, la faisait engager à l'Opéra, obtenait pour le sieur Saint-Huberty, échoué à Paris, à la suite de sa femme, la place de garde-magasin.

IV

La Saint-Huberty débutait le 23 septembre 1777. Elle débutait le 23 septembre par le rôle de « Mélisse » dans l'opéra d'ARMIDE.

Le *Mercure de France* rend compte en ces termes des débuts de la chanteuse : « Elle a une voix agréable, elle chante et joue avec une grande finesse. Elle paraît être une excellente musicienne, il ne lui faut qu'un peu d'habitude du théâtre pour donner plus de développement à son organe et plus d'aisance à son jeu. »

V

A son arrivée à Paris, à la fin d'avril 1777, la Saint-Huberty s'était d'abord logée rue Croix-de-

la-Bretonnerie chez une dame Sorel, puis elle avait successivement habité l'hôtel de Genève, l'hôtel de Bayonne, l'hôtel des Treize-Provinces. Dans tous ces logements, elle vivait seule, recevant son mari, mais ne voulant pas se réunir à lui, avant qu'elle fût assurée qu'il eût amendé sa conduite. Par son influence et son crédit, nous l'avons déjà dit, elle avait obtenu de la direction de l'Opéra qu'il fût nommé garde-magasin ; mais il s'était si mal acquitté de son emploi qu'on avait été obligé de le remercier [1]. Bientôt les visites du mari à sa femme ne furent plus que les occasions et les prétextes d'exigences intolérables, de mauvais traitements, de soustractions de menus objets. Un jour même, en l'absence de la maîtresse du logis, il dévalisait presque l'appartement, et la

1. Saint-Huberty se vengeait de cette mise à la porte par le colportage et la lecture de pamphlets contre l'administration de l'Opéra. Dans une lettre du 19 juillet 1779, Devisme se plaint au ministre d'un écrit composé par Dodé de Jousserand, l'ami et le camarade de Saint-Huberty, qui se fait un plaisir de faire la lecture de ce libelle dans les cafés et même dans quelques maisons particulières, où il est admis.

cantatrice était dans la nécessité de porter plainte au commissaire.

Voici même le texte de cette plainte :

L'an mil sept cent soixante-dix-huit, le vendredy trente-un juillet, neuf heures de relevée, en l'hôtel et par-devant nous Joseph Chesnon fils, avocat au parlement, conseiller du Roy, commissaire au Châtelet de Paris, est comparue demoiselle Anne-Antoinette Clavel dite de Saint-Huberty, pensionnaire du Roy à l'Opéra, laquelle nous a dit que le sieur de Saint-Huberty, qui se prétend marié avec elle par un prétendu acte de célébration à Berlin, a abusé depuis près de trois ans de la confiance de la comparante, pour s'installer chez elle et y rester malgré elle, s'y rendre le maître et même la maltraiter ; il a cependant plusieurs fois quitté la maison, mais toujours en emportant les bijoux et les effets de la comparante, qu'il mettait en gage et vendait. Il y rentrait violemment, mais les mains vides, et la comparante était dans l'impuissance de réclamer contre de pareilles persécutions, n'ayant pas ses papiers. Enfin aujourd'hui, pendant qu'elle était à l'Opéra, le sieur Saint-Huberty a encore abusé de sa confiance et de son absence, pour emporter les effets, papiers et musique de la comparante, même la musique qui appartient à l'Opéra.

Elle se trouve dans le plus grand embarras, et le sieur Saint-Huberty a la finesse de lui demander, par une lettre du mercredi vingt-neuf de ce mois, des pa-

piers et effets qu'il a déjà eu la précaution d'emporter. Pour quoi, et pour parvenir à avoir chez elle la paix que le sieur Saint-Huberty en a depuis longtemps éloignée, et pour forcer le sieur Saint-Huberty à lui rendre ses effets, et papiers, et musique, et principalement celle appartenant à l'Opéra, elle est venue nous rendre la présente plainte contre le sieur Saint-Huberty, nous requérant acte que nous lui avons donné et a signé en la minute des présentes.

Sur un ordre du lieutenant de police, une partie des effets dérobés à la Saint-Huberty lui étaient rendus.

VI

La Saint-Huberty, abandonnant enfin les hôtels garnis, était entrée, le 10 août 1778, dans un petit appartement qu'elle payait 490 francs et qu'elle avait meublé, un appartement rue de l'Arbre-Sec dans la maison du sieur Gourdon, valet de chambre du Roi.

Le 31 août, sur les sept heures du matin, elle sommeillait tranquillement, rêvant peut-être qu'elle était à jamais débarrassée de son époux,

qu'elle n'avait pas revu depuis le 8 du mois, quand elle était réveillée en sursaut par l'irruption dans sa chambre de quatre hommes, parmi lesquels le sieur de Saint-Huberty lui désignait un individu en habit noir comme un commissaire. Et aussitôt le mari de se jeter sur le lit de sa femme, en criant à ses acolytes : « Messieurs, aux poches, aux poches ! » La Saint-Huberty s'emparait de ses poches qu'elle défendait le mieux qu'elle pouvait. Alors les quatre hommes la traînaient toute nue au milieu de la pièce, et là son mari, pendant que l'homme en habit noir lui tenait les bras, la maltraitant de coups, et prenant des ciseaux qu'il avait sur lui, coupait si brutalement les rubans de ses poches, qu'il lui faisait plusieurs égratignures avec la pointe de ses ciseaux[1]. Le mari enfin, maître des clefs, ouvrait les armoires, les visitait, les fouillait,

1. Procès-verbal de comparution de demoiselle Antoinette Clavel, femme de Philippe Croisil de Saint-Huberty, bourgeois de Paris, l'an mil sept cent soixante dix-huit, le lundy trente un aoust, onze heures du matin, en l'hôtel et par-devant nous Jean-François Michel, avocat au Parlement, conseiller du Roi, commissaire enquêteur, examinateur au Châtelet de Paris. — (Causes célèbres, curieuses et intéressantes... Paris, 1783. Vol. 95 et 96.)

en prononçant d'épouvantables injures contre sa femme. Là-dessus, survenait un cinquième personnage, encore tout de noir vêtu, qui se proclamait le procureur du mari. Et tout ce monde, pendant la scène, riait entre eux, regardant moqueusement la femme en chemise, personne ne daignant répondre, quand elle demandait au prétendu commissaire de lui montrer l'ordre qu'il avait de forcer son domicile et d'en agir ainsi avec elle. Lorsque la comédie du faux commissaire, inspirée sans doute au sieur Saint-Huberty par sa vie de théâtre et ses rôles de valet, fut tout à fait jouée, et que les cinq hommes eurent vidé les lieux, la chanteuse, avant de regagner son lit, faisait la découverte qu'il lui manquait une paire de boucles de souliers à pierres de la valeur de six louis [1].

[1]. Les mauvais traitements et sévices exercés par M. de Saint-Huberty sur sa femme étaient l'objet d'un grave procès-verbal rédigé par un régent de la Faculté de médecine. « Nous soussigné, docteur régent de la Faculté de médecine en l'Université de Paris et maître en chirurgie de la même ville, à la requête de dame Antoinette Clavel, de l'Académie royale de musique, femme du sieur Philippe Croisil de Saint-Huberty, bourgeois de Paris, certifions

— 28 —

La plainte de M^me de Saint-Huberty n'amenait pas de poursuites contre son mari, mais la plaignante, qui menaçait tout haut de demander son congé à l'Opéra « si l'on ne mettait ses jours en sûreté », recevait l'assurance qu'elle n'avait plus à redouter à l'avenir les visites et les entreprises de M. de Saint-Huberty.

nous être transporté rue de l'Arbre-Sec, vis-à-vis celle de Bailleul, dans la maison de ladite dame que nous avons trouvée dans son lit, se plaignant de violentes douleurs de tête, mais sans fièvre, et par l'examen que nous avons fait, nous avons remarqué mouchetures comme faites par pointes de ciseaux ou autres instruments à l'avant-bras droit et deux à la partie inférieure du même bras, une contusion avec gonflement à la tête du bras gauche, deux fortes contusions à la partie moyenne et externe de la jambe droite et une à la partie moyenne inférieure et presque postérieure de la jambe droite, une légère contusion à la partie moyenne du coronal du côté gauche, de plus une difficulté de respirer et une sensibilité douloureuse dans toute la partie antérieure du sternum, suite des tiraillements et de la pression que cette partie a éprouvée et suppression des règles ; pour lesquels accidents nous avons conseillé les remèdes convenables ; en foi de quoi nous avons fait le présent procès-verbal pour servir et valoir ce que de raison. A Paris, le 2 septembre 1778. Gillet, maître en chirurgie. »

VII

Cependant, si M^{me} Saint-Huberty était débarrassée des visites de son mari, elle n'était point encore tout à fait affranchie des ennuis d'argent qu'il était en train de lui susciter et qu'elle ne soupçonnait guère.

La pauvre femme regardait comme une victoire et un gage de sécurité d'avoir arraché de son mari, quelque temps avant la scène de violence passée à son domicile, l'engagement suivant :

« Je permets, consens et m'oblige envers M^{me} de Saint-Huberty mon épouse, à lui laisser l'entière liberté de ses appointements, soit à l'Opéra ou tel autre spectacle, honoraires de concert ou tels autres émoluments relatifs à ses talents et ce pour en faire l'usage que bon lui semblera et fournir à son entretien, et payer par moitié avec moi les dépenses de la maison qui ne sont de vêtements ni de parure. Elle sera libre en

outre de voyager pour donner des concerts et libre aussi de sa conduite dans ma maison, pourvu toutefois que sa conduite soit telle qu'elle a été jusqu'aujourd'hui. Telle est ma volonté d'accord avec elle, et je donne à ce présent écrit la même force et valeur qu'un acte passé par-devant notaire et sous la garde des lois.

<p style="text-align:right">DE SAINT-HUBERTY.</p>

« Fait à Paris, le 1^{er} juin 1778. »

La Saint-Huberty croyait que cette phrase « l'entière liberté de ses appointements » la préservait à l'avenir de toute revendication du signataire. Elle se trompait. A la requête d'une demoiselle Guérin, qui se prétendait créancière du ménage d'une somme de 489 livres et sur une assignation, laissée le 23 septembre 1778 au domicile du sieur Saint-Huberty, rue des Orties, une opposition était faite par le mari sur les appointements de sa femme, et le 2 octobre intervenait une sentence qui déclarait l'opposition bonne et valable, et que les sommes que les directeurs et caissiers de l'Opéra reconnaîtraient devoir, seraient délivrées

au sieur Croisilles jusqu'à concurrence de son dû. A la suite d'une instance, une nouvelle sentence était rendue le 9 décembre, qui autorisait la demoiselle Guérin, le prête-nom du mari, à poursuivre le recouvrement de sa créance sur les appointements de la Saint-Huberty échus ou à échoir, et à les faire déposer entre les mains d'un notaire. Le sieur Saint-Huberty ne s'était pas borné là, il avait fait faire de nouvelles oppositions de la part d'autres créanciers.

VIII

La Saint-Huberty, à laquelle n'avait point été remise l'assignation de la demoiselle Guérin, et qui n'avait jamais eu de rapports avec elle [1],

[1]. M^me Saint-Huberty, dans un billet, fait la déclaration suivante : *M^me Saint-Huberty ne connaît ni la demoiselle Guérin, ni la dette qu'elle répète et pour laquelle elle a fait faire la saisie des meubles de M. de Nesle. Jamais M^me Saint-Huberty n'a reçu d'assignation pour cette créance, qui peut peut-être regarder M. de Saint-Huberty seul.*

— 32 —

n'avait connaissance de cette procédure que par le caissier de l'Opéra. Elle était obligée pour toucher ses appointements de faire casser les sentences des 2 octobre et 9 décembre et de se pourvoir au parlement. Elle faisait faire une expédition du procès-verbal du commissaire Michel et une copie du rapport du chirurgien Gillet, dont l'original était resté entre les mains du ministre Amelot, et elle envoyait à son procureur l'engagement de son mari, accompagné de cette lettre :

« *Monsieur,*

« *Voilà une lettre que je vous envoie de M. Saint-Huberty qui, dans le temps qu'il voulait toucher mes appointements et que je me plaignais de son trop de dépense, m'a fait cette lettre en présence de témoins. Et voyez jusqu'où va sa coquinerie : il me la faisait dans le mois de juillet et m'a dit qu'il l'avait exprès antidatée pour pouvoir me donner des torts de plus loin. Comme il dit que mes appointements seront pour mon entretien, le revenu qu'il pourrait demander ne serait pas bien considérable ; puisque mon état exige que la dépense de mon entre-*

tien excède de beaucoup celle de sa nourriture qu'il prétend avoir de moi. D'ailleurs, vous voyez qu'il dit que je payerois avec lui la moitié et que je me trouve forcée de payer la somme totale de la dépense qui se fait chez moi.

« Ainsi j'aurois à réclamer la moitié de la dépense que j'ai faite. Il me dira qu'il n'en jouit pas. Mais a-t-on jamais vu qu'une femme nourrisse un homme? Avant qu'il ne soit quelque chose, il vivait. Il dit qu'il m'a donné des maîtres et que cela l'a mis en dépense; j'ai ici dix témoins qui affirmeront que je les avois, avant de le connaître, et quand même, j'avois des appointements qui pouvoient subvenir aux frais de ces mêmes maîtres. Cependant il falloit pour avoir des appointements les mériter et j'en avois. D'ailleurs, monsieur, cette lettre suffit pour que je touche ce qui me revient. Il ne s'agit plus, d'après cela, que de M^{lle} Guérin qui, sûrement, ne peut s'empêcher de donner main-levée. Encore une chose, c'est qu'en Pologne, j'ai été séparée de biens. M. Mascassies a cet acte entre ses mains. Pour l'attestation du médecin que vous demandez, j'ai donné l'original à M. Amelot. La copie que j'en ai fait faire est de même que l'original; si cependant elle ne peut abso-

lument servir, je l'aurai ou je le ferai signer par le même médecin.

« J'ai l'honneur d'être, monsieur, votre très humble servante.

« C..., *dite* DE SAINT-HUBERTY.

« *Je vous enverrai lundi matin l'expédition du commissaire Michel.* »

Ce 30 *janvier* 1778 [1].

Le 11 janvier 1778, la Saint-Huberty avait déjà obtenu un arrêt qui l'autorisait à plaider sous l'assistance de M° Potel, à défaut d'autorisation de la part du sieur Croisilles.

Alors commençait un de ces procès d'actrice, si nombreux au XVIII° siècle, et qui sont, pour ainsi dire, les archives privées de l'histoire de ce monde de femmes disparues sans laisser de biographies ; procès que s'arrachent les procureurs et les avocats, un moment échappés à l'ennui de leurs procé-

[1]. Lettre autographe signée de la collection de Goncourt. Je répète dans ce volume que je ne garde pas l'orthographe fautive des lettres d'actrices ; je trouve suffisant de donner un fac-similé.

dures, et qui s'amusent à déposer une rhétorique galante au bas des aventures scandaleuses : procès qui deviennent l'amusement égrillard du public de Paris et de la province, se disputant les mémoires imprimés et en faisant fabriquer des copies manuscrites.

Me Potel faisait parler ainsi la Saint-Huberty : « Si je n'avais à me plaindre que des torts du sieur Croisilles comme des perfidies d'un amant, je me condamnerais au silence, et mes remords me puniraient assez de ma faiblesse, mais j'ai, en ce moment, à me défendre de sa tyrannie, à conserver mon état, à pourvoir à mon existence. Tant qu'il ne s'est prévalu en particulier que des prérogatives que je croyais attachées à son titre d'époux pour m'outrager et me faire essuyer les sévices les plus cruels, les plus humiliants, j'ai dévoré ma peine, j'ai étouffé mes sanglots dans le sein domestique. Mais, puisqu'il vient d'adopter un nouveau genre de persécutions, en me traduisant devant les tribunaux publics, puisqu'il s'est fait à lui-même l'illusion de croire qu'à l'ombre de son nom de mari, il pourrait se faire autoriser à s'emparer de mes appointements, ma seule et

unique ressource, et qu'il pourrait, en maître souverain, en disposer en faveur de ses créanciers, j'invoquerai les lois et les mêmes tribunaux... »

Puis, après avoir raconté toute la lamentable histoire des trois années de mariage de la chanteuse, Mᵉ Potel abordait ensuite les privilèges des sujets de l'Académie royale de musique, de cette Académie dont le Roy, en ses lettres patentes enregistrées le 12 août 1769, disait : « qu'elle n'était pas moins agréable aux étrangers qu'à la nation elle-même et que sa magnificence contribuait à l'embellissement de la capitale. » Mᵉ Potel réclamait en faveur de Saint-Huberty cette immunité établie en faveur de tous les gens de l'un et de l'autre sexe qui y sont engagés, de n'avoir pas besoin, en cas de minorité, du consentement de leur père, mère, tuteur, de n'avoir pas besoin, en cas de mariage pour les femmes, du consentement de leurs maris et de pouvoir, les uns et les autres, toucher leurs appointements et en donner quittances sans autorisation quelconque. Et il appuyait sur l'intention du législateur dont la pensée avait été de régler les choses en sorte que les appointements des sujets de l'Opéra servissent

à leur subsistance particulière, et qu'il y eût impossibilité de les leur enlever, sous quelque prétexte que ce fût... Il démontrait ensuite que toute cette procédure était l'ouvrage du sieur Croisilles, qui voulait s'approprier les appointements de sa femme. Il ajoutait que ledit sieur avait d'autant plus mauvaise grâce à invoquer les titres de mari et de maître de la communauté, qu'il s'en était rendu indigne par sa conduite, ainsi que le témoignaient les pièces produites par sa femme.

Il concluait enfin au nom de Mme Saint-Huberty dans ces termes : « Je demande que les sentences des 2 octobre et 9 décembre soient déclarées nulles et de nul effet, et que main-levée pure et simple soit faite des oppositions formées entre les mains des sieurs directeur et caissier de l'Opéra et de l'Académie royale de musique, tant à la requête de Mlle Guérin qu'à celle du sieur Saint-Huberty et de tous autres qui n'auraient aucune reconnaissance directe de moi ; en conséquence, que les sieurs directeur, caissier et tous autres dépositaires soient tenus de payer et de vuider leurs mains dans les miennes, nonobstant toutes oppositions faites ou à faire à la requête

de demoiselle Guérin et du sieur Saint-Huberty. »

Le 19 mars 1779, jour indiqué par le parlement pour la cause, le défenseur de M^me Saint-Huberty, M^e Mascassies, en un de ces plaidoyers qu'a immortalisés Racine dans les « Plaideurs », prenait la parole. Il faisait l'histoire du théâtre à l'origine, indiquait l'influence de la chute de Constantinople sur les mystères, s'étendait sur les opéras de Lulli, de Rameau ; après quoi il examinait si la demoiselle Guérin était réellement créancière de la demoiselle Clavel ; puis, enfin, il arrivait au mari, contre lequel l'éloquent défenseur s'exprimait ainsi : « Non, sans doute, sous telle forme que le sieur Croisilles se travestisse dans cette cause, soit qu'il paraisse tantôt plaidant contre la demoiselle Guérin, tantôt employant le nom de sa créancière, vraie ou factice, pour porter des coups à sa femme, soit enfin qu'il se métamorphose en maître de la communauté d'entre lui et sa femme, aucun de ces moyens ne peut réussir. »

Et telle était l'éloquence de M^e Mascassies, l'habileté des moyens de droit et de fait présentés par le procureur Potel, la justice de la réclamation

de la plaignante que, sur les conclusions de Mᵉ Séguier, avocat général, la sentence du Châtelet était infirmée ; il était donné mainlevée à la demoiselle Clavel des saisies et oppositions faites entre les mains des directeur et caissier de l'Opéra, qui étaient autorisés à lui payer ce qui lui était dû. Le sieur Croisilles et la demoiselle Guérin étaient condamnés aux dépens.

En vertu de cet arrêt, la Saint-Huberty réclamait, par commandement, le 1ᵉʳ juillet 1779, du sieur Devismes, entrepreneur et concessionnaire du privilège de l'Opéra, la somme de 600 livres pour les mois de novembre et de décembre 1778, février et mars 1779, qui lui étaient dus sur ses appointements. Devismes, qui avait l'habitude journalière des exploits, ne payait pas. Commandement itératif lui était fait le 12 juillet, et au moment où on allait procéder à la saisie-exécution, l'entrepreneur de l'Opéra se montrait, déclarant à l'huissier qu'il avait entre les mains de nouvelles oppositions sur Mᵐᵉ de Saint-Huberty[1], que

[1]. La Saint-Huberty demeure encore un certain nombre d'années dans un état nécessiteux et assez voisin de la misère. En 1780, elle est poursuivie par une marchande de

d'ailleurs les meubles et effets qui garnissaient l'appartement par lui occupé appartenaient au Roi, que conséquemment ils ne pouvaient être saisis. Et l'huissier était obligé de se retirer, en déclarant que M⁰ Potel allait se pourvoir par-devant nos dits seigneurs du parlement, pour être autorisé à faire les ouvertures dans la manière accoutumée.

IX

En dépit des assurances rassurantes du lieutenant de police, en dépit du gain de ce procès, la

modes pour une note de 240 francs, par un apothicaire pour une somme de 50 francs, etc , etc. Et au mois d'octobre de la même année, elle est obligée de proposer à ses créanciers par l'entremise de son procureur de leur abandonner 1,500 francs à compter de Pâques prochain, disant *qu'elle ne peut rien faire de plus, qu'elle ne sera dans ses meubles que lorsqu'ils auront promis qu'ils la laisseront tranquille.* Elle ajoute que, s'ils ne veulent pas s'accorder à cela, il leur fasse entrevoir : « *que n'aimant pas être tourmentée, elle pourra les faire attendre plus longtemps en allant dans les pays étrangers* ». (Ancienne collection d'autographes Léon Sapin.)

Saint-Huberty demeurait toujours la femme du sieur Croisilles. Elle avait, en mille circonstances, toujours à craindre l'immixtion dans ses affaires du chevalier d'industrie. Voulant reconquérir son indépendance et rompre à tout jamais tout rapport avec son mari, six mois après l'arrêt du 19 mars 1779, elle faisait introduire par sa mère, devenue veuve, une demande en nullité de mariage.

Les quatre moyens invoqués devant la grande chambre du parlement, le 18 décembre 1780, par la dame Pariset, veuve du sieur Jean-Pierre Clavel, appelante comme d'abus du prétendu mariage contracté le 18 septembre 1775, étaient :

1. Le défaut de publications de bans dans la paroisse des père et mère, tuteur et curateur, dont l'ordonnance de Blois faisait une loi rigoureuse pour les mineurs et les mineures.

2. Le défaut de présence du propre curé de la contractante, présence qui, conformément à l'ancienne discipline de l'Église et du Concile de Trente, avait été toujours regardée comme « étant de l'essence du sacrement et de nécessité ».

3. Le défaut du consentement des père et mère.

4. Le rapt et la séduction, qui sans l'emploi de la violence, mais seulement par « mauvaises voyes et mauvais artifices » étaient considérés comme un empêchement dirimant à la validité d'un mariage.

Et la requête concluait à ce que ledit mariage entre ladite Antoinette Clavel et ledit Claude Croisilles, soi-disant Saint-Huberty, et l'acte de célébration d'y celui, et tout ce qui a précédé et suivi fût déclaré nul et de nul effet, et à ce qu'il fût fait défenses audit Claude Croisilles et à la demoiselle Antoinette Clavel de ne plus, à l'avenir, habiter ensemble, comme aussi défenses audit sieur Croisilles dit Saint-Huberty de se dire et qualifier mari de la demoiselle Clavel, et à ladite demoiselle Clavel de se dire et qualifier femme dudit sieur Croisilles...

Le sieur Croisilles père, par une assignation remontant au 18 décembre 1779, avait donné les mains à cette demande en nullité. Le mari lui-même s'en rapportait à la prudence de la cour. Il n'était point né d'enfants du mariage attaqué. Dans ces conditions, le 30 janvier 1781, sur les conclusions de Mᵉ Joly de Fleury, un arrêt était

rendu, par lequel il était dit qu'il y avait abus dans le mariage, et il était fait défense au sieur Croisilles[1] et à la demoiselle Clavel de *se hanter et de se fréquenter*.

X

Malgré l'accueil flatteur fait par le public à la débutante le 23 septembre 1777, Mme Saint-Huberty, après son début, retombait et demeurait dans l'ombre pendant plusieurs années. En 1778, le *Mercure* parlait seulement d'elle pour mentionner qu'elle avait chanté le rôle de « *l'Amour* » dans ORPHÉE et dans les « Fragments », acte tiré du ballet des ROMANS, du

[1]. Quelle fut la fin de l'aventurier Croisilles ? Selon la « Chronique scandaleuse des théâtres », ayant déjà donné Gluck pour amant à la chanteuse, le ministre Amelot, « qui gouvernait alors en sultan le tripot royal, et qui avait jeté le mouchoir à la Saint-Huberty », qu'il avait soutenue de son crédit dans son procès en séparation, envoyait au fond de la province le mari, « gratifié d'une compagnie de grenadiers royaux ».

Devin de village et de la Provençale. Il reconnaissait cependant que la cantatrice, dans le concert spirituel du 8 décembre, assez mal entendue en l'Oratorio, à cause des instruments et des chœurs, avait su déployer un organe sonore et véhément dans une ariette italienne du chevalier Glück[1].

Pendant toute l'année 1779, sous la direction de Devismes, qui ne songeait pas à utiliser son talent, il n'était pas question une seule fois de la chanteuse, qui songeait à quitter l'Opéra. Et on la voyait pleurer de désespoir de ne pouvoir parvenir à se faire confier un rôle[2].

Dauvergne arrivait à la direction de l'Opéra. Il avait foi en la chanteuse, et elle obtenait de jouer dans le Roland de Piccini. A la suite des représentations des 28 et 30 novembre 1780, le *Mercure* s'exprimait ainsi sur le jeu et le chant de la Saint-Huberty : « Puisque nous avons parlé de

1. M^{me} Saint-Huberty sera bientôt la chanteuse préférée de ce célèbre concert, et balancera les succès de M^{mes} Todi et Marra.

2. Lettre de Dauvergne sur son administration (sans date). Archives nationales, O¹ 635.

Roland, nous saisirons cette occasion pour dire quelque chose de M^me Saint-Huberty, dont les progrès tous les jours plus marqués méritent une mention particulière. Nous l'avons vue avec plaisir dans le rôle d'*Angélique,* dont elle s'est fort bien acquittée à beaucoup d'égards. Nous l'invitons seulement à soigner son articulation ; elle la néglige tellement qu'on perd une partie de ce qu'elle dit. Ce vice est commun aux cantatrices étrangères ou élevées à l'étranger. » Le *Mercure* termine en lui recommandant d'arrondir ses gestes, d'en devenir plus avare et de ne pas donner à ses bras plus d'élévation qu'il ne convient.

La multiplicité et l'exagération des gestes, c'est là le défaut de la Saint-Huberty à ses commencements. Une autre fois on lui reprochera de ressembler à une femme persécutée par des convulsions intérieures.

En 1781, la Saint-Huberty entrait dans les « Remplacements ».

En 1782, l'habitude est venue au public de l'entendre, à la critique de la louer. M^lle Levasseur malade, M^me Saint-Huberty la remplace dans l'opéra d'Iphigénie en Tauride. Et le critique

théâtral de dire (10 mars) : « Il faut néanmoins convenir que si l'on n'en excepte un petit nombre de situations qui ne nous ont pas paru saisies aussi habilement que les autres, cette actrice, s'est fort bien acquittée de son personnage et qu'elle a mérité des éloges. »

Le 12 mai, il est rendu compte du rôle de la Saint-Huberty dans l'Inconnue persécutée en ces termes : « Autant de goût que d'intelligence, quelquefois seulement un peu d'exagération dans les gestes, voilà ce que nous avons cru apercevoir dans l'actrice. »

Le 14 septembre, elle remportait un triomphe dans l'opéra d'Ariane dans l'ile de Naxos : « M^{lle} Saint-Huberty, dans l'opéra d'*Ariane*, a ajouté encore à l'idée que l'on avait déjà de son intelligence et de son talent. Elle a joué la scène avec une action toujours animée et intéressante, et elle a chanté avec la plus grande expression la musique constamment forte et passionnée d'un rôle long et pénible. Le degré de supériorité où elle est parvenue... » Enfin, pendant le mois de décembre de 1782, le critique musical du *Mercure* consacrait l'incontesté et universel talent

de la Saint-Huberty dans ce compte rendu louangeur de l'opéra des EMBARRAS DES RICHESSES :
« M^lle Saint-Huberty a joué le rôle de *Rosette* avec une intelligence, une sensibilité, une verve d'expression qui prouvent l'étendue et la souplesse de son talent, également propre à rendre tous les rôles, à chanter tous les genres de musique. »

XI

Un gouvernement peu commode, que celui des amours-propres, des vanités, des cupidités des hommes et des femmes de l'Opéra. MM. Dauvergne et de la Ferté avaient tous les jours à batailler avec les caprices, les prétentions, les exigences, les demandes d'augmentation, les rebellionnements des chanteurs, chanteuses, danseurs et danseuses. Un registre de l'Opéra, pour l'année 1782[1], contenant les comptes rendus des séances du comité et la copie de la correspondance, nous

1. Archives nationales, O¹ registre, p. 639.

initie à toutes les querelles intestines du lieu, nous dévoile la dure et délicate besogne que, dans cette terrible année, donne au ministre, à l'intendant des Menus-Plaisirs, au directeur général de l'Académie, la direction du « tripot lyrique ».

Un jour, c'étaient des pourparlers avec Mlle Maillard qui voulait impérieusement débuter dans les grands rôles.

Un autre jour, c'était la colère de Mlle Deligny, à laquelle on refusait une gratification qu'elle sollicitait.

Un autre jour, c'était la méchante humeur de Mlle Gavaudan, tout nouvellement augmentée, à propos d'un refus du même genre, et à laquelle on ne pouvait donner une nouvelle gratification, sans en accorder une aux demoiselles Joinville, Audinot, Chateauvieux.

Un autre jour, c'étaient les récriminations de Mlle Duplant, se plaignant de n'avoir reçu que 4,500 liv. au lieu des 6,000 qui lui étaient accordées, se plaignant de l'injustice criante faite à la doyenne de l'Opéra, et menaçant de se retirer.

Un autre jour, c'était une grande conversation avec Vestris père, le dieu de la danse po-

sant son ultimatum et demandant pour continuer à danser à Paris, dans l'espace de six ans, trois congés depuis le mois d'octobre jusqu'à la fin de juin, et un brevet de gratification de 4,500 livres.

Un autre jour, c'était l'obligation pour M. de la Suze, le représentant des chœurs, de passer quatre heures chez la demoiselle Levasseur sans pouvoir la décider à chanter le rôle de *Télaire*. Et, à une semaine de là, un rapport instruisait le ministre qu'en dépit d'affiches posées depuis quatre jours et d'une perte bien certaine pour l'administration de cent pistoles, on n'avait jamais pu amener l'actrice à jouer dans l'opéra de Castor, l'actrice qui avait repoussé les instances de ses camarades avec des termes injurieux et avait déclaré bien haut qu'elle se moquait pas mal de la recette.

Un autre jour, c'était la demande d'un congé par la demoiselle Dorival, rédigée dans cette forme ironique : « Faites-moi le plaisir de me chasser le plus promptement possible, j'ai grand besoin d'aller chez les Anglais gagner de quoi vivre tranquillement en France. »

Car tous, acteurs et actrices, avaient la cervelle

tournée par les guinées de l'Angleterre, par les propositions vertigineuses du directeur de Drury-Lane, et tous brûlaient d'émigrer ; quelques-uns même guettaient l'occasion de s'enfuir nuitamment de Paris.

Ainsi il arrivait toujours, en cette même année 1782, qu'il fallait donner des ordres pour arrêter le beau danseur Nivelon, déjà sur la route de Calais, et qu'on gardait en prison jusqu'à ce qu'il eût payé les frais « qu'il avait coûtés pour courir après lui ».

Et le registre de l'Opéra, à quelques pages de la transcription de ces ordres, contient de l'inspecteur de la police Quidor, l'homme ordinaire de ces expéditions, et qui, l'année précédente, après l'incendie de l'Opéra, avait arrêté, au bureau de la diligence de Valenciennes, la malle de Lays, prêt à passer en Belgique, ce curieux rapport qui mérite d'être cité comme un modèle de la prose policière du temps :

« J'ai déposé cette nuit à l'hôtel de la Force, avec la consigne du secret, la demoiselle Théodore que j'avois trouvée au château de Poinchy, malgré les avis donnés par la demoiselle Guimard à sa mère et ceux qui

lui avoient été donnés directement par la poste. Elle étoit dans la plus grande sécurité, se confiant dans une lettre qu'elle dit avoir de M. de la Ferté et écrite au nom du ministre, dans laquelle on lui annonçoit qu'elle n'est plus sur l'état des sujets de l'Opéra, ni de la cour, et qu'on la rendoit libre de contracter les engagements qu'elle jugeroit à propos. Elle a reçu ma visite et mon compliment avec un héroïsme romanesque et paroît disposée à faire assaut de courage et fermeté contre les attaques de l'autorité.

Pendant le peu d'heures que j'ai passées à Poinchy, j'en ai assez vu et entendu pour pouvoir assurer que la demoiselle Théodore et Dauberval sont mariés depuis huit jours, que c'est pour ce grand coup de théâtre que la demoiselle a hasardé un voyage en France et à Paris, d'où le sieur Dauberval l'a emmenée furtivement à sa terre où s'est faite la cérémonie. Quoique j'aie la certitude de ce que j'avance, comme c'est encore un mystère, je vous supplie, monsieur, de ne pas paraître tenir cette nouvelle de moi. »

Au rapport se trouve joint un état de frais démontrant que ces arrestations n'étaient point à bon marché.

MÉMOIRE DES DÉBOURSÉS FAITS PAR LE SIEUR QUI-
DOR, COMMISSAIRE DU ROI, INSPECTEUR DE POLICE,
DANS L'EXÉCUTION DE L'ORDRE DU ROI CONTRE LA
DEMOISELLE THÉODORE, QU'IL A ÉTÉ CHERCHER
AU CHATEAU DE POINCHY, PRÈS CHABLIS, ET QU'IL
A MENÉE A L'HOTEL DE LA FORCE.

De Paris à Poinchy, 26 postes et demie, y compris la poste royale à 7 liv. 10 s. par poste pour l'officier et 3 livres pour l'homme de confiance, fait la somme de deux cent soixante-dix-huit livres cinq sols 278 5

Pour l'exécution de l'ordre du Roi contre la demoiselle Théodore 46 »

Pour le retour à Paris avec la demoiselle et sa femme de chambre, la quantité de 26 postes et demie à 7 liv. 10 s. pour l'officier, 3 livres pour l'homme de confiance et 6 pour la demoiselle et sa femme de chambre, font 16 liv. 10 s. par poste la somme de. 437 5

Plus pour deux jours de nourriture des deux demoiselles à 5 livres par jour, fait . . 10 »

771 10

L'héroïsme de la Théodore, qui, au fond, n'avait d'autre tort que d'être revenue d'Angleterre en France sans l'agrément du ministère, ne fai-

blissait pas en prison. Le 23 juillet, elle écrivait bravement :

« ... La justice de cette administration n'est pas faite comme cette admirable divinité qui tient la balance, et je ne suis surprise de rien, mais vous pourrez l'être, si de ma vie je fais un pas sur les théâtres de Versailles et de Paris. »

Et l'indomptable et menaçante danseuse donnait une grande inquiétude du fond de sa prison au bon M. de la Ferté, qui lui écrivait :

« ... Quelqu'un vient m'assurer que vous vous proposiez de faire imprimer quelque chose en Angleterre sur votre détention. Je n'en ai voulu rien croire, et j'imagine que vous êtes trop prudente pour vous exposer à des événements désagréables par la suite, en vous permettant quelque chose qui puisse blesser un ministre du Roi et conséquemment l'autorité de Sa Majesté. »

Enfin, le 27 juillet, après quatre jours passés à la Force, la demoiselle Théodore était mise en liberté avec des ordres l'exilant à trente lieues de Paris.

XII

Mais si les deux affaires de Nivelon et de la Théodore étaient en 1782 les grands et exceptionnels soucis de l'administration, M. de la Ferté en avait de quotidiens avec tout le personnel féminin. A chaque moment, il était dans l'obligation, comme il l'écrit à propos de Laguerre, de déterminer telle danseuse ou telle chanteuse « à être une bonne tête[1]. » Car la population de femmes de l'Académie royale avait la renommée d'être une réunion de « mauvaises têtes » et parmi les plus mauvaises figurait en première ligne la Saint-Huberty.

1. Pour cette chanteuse, c'était peut-être encore plus difficile de la déterminer à boire modérément. Un jour de janvier 1781, elle s'était présentée dans un tel état d'ivresse qu'on avait craint que la représentation ne pût avoir lieu. Elle chancelait, elle balbutiait d'une manière si marquée pour le public, que le ministère demandait une punition exemplaire pour l'ivrognesse incorrigible.

Dès le 17 octobre 1781, la chanteuse, encore très obscure à l'Opéra, se plaignait à M. de la Ferté de n'avoir pas été comprise dans le partage des bénéfices de l'année précédente, malgré l'assurance qui lui en avait été donnée par Dauvergne, se plaignait de figurer toujours comme « premier Remplacement », en dépit de l'engagement formel qu'avait pris vis-à-vis d'elle le comité. Et là-dessus, elle demandait son congé immédiat, disant que le grand opéra la fatiguait trop, que sa poitrine était malade, qu'elle écrivait de son lit et que, si on la forçait de chanter encore six mois, sa santé serait perdue.

Donnons, d'après une copie des Archives nationales, la lettre de la chanteuse :

Je prends la liberté de vous importuner pour vous représenter l'oubli que l'on a fait de moi, tant pour le partage que l'on a fait de ce qu'il y avoit de bénéfice l'année passée que des gratifications que la plupart des sujets Pers comme Doubles ont eu, dans lesquels il s'en trouvoit qui n'avoient pas été plus utiles que moi à la Cour. J'avois la promesse de M. Dauvergne que je serois traitée en premier sujet

à cause des peines que je me suis données et de la grande utilité dont j'ai été, et me plaignant un jour à lui, que n'ayant pas par écrit le traitement de M. Lainez qu'il me promettoit, que l'on pourroit me le contester, il me répond devant témoins, que lorsque huit personnes honnêtes du Comité m'assuroient par la bouche ce qu'il me disoit, que c'étoit les injurier ainsi que lui d'en douter, n'ayant donc voulu injurier personne, j'ai compté sur tout ce qu'il m'avoit dit. Il arrive qu'aujourd'hui ces Mrs ne sont plus les maîtres, puisque lorsque, je parle de mes intérêts, ils me font cette réponse. J'ai eu l'honneur de me plaindre à M. Amelot, il m'a répondu qu'on ne pouvoit pas traiter tout le monde de la même manière, je ne demandois cependant que pour moi, il me fit cependant l'honneur de me dire qu'à la fin de l'année mes services seroient récompensés. On m'avoit dit de même l'année passée et pour l'effectuer, au lieu du titre de Per sujet que l'on m'avoit encore promis cette année, on m'a porté comme Per remplacement, chose qui empêche les auteurs de donner des rôles, parce qu'ils supposent alors que l'on n'a pas de double, et que l'Opéra cesseroit en cas de maladie. De plus il n'est pas permis, étant à l'Opéra, d'être malade, sans que M. Dau-

vergne dise, il n'importe, il faut jouer, et lors même que cela ne fait manquer aucune représentation, il fait au ministre les rapports du contraire ; alors on essuye des réprimandes qui, n'étant point méritées, sont faites pour ralentir l'aptitude que les sujets se font un plaisir de mettre à leurs travaux. D'après tous les désagréments que je n'ai point cherchés et que je suis loin d'avoir mérités, je vous prie de vouloir bien faire accepter mon congé à commencer de ce jour. Le grand opéra me fatigue trop, ma poitrine en est affectée et je sens que si je continuois à le jouer encore plus de six mois pour que mon congé expire, ma santé en seroit vivement altérée, puis qu'à l'heure où j'ai l'honneur de vous écrire, je suis malade et dans mon lit depuis trois jours.

M. de la Ferté, transmettant la lettre de la chanteuse au ministre, faisait ressortir l'inanité de ses prétentions. « J'avois prévu, écrit-il spirituellement, qu'elle feroit sûrement quelque demande extraordinaire, lorsque j'ai su qu'elle apprenoit l'anglais. »

Le ministre faisait mander à la chanteuse que, si elle voulait donner son congé en règle, l'admi-

nistration l'accepterait, mais à la charge par elle de continuer, suivant les règlements, son service pendant un an. La réponse de la Saint-Huberty était la signification de son congé par huissier. Toutefois le 16 décembre elle se ravisait, se décidait à retirer son congé définitif, qu'elle échangeait contre un congé de trois semaines à partir de ce jour.

Et cela marchait cahin-caha jusqu'au mois d'avril 1782. Au commencement de ce mois, à la suite d'une entrevue avec le ministre Amelot, où l'Excellence lui déclarait que les circonstances ne permettaient pas de lui accorder une gratification extraordinaire, la Sainte-Huberty, revenue de Versailles, annonçait qu'elle ne chanterait plus, que son intention était de renoncer absolument au théâtre.

Le 6 avril, M. de la Ferté faisait parvenir à M. Amelot l'étrange congé minuté la veille et signifié le matin à MM. du comité de l'Académie royale de musique et à M. de la Salle, secrétaire de ladite Académie, par le sieur Edme Billeton de Creuzy, huissier à cheval du Châtelet de Paris.

« Aujourd'hui est comparu devant les conseillers

du Roy, notaires au Châtelet de Paris, soussignée Marie-Antoinette Clavel dite Saint-Huberty, de l'Académie royale de musique, demeurant à Paris, boulevard de la rue Richelieu, paroisse Saint-Eustache.

« Laquelle, dans l'intention qu'elle a conçue de vivre à l'avenir plus tranquillement, et à raison de la fatigue qu'elle ressent du travail extraordinaire qu'elle a été obligée de faire depuis près de cinq années, ce qui l'empêchera, quand même elle en auroit le désir, de se livrer à l'exercice de son talent, avec autant de zèle qu'elle se flatte d'en avoir apporté jusques à présent, a, par ces présentes, déclaré qu'elle renonce expressément, à compter de ce jour, à monter et à exercer son talent sur aucun théâtre. »

Dont acte, fait et passé à Paris l'an 1782, le 5mo jour du mois d'avril.

Dans la lettre accompagnant le congé, M. de la Ferté disait que cette prétendue retraite n'était qu'intrigue et mauvaise volonté, assurait que si on avait accordé à la Saint-Huberty ce qu'elle demandait, elle aurait aussitôt retrouvé assez de santé pour continuer son service; faisait enfin

remarquer que la diabolique créature avait eu la méchanceté d'attendre l'ouverture de l'Opéra, pour la signification de son congé, dans le but, bien positif, de faire manquer la représentation. Armand, sous le prétexte de dévotion, rappelait-il à l'Excellence, un jour, avait voulu quitter la Comédie ; que firent les gentilshommes de la Chambre ? ils obtinrent un ordre pour le faire mettre au couvent, afin qu'il pût travailler à son salut. Ici, malheureusement, le prétexte était la santé, et il opinait pour qu'un ordre fût expédié à la Saint-Huberty de se rendre sous trois fois vingt-quatre heures en exil à Étampes ou à Pontoise, villes où on serait à même de ne pas perdre de vue la chanteuse.

Le ministre qui, sur le bruit du refus de chanter de la chanteuse, avait mandé qu'il n'y avait pas à « aller par deux chemins » et que si la Saint-Huberty s'entêtait à ne pas jouer le mardi suivant, il fallait la mettre en prison, répondait le même jour à M. de la Ferté :

« A Versailles, le 6 avril 1782.

« Je reçois, monsieur, la lettre que vous avez

pris la peine de m'écrire au sujet de la dame de Saint-Huberty. Un simple exil ne la puniroit pas suffisamment de son refus. Si elle persiste, je crois plus convenable de commencer par lui notifier un ordre de faire son service à peine de punition, de la faire surveiller jusqu'à cette époque, et de la faire conduire à l'hôtel de la Force, le même jour à cinq heures du soir, si elle n'est pas alors rendue à l'Opéra et qu'elle continue de refuser à chanter. J'écris en conséquence à M. Lenoir la lettre ci-jointe à cachet volant. Je vous prie de la lui faire remettre après en avoir pris lecture.

« J'ai l'honneur d'être,

« AMELOT. »

Le ministre avait ajouté en marge, de sa main : « Dans le cas où la demoiselle Saint-Huberty forceroit, par son obstination, de la conduire en prison, je m'en rapporte à ce que vous jugerez convenable de faire jouer la demoiselle Buret ou la demoiselle Candeille. »

Le lendemain 7 avril, un homme de police remettait à la chanteuse un petit papier portant :

DE PAR LE ROI

« Il est ordonné à la demoiselle de Saint-Huberty, actrice de l'Opéra, de faire son service à ce spectacle mardi prochain 9 du présent mois, et de le continuer pendant toute l'année prochaine conformément à son engagement; et ce à peine de punition.

« Fait à Versailles, le 6 avril 1782 [1]. »

Cet homme de police, « homme d'esprit et fort honnête », était en un mot le célèbre Quidor, que le bon M. de la Ferté avait pris la peine d'endoctriner toute la matinée. En dépit de son éloquence, de ses raisonnements, Quidor ne pouvait rien obtenir. En vain, avec sa science des tenants et des aboutissants du théâtre, il appelait à son aide la danseuse Peslin, qu'il savait intimement liée avec la Saint-Huberty, et à laquelle cette dernière avait de grandes obligations; les prières, même les larmes de la danseuse comique, ne pouvaient attendrir l'entêtée créature qui, se montant

[1]. Archives de l'Opéra.

et délirant dans une de ces colères déraisonnables de femme, criait que rien au monde ne pourrait la faire changer de résolution, qu'elle voulait aller en prison, qu'elle entendait coucher sur la paille, qu'elle exigerait d'être au pain et à l'eau. Quidor la quittait en lui disant qu'il allait bientôt la revoir pour la conduire à la Force.

Quidor venait rendre compte à M. de la Ferté de l'insuccès de son entrevue dans la journée. L'intendant des Menus était très inquiet, très anxieux, très irrésolu sur le parti à prendre avec une nature si violente. Il se demandait s'il devait envoyer à M. Lenoir la lettre sous cachet volant qui contenait :

DE PAR LE ROY

« Il est ordonné à.... d'arrêter la Saint-Huberty, actrice de l'Opéra, et de la conduire à l'hôtel de la Force, enjoignant S. M. au concierge dudit hôtel de l'y garder et retenir jusqu'à nouvel ordre.

« Fait à Versailles, le 6 avril 1782. »

Au fond, la prison, pour une nature comme la Saint-Huberty, c'était un épouvantail à enfants,

tout au plus une réclusion de huit jours, pendant lesquels la triomphante victime recevrait la visite de tous les « cabalistes » et ennemis de la direction de l'Opéra. M. de la Ferté revenait toujours à son idée d'un exil dans une petite ville de province, où la femme de l'Opéra « aurait le temps de s'ennuyer », et Quidor était de son avis sur l'efficacité de ce châtiment. Il avait encore une peur, le pauvre intendant des Menus, c'est que cette créature, capable de tout, fît semblant de se soumettre, et jouât la pâmoison en entrant en scène, pour ameuter le public contre la tyrannie des ordres ministériels. Quidor quittait l'intendant des Menus, en lui disant que peut-être tout n'était pas perdu, qu'il s'était ménagé une seconde entrevue à quatre heures avec la Saint-Huberty, chez la Peslin.

Quidor arrivait chez la Peslin où dînait la Saint-Huberty ; il arrivait avec l'ambition, ainsi qu'il le dit dans son rapport à M. Lenoir [1], « de dispenser le ministre d'infliger une punition qui, quoique juste et nécessaire, auroit pu occasionner la perte

1. Archives de l'Opéra.

d'un sujet dont les talents méritent des égards ». Quatre heures, quatre longues heures, raisonnements, menaces, rien ne fit. Tous les moyens que suggéra à l'homme de police son inventive imagination n'eurent aucun succès. Enfin, cependant, il l'emportait et venait à bout « de ce cerveau aussi bizarrement que durement organisé ». Et Quidor rapportait triomphant cet engagement d'honneur à M. de la Ferté :

« *Je soussignée promets recommencer mon service à l'Opéra et le continuer jusques à Pâques prochain, suivant les règles établies pour le bien du service de l'administration. Je donne, en outre, ma parole d' « honneur » de ne point sortir de Paris sans la permission du ministre jusqu'à Pâques prochain. En foi de quoi j'ai donné le présent écrit.*

« *Signé* : SAINT-HUBERTY.

« *Paris, le 7 avril 1782.* »

XIII

Mais, avec la Saint-Huberty, jamais rien n'était terminé, sa soumission était toujours de courte durée, le naturel chicanier revenait bien vite, et au bout de quelques mois, c'étaient de nouvelles difficultés, de nouvelles résistances, de nouveaux coups de tête de la « mauvaise tête », qui tirait presque vanité de ses rébellions dans cette lettre du 12 juin 1782 :

« *Monsieur,*

« *On fait si promptement de mauvaises têtes dans le pays de l'Opéra, et l'on y garde si peu le secret, qu'il m'est déjà revenu qu'avec la qualité de première chanteuse, on me qualifie de mauvaise tête (il semble que l'un ne peut aller sans l'autre). Cependant il me paroît ne point mériter ce titre (qui pourtant marque plus de talent que le talent même). Il m'importe beaucoup d'être justifiée dans votre esprit, et je le puis :*

« Vous savez, monsieur, les sujets de plaintes qui m'ont fait donner mon congé pour la première fois. C'était donc pour le partage que je n'avais point touché, pour le titre de premier sujet que l'on me refusait et pour des congés que l'on ne vouloit point m'accorder. Vous avez bien voulu, après en avoir été instruit, me laisser partir pour La Rochelle, en me promettant, ainsi que le ministre, d'autres congés, des gratifications, et le titre que je désirois et que j'avois tâché de mériter. C'étoit donc une justice ! Pâques arriva, et il m'arriva malheureusement d'avoir besoin d'un congé et de demander ou gratification ou amélioration d'appointements, comme de réclamer aussi les feux que l'on m'avoit promis pour laisser les rôles que je jouais et faire toutes les répétitions de THÉSÉE.

« On trouve qu'il n'y a rien de plus indigne qu'une femme qui a acquis des talents, qui a eu le malheur de s'en servir pour pourvoir à son existence, qui a empêché que la porte de l'Opéra ne se fermât sept ou huit fois au moins, qui a fait tous ses efforts pour mériter plus même qu'on ne lui promettoit ; on trouve infâme, dis-je, de réclamer ce congé (« le Roi n'en donne aucun ») et gratification (« il

n'y a pas d'argent ») *et feux gagnés* (« *fi donc! on n'a point entendu parler de cela.* »). *Il faudroit, me dit-on, que les femmes à talents se défissent de demander de l'argent, cela n'est pas noble! Moi qui sentois ne pouvoir me réformer en cela et ne pouvoir jamais acquérir la noblesse de ceux qui, pour l'avoir, n'ont pas moins de quatre-vingt ou cent mille livres de rente, j'ai la bassesse, pour un si petit objet, de donner mon congé de manière à ce que l'on ne me forçât pas de jouer. Il étoit mal donné comme vous avez pu voir. On m'a traitée majestueusement. Une bonne lettre de cachet me remit dans le droit chemin.*

« *Cependant j'avois toujours ce maudit désir d'améliorer mon sort et je me réservois de le donner en règle (voyez ma maladresse). J'attends jusqu'à ce moment d'avant-hier. On avoit dit que tout cela se raccommoderoit, on avoit murmuré d'une pension à la cour, d'un congé; enfin j'ai suspendu ma grande colère. Qu'arrive-t-il de là? le règne de ces messieurs du comité qui doit finir le mien, voilà le plus fort! D'abord c'étoit une lettre de cachet; l'autre semaine, M. Dauberval me met à l'amende, ce n'est que de six livres, je ne devrois pas en parler, mais comme*

on ne m'a pas prise sur le fait, je le nie. M. Lainez
prend sur lui, à ce qu'il dit, de me forcer de quitter
mes rôles, de m'empêcher d'entrer dans les coulisses
de l'Opéra, de me dire des choses désagréables, enfin
de vouloir faire le petit-maître. Ma foi, tout cela est
si fort et si malhonnête de se vanter de m'avoir
subtilisé avec adresse mon aveu, comme s'il étoit
adroit (ces messieurs se vantent!) ; enfin, monsieur,
n'ayant voulu me soumettre qu'aux règles établies ou
qu'aux ordres du ministre, et voyant que la plu-
part de mes chers camarades veulent s'arroger le
droit de faire les maîtres ; et lorsque je demande à
voir les ordres ou à les entendre de vous, on me ré-
pond que je suis bien malhonnête de ne pas croire
sur leur parole des gens qui avouent m'avoir extor-
qué un aveu. Tout cela damneroit un saint ; et puis
il avoue devant tout le monde qu'il me parle au nom
de mes camarades. Je crois que, d'après tout cela,
on doit souhaiter le bonsoir à ces messieurs, et se jus-
tifier seulement aux yeux des personnes que l'on res-
pecte infiniment et c'est ce que je fais. Si tout cela
prouve une mauvaise tête de ma part, il y a gros à
parier que j'ai pris mon pli, et que j'aurai toute la
vie la mauvaise tête de vouloir travailler beaucoup,

en être bien récompensée, ne vouloir point mériter de reproches, ni souffrir d'injustice et être toujours avec la considération la plus parfaite, monsieur, votre très humble et très obéissante servante.

<div align="right">DE SAINT-HUBERTY.</div>

Ce 12 juin 1782.

« *Ces messieurs m'ont fait savoir ici que je pourrois bien être libre de mon engagement à l'Opéra sous quinze jours au plus tard, mais comme ils plaisantent quelquefois, j'ai l'honneur de vous en prévenir, parce qu'ils croient encore m'attraper et me mettre dans mon tort*[1].

La querelle s'apaisait pendant quelques mois.

XIV

Un après-midi, le 6 décembre 1782, M. de la Ferté recevait la visite de la Saint-Huberty, qui lui demandait à jouer Électre le dimanche sui-

1. Lettre de l'ancienne collection du marquis de Flers.

vant. L'intendant des Menus lui répondait qu'on ne devait plus représenter cet opéra. La chanteuse répliquait qu'ayant eu beaucoup de peine à apprendre le rôle, elle tenait à ce que le public la jugeât, ajoutant qu'elle était persuadée, du reste, que cela ferait plaisir aux auteurs auxquels elle s'intéressait. Cette représentation était demandée avec un petit ton net, arrêté, d'un premier sujet qui se sent indispensable. M. de la Ferté lui disait qu'il ferait tout ce qui dépendrait de lui, tout en songeant à lui faire répondre par le comité qu'on ne pouvait pas jouer deux fois de suite le ballet de NINETTE, parce qu'il fatiguait trop Mlle Guimard, et que son caprice amènerait une perte de 2,000 francs sur la recette. A l'échappatoire de l'intendant des Menus, la Saint-Huberty avait riposté qu'en tout cas, elle entendait jouer le rôle le dimanche en huit. La prétention et le ton avec lequel l'insolite prétention se produisait causaient un peu d'effroi à l'homme chargé des intérêts de l'Opéra. Au fond, il n'y avait pas d'illusion à se faire. La Salle venait de rendre compte à M. de la Ferté de l'état de dépérissement de Mlle Laguerre, état qui ne permettait plus l'es-

pérance de la revoir remonter sur les planches de l'Opéra, et la Levasseur, forte de la protection de son illustre amant, le comte de Mercy-Argenteau, n'apportait plus que la plus mauvaise volonté et le plus mauvais service. Il n'y avait que la Saint-Huberty capable de les remplacer.

L'Opéra ne pouvait s'en passer. Et il prenait à l'intendant des Menus en ce moment la curiosité de savoir où pouvaient aller les exigences de la chanteuse pour l'année théâtrale de 1783-1784. Il commençait à lui parler de la disposition du ministre à vouloir bien la traiter du côté de la cour. L'actrice répondait négligemment qu'elle verrait cela dans quelques mois. Il cherchait à l' « amadouer » ; mais à toutes ses avances, à toutes ses paroles caressantes, elle ne sortait pas de la phrase : « Il faut attendre jusqu'à Pâques. » Cependant, il était de la plus grande importance pour l'Opéra d'être fixé sur le réengagement de la Saint-Huberty, et six jours après, elle était invitée à se rendre à l'audience du ministre pour lui faire part de ses conditions. L'entrevue n'avait pas lieu ou, si elle avait lieu, on ne s'entendait pas sur les conditions.

Enfin, le 27 décembre, M. de la Ferté transmettait, avec ses annotations en marge, l'ultimatum de la reine de l'Opéra.

DEMANDES DE LA DAME SAINT-HUBERTY

Bon. 1° 3,000 fr. des grands appointements, ainsi qu'elle en jouit;

Bon. 2° Les feux et les jetons, ainsi qu'elle en jouit;

Lui promettre la plus forte que les circonstances permettront. 3° Une gratification extraordinaire de 3,000 fr.;

Bon. 4° 1,500 fr. sur l'état de la musique du roi;

Bon. 5° Un congé de deux mois tous les ans, y compris la clôture de Pâques;

Impossible, comme contraire aux règlements. 6° De ne céder aucun de ses rôles à personne que de son propre mouvement.

Et l'ultimatum transmis, la Saint-Huberty faisait la morte, et ni le ministre ni l'intendant des Menus n'entendaient parler d'elle.

Pendant ce, le public, tout à la Saint-Huberty, commençait à malmener la Levasseur. Il fallait conclure, sinon on était menacé de perdre la prima donna qui faisait annoncer dans tout Paris qu'elle allait quitter l'Académie. Alors M. de la Ferté soumettait au ministre une transaction par laquelle on assurait à la chanteuse, 8,000 francs tous les ans, indépendamment des feux, du partage d'une pension de 1,500 francs, qui devaient lui assurer au moins 9,500 francs par an. On lui permettrait de donner deux concerts qui pourraient lui rapporter, tous frais payés, 3,000 francs. Enfin, on lui accorderait un congé, à la condition qu'il ne tomberait pas dans un temps trop précieux pour l'Opéra ou Fontainebleau; — cela, en lui recommandant le silence et le secret sur ces arrangements.

Et, sur ce projet fourni par M. de la Ferté, le ministre adressait le 27 février cette lettre à la Saint-Huberty :

« Rendant à vos talents et à votre zèle, mademoiselle, toute la justice qu'ils méritent, je me suis fait un plaisir de rendre compte à Sa Majesté, qui, en conséquence, a bien voulu m'autoriser à

vous annoncer qu'elle vous avoit fait porter sur l'état de sa musique pour la somme de 1,500 francs, à commencer du 1ᵉʳ janvier 1782, ce qui vous fait la jouissance d'une année d'avance ; 2º de vous compléter par une gratification un traitement de 8,000 francs à l'Opéra, de sorte que si votre place de premier sujet, y compris vos feux et votre partage dans les bénéfices, ne vous produisoient par exemple que 7,000 francs, alors il vous seroit donné par la cour 1,000 francs pour compléter les 8,000 francs. Il vous sera accordé chaque année un congé de deux mois. Enfin, Sa Majesté approuve que vous donniez par an, si cela peut vous convenir, deux concerts à votre profit. L'intention de Sa Majesté est que ces « ces grâces particulières restent entièrement secrètes ». Je suis très aise d'avoir pu contribuer à vous les faire accorder, vous voudrez bien m'accuser promptement la réception de la lettre.

« Je suis... »

A ces propositions la Saint-Huberty ne faisait pas l'honneur d'une réponse, si bien que le ministre était obligé, au milieu du mois de mars, d'écrire à la chanteuse la lettre suivante :

« Le Roi m'a demandé ce matin, mademoiselle, quelle était la réponse que vous aviez faite à la lettre qu'il m'avoit autorisé à vous écrire. Sa Majesté n'a pas été peu surprise, quand je lui ai dit que je n'en avois pas encore reçu. Elle m'a chargé de vous en demander une positive et la plus prompte possible. Je ne doute pas qu'elle ne soit telle que le Roi doit l'attendre. »

En présence du silence entêté de l'actrice, soutenue par l'opinion publique qui commençait à se monter en sa faveur, la position du ministre devenait assez embarrassante pour que la Ferté conseillât, au sujet du concert qu'il donnait, cette petite machination misérable. Il voulait que le ministre parlât en particulier à la chanteuse avant le concert, et que, sur son refus d'une réponse satisfaisante, tout le salon ministériel, prévenu d'avance, demandât à la Saint-Huberty, après son morceau chanté, si décidément elle restait à l'Opéra, et qu'alors M. Amelot déclarât qu'il avait tout fait pour la retenir. Le malheureux intendant des Menus voyait seulement dans cette espèce d'explication publique le moyen de faire tomber le bruit répandu partout par la cantatrice,

qu'elle ne quittait l'Opéra que parce qu'on ne voulait pas la payer.

Enfin le ministère, l'intendance des Menus, la direction de l'Opéra étaient obligés de capituler le 20 mars 1773, et de subir toutes les conditions de l'ultimatum signifié le 12 décembre 1782 dans cette pièce curieuse :

LETTRE DU MINISTRE SERVANT D'ENGAGEMENT
A M^{me} SAINT-HUBERTY
EN DATE DU 20 MARS 1782

« J'ai eu l'honneur de rendre compte au Roi, madame, des demandes que vous faites pour continuer vos services à l'Opéra. Je n'ai point laissé ignorer à S. M. que vous méritiez ses bontés d'après la manière dont vous avez rempli vos devoirs à la satisfaction du public. Elle a bien voulu, pour vous attacher plus particulièrement à son service, vous accorder une place de quinze cents livres sur l'état de sa musique, et vous continuer dans la place de premier sujet de l'Opéra aux appointements de neuf mille livres par an : c'est à savoir : 3,000 livres sur l'état des grands

appointements, et dans le cas où les feux et les partages ne vous produiroient pas les 6,000 livres qui doivent compléter les 9,000 livres, vous toucherez ce qui s'en manquera chez le trésorier de la Maison du Roi, en raison de l'emploi qui sera fait de cette somme dans les états des Menus, et ce pendant l'espace de huit années, ainsi que vous le désirez, à commencer du 1er janvier prochain. Mais comme vous savez à quel point les traitements particuliers ont été nuisibles au bien de l'Opéra et les dangereuses conséquences pour le soutien d'une administration aussi dispendieuse, j'ai assuré le Roi que vous m'aviez donné votre parole d'honneur de n'en point parler, et de paroitre vous contenter vis-à-vis de vos camarades du traitement de premier sujet. S. M. a consenti, en outre, que vous jouissiez, ainsi que vous le désirez, d'un congé de deux mois par chaque année, y compris le temps de la clôture du théâtre. A l'égard de la gratification de 3,000 livres que vous demandez, je vous la ferai toucher à la clôture du théâtre prochaine.

« Je suis très aise, madame, d'avoir pu vous procurer cet arrangement avantageux, j'espère

que par votre zèle à continuer votre service et par votre discrétion je n'aurai aucun sujet de me reprocher d'y avoir contribué. Je veillerai d'ailleurs à ce que vous ne soyez pas contrainte à céder les rôles que vous avez créés qu'autant que vous y aurez consenti. Vous avez trop d'expérience du théâtre pour ne pas sentir la nécessité de laisser quelquefois jouer les doubles ; aussi l'on peut avec tranquillité s'en rapporter sur cela à votre zèle pour le bien du service.

« Comme l'intention expresse du Roi est que ce traitement soit absolument ignoré de tout le monde, cette lettre, qui vous sera remise par une personne sûre et discrète, vous servira de titre d'engagement ; mais comme il faut que vous y souscriviez, vous voudrez bien signer le double et ajouter seulement au bas qu'au moyen des arrangements contenus dans cette lettre, vous vous engagez à rester à l'Opéra l'espace de huit ans à partir du 1er janvier. »

« Je suis, etc.

 « Signé : AMELOT. »

Plus bas est écrit de la main de la Saint-Huberty :

Conformément aux arrangements convenus en cette lettre, je m'engage à rester à l'Opéra l'espace de huit années à partir du premier janvier 1784.

Signé : DE SAINT-HUBERTY.

Fait ce 22 mars 1783[1].

XV

Tout allait bientôt conspirer, et les décès et les retraites, pour assurer à la Saint-Huberty, débarrassée de toute rivalité, de toute concurrence, la tranquille possession de son empire de premier sujet à l'Opéra. La Laguerre était morte. La Levasseur se retirait définitivement à la fin de l'année théâtrale 1783-1784. La Duplant, qui ne pouvait causer qu'un bien mince ombrage à la Saint-Huberty, s'apprêtait à suivre à peu de temps de là la Levasseur dans sa retraite. Et, dans le bataillon

1. Archives nationales. O¹. Registre 638. Copies de lettres de MM. Dauvergne, de la Ferté, et du ministre Amelot.

des « Remplacements », des « Doubles », des
« Coryphées », un curieux tableau manuscrit, rédigé
par une plume du tripot, et amendé et corrigé par
des annotations de l'administration, et analysant
les qualités et les aptitudes des sujets du chant,
nous fait voir que parmi le bataillon féminin, la
Saint-Huberty ne régnait pas seulement pour le
moment, mais encore n'avait rien à craindre pour
l'avenir d'aucune des chanteuses, et que si, par
hasard, il y avait dans le nombre une belle voix,
la paresse et la dissipation ne laissaient pas espé-
rer chez le sujet le développement futur d'un
grand talent.

PREMIERS SUJETS

Levasseur a servi avec succès pendant l'espace de
quatre ans, ne fait presque plus rien depuis quelques
années et se trouve dans le cas de ne plus rien faire
désormais, ses moyens paraissant insuffisants au genre
moderne.

Ici une note. — On ne peut se dissimuler qu'elle avait
beaucoup de mauvaise volonté et qu'elle ne coûte
même fort cher à l'Opéra, ayant toutes sortes de pré-
tentions pour ses habits, qui ne sont jamais assez chers
ni assez riches. Le traitement particulier de 9,000 liv.

qu'elle a obtenu a non seulement dégoûté toutes ses camarades, voyant qu'elle ne les gagnait pas, mais a encore fait élever les mêmes prétentions de la part des autres sujets. Il y a neuf mois qu'elle n'a paru sur le théâtre.

Elle est depuis dix-huit ans à l'Opéra, mais en chef seulement depuis la retraite de M^{lle} Arnould et de M^{lle} Beaumesnil. Si on lui accordoit la pension de 2,000 liv., qui n'est due qu'au bout de vingt ans, ça serait lui faire une grâce, car il ne lui est dû que 1,500 liv.; mais c'est faire un bon marché pour l'Opéra que de lui donner même les 2,000 liv.

Saint-Huberty. Grande musicienne, pleine de talents, essentielle à l'Académie. Si la nature ne lui a pas prodigué tous les moyens, l'art a fait un prodige.

En note. — Cette actrice sent trop combien elle est nécessaire à l'Opéra, faute de sujets qui puissent encore la remplacer avec avantage; elle a beaucoup de prétentions, elle a de l'esprit, mais une mauvaise tête. Il faut la ménager, mais ne pas la gâter, car bientôt elle se rendrait la souveraine arbitre de l'Opéra. Il a fallu, à l'exemple de M^{lle} Levasseur, lui accorder un traité particulier, qui a produit un mauvais effet vis-à-vis de ses camarades. Mais toutes ces distinctions humiliantes pour les autres et ruineuses pour l'Opéra cesseront si le ministre adopte le nouveau projet pour Pâques prochain.

M^{lle} Duplant. Sujet plein de zèle et de bonne volonté ayant toujours bien rempli sa place. Elle doit beau-

coup à son physique. Elle a vingt-deux ans de service.

En note. — Elle est d'un naturel inquiet et jaloux. Les traitements de M^{lle} Levasseur et Saint-Huberty lui font tourner la tête, ce qui la met souvent dans le cas de faire beaucoup de violences. Cependant elle ne peut se dissimuler que son genre de talent, qui est celui de mère et de rôle à baguette, est d'un usage moins fréquent à l'Opéra que celui des autres. Au reste, l'exécution du projet proposé arrangeroit son affaire.

REMPLACEMENTS

M^{lle} Buret. Une belle voix, de la méthode dans son chant, mais point d'intelligence musicale, point de grâce au théâtre, gauche dans ses mouvements, plus faite pour chanter au concert que pour jouer un rôle sur une scène lyrique. Elle fait craindre qu'elle ne pourra jamais devenir une grande actrice.

En note. — Le désir d'être utile la rend inquiète, tourmentante et chagrine. Cependant l'on pense qu'il faut encore en essayer, mais à la condition expresse qu'elle se contentera de jouer ce qu'on lui dira, et alternativement avec la demoiselle Maillard, sans aucune prééminence d'ancienneté sur elle.

M^{lle} Maillard. Jeune sujet ayant tous les moyens naturels, une voix charmante, de la jeunesse, de la figure, enfin toutes les dispositions nécessaires pour remplacer avec succès M^{me} Saint-Huberty, mais elle se livre plus à la dissipation qu'au travail. Elle est assez jeune ce-

pendant pour faire espérer qu'elle sera un jour un premier talent.

En note. — Il faudroit en outre un autre jeune sujet dans ce genre et cela n'est pas facile à trouver. On ne peut l'espérer que de l'établissement de l'école proposée.

M^{lle} *Joinville*. Une belle voix, un beau physique, propre à remplacer M^{me} Duplant, mais un peu lâche, paresseuse, manquant d'émulation, mais cependant capable de bien faire avec de la bonne volonté.

DOUBLES

M^{lle} *Châteauvieux*. Une belle voix pour les grands accessoires comme prêtresses, divinités dans une gloire, mais peu suffisante aux grands rôles, d'ailleurs fort utile à l'Académie.

M^{lle} *Audinot*. Peu de voix, mais fort intelligente pour les rôles d'amour, de jeune bergère, très adroite à la scène.

M^{lle} *Gavaudan* l'aînée. Une jolie voix propre pour les petits airs, mais insuffisante aux grands rôles, manquant d'aptitude à la scène.

M^{lle} *Gavaudan* cadette. Jeune sujet d'espérance. Une jolie voix propre aux rôles de princesse et de bergère, mais elle se livre plus à la dissipation qu'au travail.

CORYPHÉES

M^{lle} *Girardin*. Peu de moyens, mais sujet nécessaire

pour les confidentes et coryphées ! Toujours de bonne volonté.

M^{lle} Taunat. Une bonne voix pour les rôles de haine. Aussi nécessaire pour les confidentes et les coryphées.

M^{lle} Dolemie. Sujet propre à l'ariette, mais ne laissant aucun espoir sur son utilité pour la scène.

M^{lle} Rosalie. Point de voix, mais supportable dans les suivantes et coryphées.

M^{lle} Lebœuf. Peu de moyens, peu de voix : chantant cependant l'ariette avec assez d'adresse, mais peu utile à l'Académie, étant hors d'état de faire un rôle quelconque.

M^{lle} Candeille. Grande musicienne, mais manquant absolument de moyens du côté de la voix. Il est même évident qu'elle n'en aura jamais. Son physique et son talent comme musicienne font regretter qu'elle ne puisse jamais être d'aucune utilité [1].

XVI

La parole demandée par le ministre à la Saint-Huberty, de ne point faire connaître les conditions de son engagement, la chanteuse l'avait tenue, ainsi

1. Archives nationales, O[1]. Registre 630.

qu'une femme garde un secret. Elle s'était empressée, quatre ou cinq jours après la signature, de donner le détail de tous les avantages et de tous les privilèges qui lui étaient accordés, prenant un âpre et orgueilleux plaisir dans l'humiliation de ses camarades et surtout de la pauvre vieille Duplant. Celle-ci avait « la tête absolument détraquée » par les récits et les vanteries de l'indiscrète. Elle demandait au ministre de porter sa pension à 2,000 francs au lieu de 1,500 francs, lui écrivant que c'était le seul moyen « de rendre le calme à sa pauvre tête, qui fermentoit au point de la priver à jamais de santé et de voix ». Et M. de la Ferté apprenait bientôt que les sieurs Lany, Laïs, Chéron, Rousseau, se préparaient à demander des traitements particuliers. En même temps que la Saint-Huberty apportait à tout le monde un désir d'augmentation et préparait à l'administration des luttes avec tous ses intérêts surexcités, elle prenait une puissance au cœur de la place par une amitié intime avec la Guimard, et faisait avec la danseuse, difficile à manier, une opposition railleuse et méprisante à l'intendance, au comité. Dans ce mois d'avril 1783, où déjà étaient connues de tout le

monde les conditions de son engagement, la Saint-Huberty était la première à signer une demande réclamant la succession de Legros pour Lany et Rousseau. Le ministre se refusait à accorder la demande. Alors dans l'assemblée, où étaient lues les réponses du ministre, l'on voyait la Saint-Huberty et la Guimard faire une grande révérence ironique. Après quoi, les deux femmes se retiraient sans prononcer un mot, suivies de tout le monde qui allait s'assembler chez la Guimard, dans ce petit comité qui se réunissait toutes les fois, dit M. de la Ferté, qu'il s'agissait de *s'ameuter*[1].

XVII

Le succès d'IPHIGÉNIE EN AULIDE, le « féroce » opéra de Glück, avait retiré des esprits l'idée absolue qu'une œuvre lyrique ne pouvait avoir pour théâtre que l'Olympe, et comme chanteurs et comme chanteuses, seulement des dieux et des

[1]. Archives nationales. O[1]. Registres 637 et 638.

déesses ; en un mot, on commençait à ne plus être persuadé qu'un opéra devait être toujours un opéra à la Quinault. Alors les imaginations des écrivains de livrets les plus enracinées dans les vieilles idées se tournaient vers les figures et les événements du passé héroïque et s'apprêtaient à raconter dans de vraies tragédies pleines de récitatifs la grande humanité fabuleuse. Au moment où s'accomplissait dans les esprits cette révolution *opéradique,* le maréchal de Duras, gentilhomme de la Chambre, en exercice, témoignait le désir à Marmontel d'avoir à donner à la Reine, pendant le séjour de la cour à Fontainebleau, « la nouveauté d'un bel opéra » et désirait que ce fût son ouvrage. Marmontel proposait à Piccini d'en faire la musique, lui demandant un récitatif aussi naturel, aussi simple que la déclamation. Et arrachant le compositeur aux distractions de Paris, il l'emmenait à sa campagne et, pendant l'été, tous deux enlevaient l'opéra. Le quatrième livre de l'Énéide, le grand morceau de poésie amoureuse de l'antiquité, déjà traité en Italie par Métastase, en France par Lefranc de Pompignan, avait tenté la muse de Marmontel. Dans cette admirable mise en scène de la

passion, dans ces passages rapides du dédain à
l'humilité suppliante, dans ces successions subites
des fureurs aux tendresses, dans ces combats, ces
luttes, ces contrastes de sentiments divers et op-
posés, dans ces belles douleurs d'un cœur brisé,
le poète-arrangeur et le compositeur avaient vu
un rôle merveilleux pour la grande chanteuse du
temps, pour la chanteuse douée de la sensibilité
passionnée. Et l'opéra de Didon était versifié,
instrumenté pour la Saint-Huberty, uniquement
pour la Saint-Huberty, au rôle de laquelle était
complètement sacrifiée toute la machine lyrique.
La musique terminée, l'artiste était invitée à dîner
à la campagne de Marmontel, chantait son rôle
d'un bout à l'autre à livre ouvert et l'emportait
pour l'étudier sur les chemins, pendant sa tournée
de Provence. Elle devait être de retour au mois
d'octobre.

XVIII

Les répétitions commençaient à Fontainebleau ;
la Saint-Huberty, encore dans le Midi, est doublée

deux ou trois fois par M^lle Maillard. Une certaine
froideur accueillait le nouvel ouvrage de Piccini
avant le retour de la Saint-Huberty. Elle arrivait
enfin et, sur le bruit que faisait sa première audi-
tion, c'était une immense curiosité dans le monde
parisien. D'heure en heure, tombaient à Fontaine-
bleau des gens illustres, faisant monter, au grand
désespoir des pauvres sujets de théâtres, les vivres
et les logements. Il n'était question les jeudis et
les dimanches, au cercle de la Reine, que de l'opéra
nouveau et de la Saint-Huberty. Le roi assistait
tous les matins à de petits morceaux des répéti-
tions, et l'on attribuait l'honneur à la chanteuse de
la révolution qui faisait succéder chez Louis XVI
le goût de la tragédie lyrique au goût de la gaieté
des petits spectacles et de l'opéra-comique [1]. Enfin,
le 16 octobre, jour où le roi avançait son conseil
pour que ses ministres fussent libres d'aller au
spectacle, la pièce était donnée. M. de la Ferté
faisait le compte rendu de la représentation en ces
termes : « L'opéra de Didon a eu un grand succès
à la répétition générale et à la représentation, hier,

[1]. Mémoires de la République des Lettres, vol. XXV.
— Correspondance secrète, vol. XV.

tout étoit plein à l'une et à l'autre. Le Roi, la Reine, ainsi que la cour sont venus à l'une et à l'autre. Les habits sont magnifiques. M^me Saint-Huberty a été mise au-dessus de tout..... »

Paris veut avoir Didon sur son Opéra à lui, et le Roi, qui l'a demandé trois fois, s'inquiète si on va bientôt jouer l'œuvre de Marmontel et de Piccini sur la scène de l'Académie royale de musique. Dès le 20 octobre, des ordres sont donnés au machiniste Boulet pour rechercher des décorations et préparer la mise en scène de l'ouvrage. Les auteurs qui ont fait quelques suppressions, et qui ont reconnu qu'il est nécessaire pour le public parisien de diminuer la tragédie lyrique d'une demi-heure, ne veulent point absolument qu'on donne leur opéra, sans en avoir surveillé les répétitions, les décorations, les costumes. Cela retarde un peu, et le 5 novembre, on prévoit que la représentation, qui devait avoir lieu dix ou douze jours après le retour de Fontainebleau, est impossible avant la fin du mois.

Enfin, la première représentation de Didon est affichée pour le 1^er décembre. L'hiver, cette année 1783, est affreux, les rues sont des rivières,

les voitures manquent; M. de la Ferté est obligé de faire prêter pendant quelques jours à ses sujets un chariot couvert, qui les mène des Menus à l'Opéra et les ramène de l'Opéra chez eux, installés tant bien que mal sur des chaises branlantes ainsi qu'en un voyage de Ragotin. Le temps ne fait rien. Tout le Paris nommé est à la première représentation, attendant fiévreusement la levée du rideau.

Et voilà, sur la scène, Didon qui chante :

Ah! que je fus bien inspirée,

qui chante ce joli chant d'illusion amoureuse, ce morceau d'un mouvement lent, d'un diapason très étendu, qui montrait, dit Castil-Blaze, toute la solidité du talent de la chanteuse.

La voilà, quand Énée lui annonce l'ordre des Dieux, jetant son désespoir dans une voix qui meurt :

C'est toi, cruel, qui veux ma mort,
Regarde-moi, vois ton ouvrage.

La voilà, disant si bien cet air de mélancolie :

Ah! prends pitié de ma faiblesse,

La voilà, quand Énée combat Jarbe, dans des notes à la fois peureuses et exultantes, s'écriant :

> Ah ! qu'il vive et que la gloire
> Le rende aux vœux de mon cœur ;
> Je ne veux de la victoire
> Que le retour du vainqueur.

La voilà, menaçant l'infidèle d'une odyssée de malheurs, avec l'attendrissement mouillé de sa voix à la fin :

> Va chercher l'Italie, errant au gré de l'onde ;
> Il saura me venger, ce perfide élément.
> Triste jouet des vents, des flots et de l'orage,
> Environné d'écueils, menacé du naufrage,
> Tu te repentiras, dans ce fatal moment,
> D'avoir abandonné le tranquille rivage,
> Où l'amour t'aurait fait un destin si charmant.
> Tu nommeras Didon...

La voilà enfin au troisième acte, pendant la longue ritournelle du chœur des prêtres, la voilà avec son immobilité tragique, avec son effrayant jeu muet, avec l'agonie de son visage, donnant à la salle l'impression de l'envahissement de la mort sur une vivante, impression qu'elle avait cru ressentir et qui lui faisait dire après la représenta-

tion : « *A la dixième mesure, je me suis sentie morte.* »

La salle était sous le charme. Les côtés défectueux de l'opéra, l'ennui des rôles d'Énée et de Jarbe, tout disparaissait dans l'intérêt attaché à la prima donna qui était presque tout le temps en scène. La Saint-Huberty ne chantait pas seulement avec la voix douce et touchante qu'on lui connaissait, elle surprenait par la vérité des nuances, la force, la simplicité d'expression qu'elle mettait dans les accents du récitatif, elle émerveillait par la révélation de ses qualités dramatiques, — mariant le chant de Todi au jeu de la Clairon. Et le sentiment du public, ému et ravi, était que ce jour, la Saint-Huberty s'était élevée au-dessus d'elle-même, avait doté l'Académie royale de musique d'une création jusqu'alors sans modèle [1].

Aussi, quand sur le bûcher, à la fin de l'opéra, l'artiste se frappait de l'épée d'Énée, avec un cri qui était un adieu d'amour, la salle saluait la cantatrice de ces acclamations qui allaient l'accueillir

1. *Mercure de France.* Décembre 1783. — Mémoires de la République des Lettres, vol. XXIV.

dans les salles de spectacles où dorénavant elle se montrerait, criant : « Vive Didon ! vive la reine de Carthage. »

Le 14 janvier 1784 [1], à la douzième représentation de DIDON, un honneur qui n'avait point encore de précédent en France était rendu à la chanteuse. Une couronne de laurier passait de mains en mains au batteur de mesure qui la déposait aux pieds de l'actrice. La salle trépignante se levait en masse et exigeait que la couronne fût placée sur la tête de la virtuose sublime [2].

1. Dans une lettre écrite une semaine avant, Marmontel s'était plaint qu'on n'eût pas donné « Didon » le vendredi. « Voilà, disait-il, je crois, une façon nouvelle et sans exemple de faire tort à un ouvrage en plein succès. Cela me paroît si étrange, que je ne puis le croire, le vendredi est le grand jour et jamais on ne l'a ôté à un ouvrage nouveau qui réussit pour le donner à un ancien ouvrage. Hier, la recette de « Didon » a passé 3,800 francs ; par quelle injustice et par quelle affectation de nuire à M. Piccini et à moi changeroit-on l'ordre établi ? »

2. A propos de ce couronnement, M. de la Ferté écrivait le 18 janvier : « Autre embarras, monseigneur, je ne sais si vous êtes informé que, vendredi dernier, on a jeté sur le théâtre une couronne qui portoit pour devise : « A l'immortelle Saint-Huberty ». L'actrice qui jouait avec elle

XIX

Mais donnons ici une lettre de la Saint-Huberty, un enjoué et verveux historique de son triomphe, et qui le peint mieux que toutes les chroniques et tous les récits du temps.

Monsieur,

Cadédiss, on ne m'a pas encorrre oubliée dans votre charrrmant païss, et donc? cela devient trrrès singulier d'avoirr pu maintenirr le souvenirr de ma perrrsonne dans la tête et le cœur des spirrrituels Provençaux. J'en suis émerrrveillée et toute énorrr-gueillie, Trrron de Dieu! Si je retourrrneroi dans

l'a ramassée et l'a mise sur la tête de M^{me} Saint-Huberty. Ce jeu, qui paroît un arrangement peut-être concerté avec la demoiselle Saint-Huberty, n'est pas indifférent; car ceux qui donnent ainsi des couronnes (chose sans exemple au théâtre pour un acteur) pourroient bien s'accoutumer aussi à jeter des pommes cuites ou des oranges comme en Angleterre à un acteur qui leur déplairoit; alors il n'y auroit plus moyen de se mêler du spectacle. »

cette capitale? elle devient une affaire capitale pourrr moi!

Enchantée de votre souvenir ; vous ne pouvez me flatter davantage en me faisant accroire que l'on peut désirer de me revoir. Jugez combien je suis sensible au succès que votre païs peut me procurer, puisque je désire d'y retourner, et vous savez combien le climat m'est contraire et combien il m'a fait souffrir. Eh bien, j'en étois dédommagée. Cependant il faut dire la vérité, je me ressens encore du dérangement que l'air de ce païs m'a occasionné. La chaleur m'a donné un rhume si violent que je m'en ressens encore, malgré le repos que j'ai pris en arrivant à Paris. Mais il a fallu aller à Fontainebleau et jouer Didon qui a eu un succès fou. Le Roi a bien voulu penser lui-même à augmenter ma pension d'après la satisfaction qu'il a témoignée en me voyant jouer ce rôle. On donne aujourd'hui le Cid de Sacchini. C'est une musique enchanteresse, vous qui l'aimez, vous allez achever de devenir fou (de la musique s'entend), mais le rôle de Chimène étant très fatiguant (j'ai pris mal à la répétition) et au moment où je vous écris je ne sais comment je jouerai ce soir.

Le rôle de Didon étant fait pour moi, pour mes moyens, et étant le seul rôle très intéressant dans cette pièce, il sera impossible de la donner sans l'avoir vu représenter. Cela a l'air de l'amour-propre, mais je vais vous expliquer ce qui en est. Le rôle de Didon est tout jeu, le récitatif en est si bien fait qu'il est impossible de le chanter. Tout le monde ayant entendu trois répétitions de cet ouvrage avant mon arrivée à Paris, on a jugé qu'il ne valoit rien, que c'étoit un des plus mauvais ouvrages de Piccini. Cet homme se consoloit, en disant : « Laissez arriver ma Didon. » A la première répétition que j'en ai faite on a dit : « Ah c'est qu'il a refait tout son ouvrage », et il n'y avoit eu que 4 jours d'intervalle. Piccini entendoit cela et dit : « Non, messieurs, je n'ai rien changé au rôle, mais on jouoit Didon sans Didon, et cela devoit être détestable. » Enfin c'est la seule pièce jusqu'à présent qui ait fait plaisir au Roy ; il l'a fait jouer trois fois, lui! qui avait l'Opéra en horreur. Je répondrois presque que Chimène fera aussi grand plaisir : le poème n'est pas aussi intéressant, vu que la chevalerie françoise n'est plus à un grand degré d'enthousiasme, mais la musique est délicieuse en général. J'écris cette lettre pour

vous, j'espère qu'on n'en saura que ce que votre prudence vous dictera, vous savez qu'il ne nous est pas permis de juger ou du moins que je ne me le permets que très rarement.

Il me reste à vous remercier des olives que vous avez bien voulu m'envoyer ; elles sont excellentes. Je suis pourtant bien aise de n'avoir montré que ce désir, car étant homme à les prévenir, vous auriez été capable de les accomplir tous. Je vous prie de témoigner à M. votre frère tous mes regrets de ne l'avoir pas revu à Lyon. J'ai encore une lettre et des adresses que vous m'avez données pour cette ville, mais comme j'y retourne à Pasquès, je la remettrai à son adresse. J'ai gardé une poire pour la soif : cela est bien naturel. A propos, vous avez un frère qui peint comme un ange, si vous vouliez bien me rappeler à son souvenir, vous obligeriez votre très humble servante

DE SAINT-HUBERTY.

Ce 18 décembre 1783.

Vous voudrez bien me permettre de vous souhaiter une bonne et heureuse année et vous prier d'accepter

mon buste pour peu qu'il puisse vous flatter et me faire connaître une manière de vous le faire venir [1].

XX

La Saint-Huberty, dans ses créations, ne tirait pas seulement d'un grand talent de chanteuse et d'actrice son éclatant succès; l'illusion qu'elle produisait sur les spectateurs, elle la devait à un ensemble de soins, de détails, de recherches intelligentes, au moyen desquels elle s'efforçait de ressusciter une figure historique. Dès ses débuts, elle était l'esclave du costume exact, rigoureux. C'est ainsi que, dans l'opéra de DIDON, elle avait fait faire son costume d'après un dessin commandé à Moreau, dessinateur du cabinet du Roi, et qu'elle s'était montrée aux regards d'un public du dix-huitième siècle dans une tunique de toile de lin,

1. Lettre autographe signée de la collection de M. Bensamon de Marseille. M. Castil-Blaze l'a publiée, mais avec des retranchements, et en lui enlevant toute sa jolie *blague*. Elle est adressée à M. Grégoire l'aîné, à Aix.

avec les brodequins lacés sur le pied nu[1], une innovation presque dangereuse pour l'heure. En ce temps où l'on ne pouvait décider une tragédienne à s'habiller d'une étoffe sans apprêt, donnant les plis enveloppants et sculpturaux des anciens tissus, où il était impossible d'obtenir d'une actrice qu'elle renonçât aux jupons, aux robes plissées, aux fourreaux garnis de bouillons, aux retroussis avec des cordons et des glands, nulle femme de théâtre ne faisait sur la scène meilleur marché de la mode, des habitudes et des élégances consacrées, nulle femme de théâtre, pas même la Clairon, n'osait dans ses costumes une fidélité historique plus hardie, plus contemptrice des religions contemporaines, plus révolutionnaire. Et ne voyait-on pas la Saint-Huberty, une autre fois, apparaître dans un opéra la tunique attachée sous un sein découvert, les jambes complètement nues, les cheveux, ses vrais cheveux, épandus sur les épaules ! Elle était applaudie avec ivresse. Mais, le

1. Voir le costume de la Saint-Huberty de Didon, gravé en couleur par Dutertre d'après le dessin de Moreau, dans les « Costumes et Annales des grands théâtres de Paris, » 1786.

lendemain, des ordres ministériels défendaient à la chanteuse de reparaître sous ce costume [1], et à la seconde représentation, la chasseresse thessalienne était contrainte de revenir aux bas couleur de chair, à la tunique de burat, à la gaze d'Italie tamponnée, au satin anglais, au taffetas aurore, à la perruque.

XXI

Entre la visite de la Saint-Huberty à la maison de campagne de Marmontel et la représentation de DIDON à Fontainebleau, Floquet, auteur de l'opéra du SEIGNEUR BIENFAISANT, compositeur de morceaux de musique, de « fanfares », avait été choisi par la Saint-Huberty pour la faire engager pendant le congé de deux mois qu'elle avait arraché de l'administration dans son traité du 22 mars. Une lettre relative à un engagement qu'il négociait pour la chanteuse avec le théâtre de Marseille

[1]. *Recherches sur les costumes et les théâtres*, par Levacher de Charnois, an XI.

m'est tombée entre les mains. Elle est curieuse, cette lettre, par les renseignements qu'elle donne sur les appointements payés aux premiers sujets de Paris dans leurs tournées provinciales, en même temps que sur les *trucs* d'un agent dramatique du dix-huitième siècle :

« A Paris, ce 10 juin 1783.

« Je n'ai jamais vu, mon cher ami, marchander un talent, comme celui de Mme Saint-Huberty. Soyez assuré que l'Opéra de Paris n'a jamais eu un talent comme celui-là. On veut que cette femme aille et revienne, qu'elle paye son séjour à Aix et à Marseille, c'est-à-dire qu'après avoir bien amusé la Provence, il faut qu'elle retourne à Paris avec rien dans sa poche. Cela n'est pas croyable. En 1775, on a payé le voyage de Legros ; il avoit à Aix une table de six couverts ; l'année passée, il a eu 500 livres par représentation. Mlle Sainval a eu 600 livres, et on trouve peut-être que Mme Saint-Huberty à 400 livres n'est pas bon marché. Si elle savoit tous ces détails que je vous marque sur Legros et sur Mlle Sainval, soyez certain que vous ne l'auriez pas à 400 livres.

« Soyez encore bien certain que dans deux ans ne l'aura pas qui voudra à 5, 6 et 700 livres. Je conseille à MM. les actionnaires de Marseille de s'arranger avec le directeur d'Aix; et quand? le plus tôt possible, et de payer le voyage et le séjour de Mme de Saint-Huberty, sans quoi elle ira à Bordeaux, et l'année prochaine, elle les fera chanter, s'ils la veulent. Le jour de la Pentecôte, je l'ai menée promener à la sortie du concert spirituel, j'ai resté avec elle jusqu'à une heure. Je lui ai fait des fagots sur la Provence, sur les Marseillaises, les pastecs (sic), les melons, etc., etc. Je l'ai détournée d'aller à Bordeaux tant que j'ai. pu, à cause du trouble qu'il vient d'y avoir, car elle vouloit partir samedi prochain. Ainsi, mon ami, arrangez cette affaire de manière que votre réponse soit votre dernier mot, et qu'on fasse toucher ici les frais de voyage.

« Si tout cela s'arrange, l'année prochaine je tâcherai de vous avoir Lays, meilleur marché. Si enfin les choses s'arrangent comme je le désire, Mme Saint-Huberty sera à Aix ou à Marseille au plus tard le 29 ou le 30 du présent mois. Elle commencera où l'on voudra. Voici la liste des

opéras qu'on peut préparer : les Deux Iphigénie de Glück, Roland, Atys, Orphée, Écho et Narcisse, Alceste, Ariane, le Devin du village, la Reine de Golconde, le Seigneur bienfaisant, Collinette. Vous choisirez dans ce nombre-là ceux qui pourroient être donnés le plus facilement. Pour les opéras-comiques elle les choisira sur le lieu.

« Péronne a été traitée trop sévèrement le jour de la première, il y avoit une cabale infernale. Il y a de très bonnes choses dans l'ouvrage, je n'ai pas vu d'ouvrage plus critiqué que celui-là, j'entends partout dire que c'est un ouvrage détestable, et on a tort, il vaut vraiment mieux que l'Embarras des Richesses.

« Je ne redonnerai la nouvelle Omphale qu'au mois de septembre, parce que Clairval tient au rôle et ne veut pas le céder à Michu. Mme Bilioni se meurt du poumon et n'a peut-être pas 15 jours de vie. Clairval, son amant, sera sûrement quelque temps sans jouer après cet événement, et cette pièce se trouveroit encore accrochée. J'aime mieux attendre.

« On dit que le spectacle de Fontainebleau sera

brillant et on fait de grands préparatifs pour les spectacles.

« Adieu, mon cher ami, j'attends votre réponse définitive et la plus prompte et suis en attendant votre ami [1]. »

« Floquet. »

Nous n'avons pas de renseignements sur cette tournée de la Saint-Huberty en province, mais l'on peut affirmer que si l'actrice n'eut pas encore l'ovation de l'année 1785, elle obtint cependant un très grand succès. Le talent de la Saint-Huberty, dès les premiers jours où elle se fit entendre à Bordeaux, à Marseille, charma et exalta les méridionaux, qui mirent une sorte de fanatisme dans leur admiration. Il est sur le culte de ces dilettantes passionnés un document caractéristique que donnent les Mémoires secrets de la République des lettres [2]. Au mois de septembre de cette même année, Louis, l'architecte du théâtre de Bordeaux, s'étant permis, au foyer de l'Opéra de

[1]. Lettre autographe signée, adressée à M. Grégoire fils aîné, négociant à Aix.
[2]. Vol. III.

Paris, des propos malhonnêtes sur le compte de la Saint-Huberty, qui venait de reparaître après l'expiration de son congé, un Bordelais, M. Bonnafous, le menaça de lui couper les oreilles quand il le rencontrerait. Et il fallut que le malheureux et peu héroïque Louis, pour conserver ses oreilles intactes, fît en plein foyer de l'Opéra une réparation publique au chevalier de la Saint-Huberty.

Une meilleure preuve du succès de la Saint-Huberty, c'est la persistance et l'entêtement qu'elle met à y retourner tous les ans, sans vouloir faire la concession d'un seul jour dans les moments où son absence gênait le plus l'Opéra. Bientôt, malgré les termes de son traité, elle élevait la prétention de ne pas compter dans ses deux mois de congé les trois semaines de Pâques, et avait, à la fin du mois de mai 1785, une terrible scène avec Dauvergne, répétant plus de dix fois qu'elle avait droit à une absence de deux mois. Au mois de juin 1786, au moment de partir pour Plombières avec Rousseau, cette prétention d'un congé de deux mois entiers nécessitait une correspondance avec le ministre, qui répondait ne vouloir faire aucune grâce à la chanteuse, et que

son intention était qu'elle ne s'absentât pas plus de cinq semaines. « Malgré les torts que la femme avait envers lui », Dauvergne s'adressait à M. de la Ferté pour qu'on accordât à la chanteuse les trois semaines en plus qu'elle demandait[1].

XXII

A Fontainebleau, pendant les représentations de DIDON, la Saint-Huberty avait été fort « gâtée » par la cour et principalement par la reine. Aussi, dès le commencement de janvier 1784, le comité rencontrait-il chez l'actrice, de retour à Paris, une indépendance gênante pour les besoins du service. Quelques jours après, le couronnement de la soirée du 17 rendait la triomphante chanteuse tout à fait impossible. Elle refusait de chanter Didon en plein cours du succès de cet opéra, et ne voulait pas permettre qu'une autre chanteuse la remplaçât. Le fameux article de l'engagement signé

1. Archives nationales. Lettre de Dauvergne, O^1635.

l'année précédente, relatif à cette prétention de la Saint-Huberty, avait été tourné par le ministre et n'avait point été résolu.

L'artiste tenait à sa prétention, à son désir secret, déjà manifesté en 1783, de ne point être doublée par M^{lle} Maillard, qui avait eu une espèce de succès pendant son absence. M^{lle} Buret tant qu'on voudrait, la Maillard, point. Et, en pleine répétition de CHIMÈNE, sur le bruit que pour la laisser reposer et la mettre à même de jouer avec tous ses moyens le rôle créé par elle dans cet opéra, M^{lle} Maillard allait la doubler un dimanche dans Didon, la Saint-Huberty manifestait impérieusement son désir de jouer, désir signifié dans une lettre assez insolente à M. de la Ferté, qui lui répondait par cette ironie :

« 5 février 1784.

« Je viens d'apprendre, madame, que par un excès de zèle qu'on ne peut trop louer, vous aviez proposé de jouer dimanche Didon. Le ministre est informé que vous devez répéter pour la répétition générale Chimène, le samedi. Il croiroit que ce seroit abuser de votre bonne volonté, si

vous jouiez dimanche, la première représentation de CHIMÈNE étant lundi; ce qui mettroit d'ailleurs peut-être cet opéra dans le cas d'être retardé, si malheureusement vous étiez trop fatiguée le dimanche par le rôle de Didon.

« Cela deviendroit fâcheux et fort embarrassant, cet ouvrage ayant été annoncé pour la première représentation à la reine pour le lundi, indépendamment d'une perte considérable que cela occasionneroit à l'Opéra et dont vous seriez, madame, très fâchée, vu l'intérêt que vous prenez à ce spectacle dont vous faites un des principaux ornements. »

.

Le lendemain, M. de la Ferté, s'adressant au ministre, parlait des prétentions de la Saint-Huberty, prétentions accrues, développées, et grosses d'exigences nouvelles, comme de prétentions « destructives » de l'Opéra, déclarant hautement qu'on amènerait la destruction de la « machine », si l'on cédait aux fantaisies de l'actrice. Et il ne trouvait rien de mieux que de mettre en marge du règlement toutes les demandes de la première chanteuse, pour faire toucher

au ministre le ridicule de ses exigences et mettre l'Excellence en état d'en conférer avec la reine.

Il se plaignait amèrement des gâteries de Fontainebleau, de ces gâteries qui rendaient ingouvernables les sujets qui en étaient l'objet. Il déplorait que la Reine eût fait l'honneur de dire à la Didon qu'elle n'avait pas grand'opinion de la demoiselle Maillard : ce sujet « étant le seul sujet d'espérance en femme à l'Opéra dans le moment » et pouvant seul, par l'espèce de crainte et de jalousie qu'avait la Saint-Huberty de sa voix et de son talent, la maintenir et rendre traitable. Il demandait enfin que, devant le refus de chanter d'une manière suivie par la Didon, il fût permis à l'administration de l'Opéra de la faire remplacer par M^{lle} Maillard, à laquelle Piccini, un peu fatigué des caprices de sa première chanteuse, avait montré le rôle en cachette, tout désireux de le voir jouer par cette remplaçante à la fraîche voix, mais en même temps tout tremblant de se brouiller avec sa terrible prima donna.

Il ajoutait que cette mesure était de toute nécessité en présence des frasques de la femme et du peu de fond que l'on pouvait faire sur elle,

d'après les termes équivoques de sa lettre et de la phrase soulignée « année de grâce »[1]. M. de la Ferté, en ceci, était-il guidé par les intérêts seuls de l'Opéra? la chronique scandaleuse dit non, et insinue que l'homme marié, le dévot, était l'esclave d'un sentiment amoureux, qu'il était l'amant de la Maillard[2].

Quoi qu'il en soit, M. de Breteuil mandait l'ordre au comité de confier le rôle de Didon à la chanteuse des « remplacements » et faisait montrer une lettre à la Saint-Huberty, où à côté d'une phrase complimenteuse sur son talent, le ministre lui donnait à entendre « qu'il la croyait trop raisonnable pour ne pas se soumettre aux règlements de l'Opéra ».

Sur cet ordre, Mme Saint-Huberty, qui « avait toujours une maladie en poche », au grand détriment de Sacchini, dont l'opéra de CHIMÈNE venait d'être joué le 9, déclarait qu'elle était enrouée et qu'elle ne pourrait chanter. Le même jour elle faisait dire qu'elle ne chanterait pas de huit jours, et Paris parlait d'une lettre de l'actrice où elle

[1]. Archives nationales, O^1, 626.
[2]. Mémoires secrets de la République des Lettres, vol. XXV.

disait qu'il venait de lui prendre une indisposition qui vraisemblablement serait longue, et que la révolution survenue dans sa santé l'obligerait de demander sa retraite pour Pâques.

XXIII

La Saint-Huberty, en ces années, n'était pas seulement le premier sujet de l'Opéra, elle était la femme de théâtre citée pour son élégance, pour son luxe, pour la révolution galante amenée dans ses mœurs par la séduction de son talent et de sa personne. Où est le temps de cette chambre d'hôtel garni, où une malle de voyage, à côté d'un mauvais lit, se trouvait être l'unique siège qu'elle avait à offrir au visiteur ? Où est le temps où la modestie de ses petites robes noires, aux répétitions de l'Opéra, la faisait appeler par ses camarades : M*me la Ressource*[1] ? Aujourd'hui elle de-

[1]. Biographie universelle des contemporains. — C'est à propos de cette épigramme que Glück, qui croyait à l'avenir de la jeune cantatrice, riposta par ces mots : « Oui,

meure boulevard de la Comédie-Italienne, elle baptise les fanfreluches du goût, elle donne son nom à ces souliers au haut talon avec lesquels Marie-Antoinette montera sur l'échafaud, aujourd'hui elle est une des souveraines de la mode, aujourd'hui LE VOL PLUS HAUT lui adresse cette épître :

.
.
.

ÉPITRE

« *De très soumis et très respectueux seigneur* de sa Complaisance, *à la très aimable et très recherchée* de Saint-Huberty, *ministre plénipotentiaire de l'Opéra, distribuant les pensions, les gratifications, formant les cabales et les divisions, de concert avec la demoiselle* Girardin, *et partageant avec cette femme adroite la fatigue des plus fortes entreprises.*

« Ce n'est qu'avec admiration, charmante Saint-Huberty, que j'envisage le point de gloire où vous et vos compagnes êtes parvenues. Nous ne som-

le mot est juste, car elle sera un jour la ressource de l'Opéra. »

mes plus dans ce temps de barbarie où la vertu sévère régnait à l'ombre des lois. La douce licence, sous le nom de liberté, vient enfin d'ouvrir la carrière à nos vastes désirs. Vous triomphez, divine enchanteresse, et vos charmes séducteurs ont changé la face de la France.

« Nos palais, nos hôtels ne sont plus aujourd'hui que la retraite du triste hymen, où d'indolentes épouses languissent dans l'ennui, sous la garde d'un suisse chamarré, qui comme le marbre de sa porte indique la demeure du maître et la prison de sa triste moitié; tandis que la sémillante jeunesse, en foule dans ses petites maisons, y fixe l'Amour et ses jeux, et que vos petits soupers font partout le désespoir des grands.

« Souveraine des modes, n'est-ce pas vous encore qui les donnez? Votre goût en décide; vos plumes, vos gaules, vos chapeaux à la Marlborough deviennent l'exemple du général; et telle n'ose vous imiter en grand, qui s'étudie en son miroir à vous copier en détail.

« C'est à vous et à vos amis, charmante et incomparable de Saint-Huberty, que l'on doit cette heureuse révolution dans les mœurs. Soit que,

traînée dans des chars élégants, vous embellissiez les boulevards poudreux ; soit que, dans une fête, vous éclipsiez la modeste citoyenne, ou qu'au monotone Wauxhall d'hiver, parée de mille pompons, vous fixiez sur vos pas une foule empressée, tous les regards sont tournés vers vous. »

. .

Et à quelques années de là, c'est pour l'agronome Young, voyageant en France, un contraste douloureux de passer d'un salon où la Saint-Huberty gagnait 500 louis à une chaumière où une famille mourait de faim.

XXIV

A quelques mois du triomphe et du couronnement de la Saint-Huberty à l'Opéra, les rivales, les envieuses, les ennemies personnelles qu'a tout talent en ce monde, travaillaient avec le concours et l'appoint des gens que fatigue une réputation déjà vieille de plusieurs années, travaillaient à opposer une étoile nouvelle à la Saint-Huberty.

Un membre de la Faculté de médecine, le docteur Mittié, émerveillé de la voix d'une gouvernante qu'il venait de prendre, avait l'idée de la faire instruire pour entrer à l'Opéra. Elle s'y refusait, prétextant son âge, et disait qu'elle avait une sœur beaucoup plus jeune et qui chantait beaucoup mieux qu'elle. Le docteur la faisait venir de son village. Julien, l'ancien acteur du Théâtre-Italien, commensal habituel du docteur, lui faisait apprendre quelques ariettes. On convoquait Lays. La villageoise était petite, laide, maigriotte, noiraude, mais elle avait un organe qui enchantait Lays. Il prenait la direction de son naturel talent, lui faisait donner des leçons de danse par Deshayes, des leçons de déclamation et d'action théâtrale par Molé, des leçons de chant par la Susse et Pillot, enfin, pour former son corps à des mouvements assortis à la scène, des leçons d'armes par le fameux Donnadieu[1]. Et voilà la petite Dozon arrivant en quinze mois à marcher, à parler, à déclamer, à chanter et apprenant des rôles dans sept opéras différents. Dès lors, dans ce Paris, tout occupé de la merveille de

1. Mémoires secrets de la République des Lettres, vol. XXVI.

dix-sept ans, une immense curiosité pour ses débuts. Jamais tant d'applaudissements. On acclame le touchant et le naturel de son expression lyrique, on exalte sa prononciation si supérieure à la mauvaise articulation de la Saint-Huberty, on porte aux nues cette voix qui monte jusqu'au *ré* et qui a, dans les tons hauts, la justesse que l'on obtient seulement des instruments à claviers. Et Sacchini accourant, après la représentation, à la loge de la petite Dozon, dans le feu de son admiration, promet à la future M^{me} Chéron, qu'au bout de deux mois d'études il en fera la meilleure chanteuse de l'Opéra et que, dans deux ans, elle sera la première cantatrice de l'Europe.

Le jour de ce début, la Saint-Huberty, arrivée le matin même de Bordeaux, s'était placée à l'amphithéâtre [1], à cette place où, quand le public l'apercevait, il lui prodiguait les mêmes applaudissements que sur la scène. Ce soir-là, oubliée, inaperçue, elle voyait l'ivresse de la salle aller tout entière à l'autre ; et son triste silence et le froid de sa personne au milieu de l'enthousiasme uni-

[1]. Correspondance littéraire de Grimm. Vol. XII.

versel mettaient dans la spirituelle bouche de Sophie Arnould une brutalité qu'on ne peut citer.

XXV

Parmi ses pérégrinations de l'année 1783, dans le cours des représentations données à Lyon [1], la chanteuse s'était prise d'un caprice d'artiste en

1. En 1783, la Saint-Huberty vint chanter plusieurs opéras-comiques pendant le Carême. Elle séduisit tout le monde; on la trouvait laide au lever du rideau, « mais dès qu'elle ouvrait la bouche, on oubliait sa laideur et on la trouvait superbe. » La vérité de son jeu touchant et passionné, son abandon sublime, la magie de son chant, la sensibilité de son organe, ses attitudes animées et pittoresques attirèrent une affluence *sans exemple* de spectateurs émus qui accueillirent chaque jour cette actrice inimitable avec des vers, des couronnes et des cris... En 1785, elle revenait à Lyon au mois de juin et, à la suite de sa grande tournée dans le Midi, s'arrêtait dans cette ville du 28 juillet au 1er août. Elle chantait dans IPHIGÉNIE EN TAURIDE, dans ALCESTE, dans DIDON. (Renseignements fournis par M. Emmanuel Vingtrinier et tirés du *Journal de Lyon* et de la *Petite chronique lyonnaise*, année 1783.)

tournée pour Saint-Aubin, le premier chanteur du théâtre.

Et le caprice devenait presque une belle passion que la reine de l'Opéra voulait continuer à satisfaire à Paris. Que fait-elle, de retour dans la capitale ? Elle vantait la voix de haute-contre du chanteur à M. de la Ferté[1], elle persuadait au comité que cette acquisition tirerait l'Opéra d'embarras toutes les fois que l'administration rencontrerait trop de difficultés de la part des « acteurs à prétention », se démenant si bien enfin, qu'elle faisait expédier à son amant :

DE PAR LE ROI

Il est ordonné au sieur de Saint-Aubin, haute-contre du spectacle de Lyon, de se rendre immédiatement à Paris pour débuter sur le théâtre de l'Opéra.

Fait, etc.

De Lyon on avait beau écrire que le sieur Saint-Aubin était non-seulement de la plus grande uti-

1. Archives. Lettre du 6 novembre 1785.

lité comme premier acteur, mais comme préposé à la régie, qu'il ne restait plus là-bas qu'un Colin plein de bonne volonté, mais très insuffisant pour le remplacer, que le sieur Saint-Aubin était en avance de 3,433 l. 4 s., que la demoiselle Destouches, qui avait l'entreprise de l'Opéra et dont les affaires se trouvaient déjà très embarrassées, était, par suite du départ de ce chanteur, menacée de ruine et de faillite ; la Saint-Huberty l'emportait, et le 9 décembre, débutait dans le rôle d'*Atys*, Saint-Aubin, qu'on trouvait un assez bon chanteur, mais vraiment bien gros.

Mais quand, pendant toute une année, le chanteur aimé eut chanté, comme le dit Castil-Blaze, des séries de duos assez longs pour être admis à compter des pauses, le mari se réveilla dans l'amant, et tout à coup Saint-Aubin se rappela qu'il avait laissé là-bas une très charmante femme et deux jolis enfants, et manifesta le désir de revenir à son ancien théâtre. Menacée de perdre le tout, la Saint-Huberty se résigna à se contenter de la moitié. Et la voilà, de par sa toute-puissance sur la direction de l'Opéra, qui arrive à faire lancer au nom du Roi un second papier impératif à la femme,

qui tombe à Paris munie de son ordre de début et de ses deux marmots[1].

XXVI

Les années se succédaient, et à chaque nouvelle année, les ennuis du malheureux Dauvergne aux prises avec l'omnipotence croissante de la Saint-Huberty ne faisaient que grandir. Veut-on pour l'année 1785 des études, pour ainsi dire, prises sur le vif, des tribulations d'un directeur de l'Opéra de ce temps; les lettres de Dauvergne les donnent dans le détail le plus secret, le plus intime.

Le 22 mai 1785, la Saint-Huberty avait promis à son directeur de chanter le lendemain ARMIDE. Dauvergne rentre chez lui tranquille, et donne le lendemain matin des ordres pour la représentation du soir. A onze heures la chanteuse lui fait annoncer qu'elle est hors d'état de chanter, qu'il vient

1. Anecdote racontée par M^{me} de Saint-Aubin en juin 1847 à M. Castil-Blaze. L'Académie impériale de musique, 1855. Vol. I.

de lui prendre une extinction de voix, qu'elle lui fera dire à deux heures si décidément elle pourra paraître le soir : oui ou non. On ajoute qu'elle est en train de faire un remède qui lui a toujours réussi. A midi, le bailli du Froulay, sortant de chez l'artiste, vient officieusement dire à Dauvergne que la voix manque à tout moment à son amie, mais que si d'ici à quatre heures la voix lui revient, elle « fera un effort ».

Là-dessus envoi de Francœur pour la décider à faire cet effort. Et encore des allées et des venues sans réponse positive. Dauvergne, très inquiet pour la représentation, et ne sachant où donner de la tête, prend le parti de faire chercher la Maillard, la décide, en dépit d'une certaine peur, à tenter le rôle. A l'instant même, la Suze le lui fait répéter. On reconnaît qu'à la rigueur la Maillard peut se risquer. Chanlay, le costumier, est sur l'heure averti de lui préparer un habit sans faire aucun changement à l'habit de la Saint-Huberty. Nouvelle ambassade de Francœur près de la Saint-Huberty pour lui communiquer et lui faire agréer les arrangements pris pour la remplacer. Et Dauvergne, qui tremble que la Maillard ne prenne peur et ne

revienne sur sa résolution, la garde à dîner chez lui avec la Suze, Parent, Francœur, qui, le couvert enlevé, lui font répéter les morceaux dont elle n'est pas sûre. On est à l'Opéra à quatre heures, où l'on trouve la domestique de la Saint-Huberty qui annonce qu'elle ne chantera décidément pas. Dauvergne la fait prier de venir au moins à l'Opéra pour donner quelques indications, quelques conseils. La Saint-Huberty ne se dérange pas. Et la Maillard joue tant bien que mal, au milieu des chuchotements de la salle désappointée, qui murmure que la Saint-Huberty n'est pas le moins du monde malade, mais qu'elle est en train d'étudier les opéras-comiques qu'elle doit chanter en province.

Cela se passe le 23 mai; le 27, au moment du départ de la chanteuse pour la province, c'est une autre histoire. A quatre heures et demie, avant la représentation, Dauvergne est dans sa loge. Il lui demande ce qu'elle veut chanter le mardi suivant, en lui témoignant le désir que ce soit encore une fois DIDON. La Saint-Huberty de s'écrier qu'il lui est impossible de chanter de suite trois grands rôles, et que, du reste, Didon ayant été affiché

« pour la dernière », le public ne viendrait pas, sachant qu'elle devait partir dimanche soir après la représentation. Dauvergne de lui répondre : que l'affichage de Didon est une bévue de la Suze qui avait confondu avec le ballet de LA CHER-CHEUSE D'ESPRIT, ainsi que pouvaient l'attester Gardel et Mlle Guimard, mais que l'erreur est très facilement réparable par une annonce dans les journaux, et Dauvergne d'ajouter qu'en province elle joue tous les jours. A quoi la Saint-Huberty réplique assez aigrement, qu'en province elle ne joue le grand opéra que deux fois et le restant de la semaine l'opéra-comique. Là-dessus elle déclarait qu'elle ne jouerait pas mardi. Et l'on se quittait, Dauvergne lui annonçant qu'il reporterait alors la représentation au vendredi, fort de l'engagement qu'elle avait pris avec le ministre de jouer quatre fois avant son départ.

A la suite de ce colloque, Dauvergne recevait la visite du valet de chambre de l'actrice, qui venait savoir s'il avait donné les ordres pour les habits que la Saint-Huberty exigeait qu'on lui prêtât pour ses représentations en province. Dauvergne disait au valet de chambre que les habits du Roi et de

l'Opéra n'étaient pas faits pour être usés sur les spectacles de province. Sur quoi le valet de chambre répondait majestueusement que ce prêt entrait dans les conventions que sa maîtresse avait faites avec l'Opéra.

Ce prêt des habits, et de dix habits, s'il vous plaît, tenait fort à cœur à la Saint-Huberty; elle se plaignait qu'on voulait la ruiner, si on la forçait à s'acheter pour 12,000 francs de costumes; elle invoquait le précédent de Legros et d'autres. Elle y mettait une telle insistance, que M. de la Ferté était obligé d'écrire : « A l'égard des habits demandés par Mme Saint-Huberty, son valet de chambre, — puisque valet de chambre il y a — a eu tort de vous dire que c'étoit une des conventions faites par sa maîtresse avec l'Opéra..... On a pu se prêter à lui accorder le prêt d'un habit ou deux, mais la demande de dix habits que fait son valet de chambre me paroit des plus indiscrètes. Apparemment Mme Saint-Huberty pense qu'on ne jouera pendant son absence aucun des ouvrages où ils sont nécessaires. »

Le lendemain de l'altercation dans la loge, Mme Saint-Huberty, en pleine assemblée générale,

faisait une terrible scène à Dauvergne, disant que si elle se rendait plus utile en province, c'est qu'elle y était mieux payée, qu'elle y gagnait 30,000 francs, qu'on n'avait qu'à la payer ainsi, et qu'alors elle ferait des efforts, et mille autres impertinences.

Et ce n'était point encore fini le 26 mai. Dauvergne, qui savait que la Saint-Huberty avait écrit au ministre et qui redoutait au fond l'effet de sa lettre, avait été à Versailles le matin. Il arrivait lui demander si c'était ARMIDE ou DIDON qu'elle comptait jouer le mardi ou le vendredi. Elle lui disait que c'était bien inutile, que l'annonce de son nom n'attirerait personne, que personne ne voudrait croire qu'on lui ferait l'injustice de la retenir. Et criant, et se plaignant à la fois d'une manière enfantine, elle répétait dix fois que tout le monde la tourmentait, qu'elle savait bien qu'il avait été à Versailles pour solliciter une lettre de cachet contre elle. Dauvergne se défendait de pareille chose, lui déclarant qu'il avait fait le voyage seulement pour la décider à jouer une quatrième fois, et là-dessus tirait de sa poche des ordres écrits de la main du ministre qu'il avait mission de lui communiquer.

La Saint-Huberty se récriait, disait qu'on lui demandait des choses déraisonnables, qu'elle finirait par se lasser, puis enfin se soumettait ; mais, par une dernière taquinerie, refusait de jouer DIDON et choisissait ARMIDE.

XXVII

Les mois de juin et juillet de cette année 1785, la Saint-Huberty les passait dans le Midi. Elle donnait à Marseille vingt-trois représentations qui étaient une suite d'ovations comme on n'en rencontre pas dans les annales du théâtre [1].

[1]. Le samedi 25 juin, IPHIGÉNIE EN TAURIDE de Glück ; le 26, ALCESTE ; puis ARMIDE, RENAUD et tous les chefs-d'œuvre du répertoire. Elle se faisait également applaudir dans l'opéra-comique. Le 21 juillet, pour satisfaire l'enthousiasme qui allait toujours croissant, elle dut paraître deux fois le même jour : à cinq heures dans la BELLE ARSÈNE, opéra-comique de Monsigny, et à dix heures dans ARIANE, grand opéra de Molines, musique de Eldermann. (Note communiquée par M. Signoret et tirée de l'Histoire encore inédite du théâtre de Marseille, par M. Cauvière.)

La ville de Marseille, dans le chaud enthousiasme de cette terre musicale et chantante, de cette patrie des troubadours, offrait à l'artiste lyrique de l'Académie royale une fête sur la mer, digne d'une souveraine. Vêtue d'un costume antique, la nouvelle Cléopâtre naviguait, emportée par les bras de huit rameurs habillés à la grecque, dans une galère portant le pavillon de Marseille, que cortégeaient plus de deux cents gondoles chargées d'un monde avide d'approcher la cantatrice de tout près. Elle assistait à une joute où elle décernait de ses mains le prix au vainqueur. La ville l'amusait après du plaisir de la pêche dans un grand filet qu'on ne pouvait retirer à cause de l'affluence des curieux. A son débarquement dans les vivats et les décharges de boîtes d'artifice, elle était saluée par les acclamations du peuple qui, autour de la femme couchée sur une façon de « triclinium », se mettait à danser au son des galoubets et des tambourins. On conduisait la diva à travers une haie de pavillons illuminés, en une maison de plaisance, où elle reposait quelques instants dans une salle de verdure, éclairée de feux de couleurs. La Saint-Huberty entrait ensuite sous une tente

où était dressé un petit théâtre. Là une pièce allégorique se jouait en son honneur, et Apollon la couronnait de son laurier comme la « dixième » Muse. Pendant le bal qui suivait, la cantatrice avait son siège sur une estrade entre Melpomène et Thalie. Puis un souper splendide[1], un souper de soixante couverts avait été servi dans une salle fermée par une grille de bois, défendant l'idole contre les approches de la foule qui l'eût étouffée. Au dessert, la Saint-Huberty chantait quelques couplets en patois provençal, le peuple faisait chorus. Alors c'étaient des salves d'applaudissements, un délire, une folie, s'étendant au loin dans la campagne[2].

La Saint-Huberty quittait Marseille, l'impériale de sa voiture chargée, écrasée de plus de cent

1. La fête avait lieu au quartier d'Arenc, dans le local du Château-Vert, mais ce ne fut pas le cuisinier du Château-Vert qui fit le souper. On s'était adressé à l'illustre Arquier, l'artiste culinaire le plus renommé en ville, le même qui cuisina plus tard les dîners donnés par la ville de Marseille à Mirabeau, à Bonaparte.

2. Correspondance littéraire de Grimm, 1830. Vol. XII. — Mémoires secrets de la République des Lettres. 1786. Vol. XIX.

coùronnes dont quelques-unes avaient un très grand prix [1].

XXVIII

La triomphante cantatrice ne trouvait pas, après cette ovation de Marseille [2], l'accueil qu'elle atten-

1. Partie le 4 ou 5 juin pour son congé annuel de deux mois, la Saint-Huberty était de retour, selon sa promesse, le 5 août à 4 h. et demie. En dehors des représentations, elle se mettait de suite à l'étude des trois opéras qu'elle devait chanter pendant le voyage de Fontainebleau.

2. Voici une lettre de la Saint-Huberty adressée au comte d'Antraigues et qui a rapport à son séjour à Marseille :

« *Je suis à Marseille anéantie de chaleur, j'ai encore 16 représentations à jouer ici, de là j'irai à Lyon, j'en donnerai 8, puis je partirai pour Paris. Voici ma vie d'ici au 10 auguste* (août). *Vous savez sûrement l'événement de M. Pilâtre qui est tombé des nues avec son compagnon de voyage, et l'interruption des journaux. Aucune autre nouvelle à vous apprendre, sinon que les jurats de Bordeaux, au moment où l'on alloit donner la pièce du Mariage de Figaro, ont ordonné qu'elle ne fût pas jouée. On dit qu'un des Brid'oison n'a pas voulu se voir jouer.*

Si vous craignez de m'ennuyer, monsieur, quelle peur

dait de Paris. Le public de l'Opéra se fatiguait des absences et des ingratitudes de la diva. Il reprochait à son talent de trop faire pour la province et pas assez pour Paris. Il commençait à comparer sa voix, qui n'avait plus sa fraîcheur d'autrefois, avec les voix de la Maillard, de Mlle Dozon, de la jeune Mulot. Il arrivait même, et pas plus tard que l'année suivante, qu'elle recevait si peu d'applaudissements à sa rentrée de son congé de deux mois, qu'elle se troublait, et s'accusait après la représentation d'avoir mal chanté, parce qu'elle avait tremblé : ce qui donnait à rire à tout le monde autour d'elle, personne ne lui reconnaissant une grande timidité.

doit être la mienne en vous écrivant. C'est me dire poliment d'être brève : j'obéis. J'avois à cœur de vous instruire de ce que vous me demandez dans votre lettre du 19 juin. J'espère que votre santé sera meilleure au moment où vous recevrez ma réponse, elle seule a pu troubler le plaisir que j'ai eu à recevoir de vos nouvelles. J'ai l'honneur d'être votre très humble servante sans préjudice de mon titre auprès de vous. »

(Lettre autographe de la collection de M. Campenon.) En réponse à ce billet, dans une lettre de la Bastide datée du 9 juillet 1785, d'Antraigues la traite de méchante, et la prie de lui annoncer son départ de Marseille pour aller la retrouver à Lyon.

Et la cour qui lui avait été si favorable, et la reine qui s'était montrée pour elle une protectrice si ardente, retiraient à l'actrice leur puissant appui. En septembre 1785, le duc de Fronsac demandait au directeur de l'Opéra de négocier un raccommodement entre Sacchini et la Saint-Huberty, et de décider l'auteur à donner à la grande cantatrice le rôle d'*Iphise* dans Dardanus, rôle qu'il destinait à M^{lle} Dozon. Dans l'entrevue de Dauvergne avec Sacchini, le compositeur tenait bon, déclarait que le rôle d'*Iphise* n'était point un rôle de force, mais de princesse innocente, que M^{lle} Dozon y serait parfaitement à sa place. Et par quelques paroles échappées à Sacchini, Dauvergne percevait que la reine désirait qu'il en fût ainsi.

Arrivait le séjour de Fontainebleau, où la Saint-Huberty jouait le rôle de Pénélope dans le nouvel opéra de Marmontel. L'opéra, en dépit du talent de la Saint-Huberty, avait si peu de succès, que Marmontel voulait le retirer et ne renonçait à cette volonté que sur la remarque qu'on lui faisait, que les opéras joués à la cour appartenaient à l'administration.

Le succès de l'opéra de Pénélope n'était point

fixé aux premières représentations de Paris. Il donnait tout d'abord lieu à une guerre d'épigrammes contre le libretto de Marmontel, qui, le malheureux auteur! ne semblait pas avoir à se louer du soin avec lequel Dauvergne avait monté son œuvre, ainsi que le témoigne ce fragment d'une lettre inédite à la date du 23 mars 1786 :

« Mais cette vilenie n'est rien en comparaison de celle qu'on nous a faite à l'Opéra. Imaginez-vous d'abord toutes les guenilles du magasin employées à vêtir nos acteurs et la mesquinerie la plus indécente dans les décorations, tandis que l'on prodiguoit les dépenses les plus immodérées pour mettre au théâtre Dardanus et Panurge. Mais M^{me} Saint-Huberty décoroit seule notre spectacle, et il avoit un plein succès. Il a fallu, pour le dégrader, faire ce qu'on n'avoit jamais vu, nous ôter tous nos premiers acteurs et environner notre sublime actrice de tout ce qu'il y avoit de plus mauvais à l'Opéra. Encore le public, tout indigné qu'il étoit de voir avilir un bel ouvrage, ne l'a-t-il pas abandonné! Pour lui porter le dernier coup, on a fait courir dans les foyers et dans les cafés que M^{me} Saint-Huberty quittoit elle-même son rôle. Elle a été

obligée de protester publiquement le contraire et cette protestation a été imprimée dans les journaux.

« Enfin, on a pris le parti désespéré d'interrompre cette odieuse Pénélope, quoiqu'il y eût encore cent louis de recette, et Dardanus, Panurge, Alceste sont restés maîtres du théâtre. Ce misérable Dauvergne n'a pu dissimuler sa rage contre Mme Saint-Huberty à cause du zèle qu'elle nous avoit marqué. Il lui a dit dans le foyer les plus grossières injures. Elle lui a répondu par les épithètes qu'il mérite si bien et a demandé son congé. On dit que le ministre l'a apaisée en lui écrivant qu'elle ne recevroit d'ordre que de lui seul immédiatement. Il paroît qu'il n'y a qu'une voix sur le compte du directeur et tout le monde s'accorde à le reconnoître pour une bête, pour un fourbe, pour un brutal [1]. »

Au fond dans cet opéra, — quelle que fût sa mauvaise fortune, — la Saint-Huberty remporta un incontestable succès près des vrais juges et des fins dilettantes. L'actrice qui sous la figure de

[1]. Lettre autographe signée de Marmontel (de mon ancienne collection).

Didon s'était révélée dans la passion brûlante, la tendresse voluptueuse, la plainte amoureuse, le noir désespoir, apportait sous la figure de Pénélope l'émotion de la sensibilité conjugale et maternelle.

> Reine captive,
> Mère craintive,
> Épouse en pleurs,
> A quels malheurs
> Le ciel me livre.
> Cessez, cruels, de me poursuivre ;
> Ou je succombe à mes douleurs.

Dès ce premier air, l'actrice s'emparait du spectateur, et dans le vers

> Reviens, mon fils, reviens,

la Saint-Huberty mettait le doux débordement du cœur d'une mère.

Après le rôle de Didon, le rôle de Pénélope était la seconde grande création originale de la Saint-Huberty et comme les adieux de son admirable talent sur la scène lyrique [1].

[1]. Une des créations les plus remarquées de la cantatrice fut son rôle d'IPHIGÉNIE EN AULIDE, qu'elle joua, chose curieuse, dans sa charmante ingénuité, après avoir joué Clytemnestre.

XXIX

Depuis quelques années, la Saint-Huberty a pris à l'Opéra le rôle du patronage et de la protection. Elle a ses créatures. C'est sur les recommandations de ce premier sujet du chant que les grâces et les faveurs s'obtiennent, c'est par l'ascendant de la chanteuse sur le ministre, par l'action des nombreuses et remuantes amitiés de ses admirateurs que les prétentions, les résistances de ses protégées triomphent de Dauvergne et des décisions du comité. Dès l'année 1783, à propos de la vieille danseuse comique Peslin, « hors de combat » et conservée sur les états depuis longtemps par une espèce de miséricorde, et à laquelle le comité venait de signifier sa retraite, la Saint-Huberty, devenue le porte-parole de l'Académie royale, écrivait au ministre cette lettre dont le ton menaçant n'échappera pas :

« *A mon retour de Lille, j'apprends que le comité a envoyé à M^{lle} Peslin sa démission. Je sais que*

vous n'êtes pas instruit de la manière malhonnête avec laquelle il s'y est pris, et ces messieurs ignorent combien peu ils sont faits pour s'ériger en maîtres. Nous n'en désirons que de supérieurs à nous. Aussi j'ai recours à votre justice pour révoquer l'arrêt rendu par ces messieurs contre Mlle Peslin. Ils osent se servir de votre nom pour faire des infamies. Ils savent aussi bien que moi combien elles sont éloignées de votre pensée, mais ils s'imaginent que personne n'aura la hardiesse de vous représenter la leur. Ma franchise et l'amour du bien me font mettre sous vos yeux, ce que beaucoup de mécontents n'osent faire. J'espère qu'en faveur de ces deux objets, Monseigneur voudra bien s'éclaircir du sujet qui me fait l'importuner et nous rendre nos droits sans nous humilier, en les recevant par d'autres que par nos supérieurs qui sont seuls faits pour nous diriger [1]. »

Le ministre voulait bien répondre à la Saint-Huberty que c'était uniquement à sa considération qu'il se déterminait à faire quelque chose pour la danseuse Peslin [2].

[1]. Archives nationales, O^1. Registre 638. Copie de lettre.
[2]. Un beau jour cette liaison intime avait sa fin dans un

En 1786, la Saint-Huberty s'était prise d'une belle passion pour la Gavaudan cadette ! Pourquoi ? on ne le savait guère. Car, l'année précédente, la Gavaudan avait été mise à l'amende de 300 francs procès à propos d'un prêt d'argent. Le 19 mai 1785 la Saint-Huberty adressait à la Peslin cette lettre :

L'amitié que nous nous étions temoignée réciproquement me faisoit espérer qu'elle seroit durable, ou au moins exempte de mauvais procédés de part et d'autre ; le malheur n'avoit jamais paru vous porter au point d'oublier les engagements sacrés que vous aviez avec moi. Cependant depuis que je vous ai prêté la somme de trois mille trois cent seize livres, je ne devois pas m'attendre que vous les ayant demandées, il y a près de huit mois, sur un argent que vous ne deviez pas même toucher, vous n'eussiez pas eu même la bonté de me répoudre à ce sujet et même que vous ayez évité les occasions de me voir. Je n'ai d'autre titre que votre promesse et les personnes devant lesquelles vous êtes convenue d'avoir reçu cette somme, et votre fille et un mot arraché à M^{lle} Daniel qui en ont été les témoins..... Vous savez les peines et les travaux forcés qui m'ont acquis cette somme qui étoit précieuse pour moi puisqu'elle vous a été utile, et que c'étoit tout ce que je possédois, je ne puis croire que vous ayez le dessein de m'en priver...

Elle termine en lui disant qu'elle est dans le plus grand besoin d'argent dans le moment et lui demande si elle ne peut lui remettre la somme entière ou la moitié de la somme, ou

pour s'être refusée à chanter un rôle dans un opéra à la suite de l'acte d'Ariane, donnant pour motif que la Saint-Huberty, en reprenant Ariane, lui avait volé un rôle qui lui appartenait. Apparem-

lui faire un billet payable à un an et exigible au mois de mai 1786.

Ne recevant pas de réponse satisfaisante de la Peslin, elle écrit à son procureur au parlement, M. Potel :

« Vous savez que j'ai prêté de l'argent à Mlle Peslin, de l'Académie royale de musique. Je crois qu'elle n'a pas envie de me le rendre et moi j'ai la plus grande envie de le ravoir. Je vous envoye les lettres que je lui ai écrites à ce sujet et le montant de la somme que je lui ai prêtée, je voudrois que cela s'arrangeât à l'amiable parce qu'il est toujours fâcheux d'avoir eu des amies un peu hazardées sur l'article de la probité ; si elle est de ce genre, il faudra bien avoir recours à ses pensions chez le Roi et de l'Académie royale de musique et chez M. le prince de Conti. »

Aux réclamations de la Saint-Huberty transmises par son procureur, la Peslin répondait que c'était la Saint-Huberty qui était sa débitrice, et la forçait de se défendre d'avoir trop souvent dîné chez elle. Elle était obligée d'écrire à M. Butigny, son procureur au Châtelet :

« que jamais je n'ai été en pension chez elle, qu'à la vérité j'y ai mangé assez fréquemment, mais seulement à titre d'amitié et de voisinage, ayant ma demeure près

— 141 —

ment que, depuis ce temps, la Saint-Huberty avait trouvé le moyen de se faire pardonner, et une tendre intimité s'était établie entre les deux femmes. Dans le feu de cette amitié, — au mois de septembre 1786, — on mettait en répétition à l'Opéra la Toison d'or, et la Gavaudan était chargée du rôle de *Calliope*. Sur son refus formel de chanter le rôle, le ministre écrivait de la mettre en prison. Voilà donc la Gavaudan à la Force, et la Saint-Huberty furieuse, envoyant dire à Dauvergne qu'elle allait employer toutes ses protections pour le faire chasser honteusement de l'Opéra. Dauvergne répondait froidement au plénipotentiaire chargé de lui signifier la mauvaise humeur de la première chanteuse, qu'il faisait un grand cas de son talent, mais le plus grand mépris de sa personne. Là-dessus, le compositeur le Moine, l'envoyé

d'elle et sur ses instances reitérées ; qu'habituellement je mangeois chez moi et m'y faisois servir par un domestique qui me servoit de cuisinier et de tout, en un mot que je n'ai jamais été chez Mlle Peslin qu'à titre d'amie, et d'offrir mon serment. Paris, ce 8 mars 1787. »

(Lettres de l'ancienne collection d'autographes de M. Léon Sapin.)

de la Saint-Huberty, et qui apparaît en ces années comme le complice de toutes les petites machinations de l'actrice contre la direction, demandait à Dauvergne de faire sortir la Gavaudan de la Force, de bonne heure sur les midi, pour qu'elle pût dîner et répéter son rôle d'*Œnone* chez la Saint-Huberty avant la répétition générale. A quatre jours de là, le 13 septembre, la même demande avec son exigence impérieuse se reproduisait. Quidor, l'agent de police ordinaire des expéditions contre le monde de la galanterie et du théâtre, menait la Gavaudan dîner et répéter chez la Saint-Huberty, venait la reprendre à cinq heures pour la conduire au théâtre, d'où il la ramenait après la représentation à la Force. Les deux femmes, mises en joie par le dîner en tête-en-tête, arrivaient au théâtre apportant une gaieté charmante, et la Saint-Huberty disait le diable de la Toison d'or, proclamant bien haut que la Gavaudan faisait très bien de ne pas chanter dans un si mauvais opéra. La Saint-Huberty venait d'écrire de sa meilleure encre une lettre à M. de la Ferté et attendait pleine de confiance. La Gavaudan, qui comptait sur l'effet de la lettre de sa puissante amie, et à laquelle on

permettrait à la Force « de faire bombance avec son Gille », refusait toujours de chanter Calliope[1].

Là-dessus il arrivait à la Saint-Huberty une lettre de l'intendant des Menus. Il lui déclarait que Dauvergne n'avait agi que sur l'ordre du ministre, prenait la défense du directeur, qui, à ses yeux, « n'avoit que le malheur de déplaire à quelques personnes déraisonnables ou prévenues », puis, avec une pointe d'ironie, descendait à partager l'opinion de la chanteuse sur son amie, qu'il qualifiait d'un sujet très agréable et très essentiel pour les plaisirs du public[2], terminait enfin par cette phrase :

1. Archives nationales, O¹. Carton 635. Lettres originales de Dauvergne.

2. Ceci me semble une allusion à l'amitié suspecte des deux femmes. La *Chronique scandaleuse des théâtres* parle d'une passion éprouvée par M^me Saint-Huberty pour une débutante nommée Voisin. M^lle Gavaudan aurait-elle succédé à M^lle Voisin? Car la tribaderie, très commune chez les grandes chanteuses, était une des maladies de la Saint-Huberty, ainsi que le constate cette lettre de Dauvergne à la date du 23 décembre 1786. « J'ai appris par une personne très sûre qu'on avoit fait le choix comme aide, du S^r Hus..... Je ne connois pas le talent de cet homme, mais je connois ceux de sa fille, qui chante très bien, qui est douée d'une très belle figure, mais dont la voix n'est pas

« Quant à ce qu'il y a de dur pour moi dans votre lettre, je vous répondrai, Madame, que depuis trente ans que je suis par ma place en relation avec les spectacles, personne ne m'a reproché ni prévention, ni injustice. »

La Saint-Huberty se sentant battue, et rencontrant le ministère avec ses ennemis, arrivait à la répétition du 16 septembre, assez penaude, « ne regardant guère pendant tout le temps que le bout de ses souliers ». D'un autre côté, la Gavaudan était avisée que M. de Crosne avait reçu l'ordre de la mettre au secret, de l'enfermer sous de vrais verrous. On se décidait à céder, et le 18 septembre la Gavaudan prenait l'engagement de jouer Calliope dans cette lettre :

« Les ordres du ministre, monsieur, étant tels que ceux que vous m'avez communiqués, je dois m'y soumettre et jouer vendredi le rôle de Calliope encore revenue des fatigues qu'elle a essuyées en apprenant à chanter avec la demoiselle Saint-Huberty et de celles que lui a occasionnées le goût de cette femme pour son sexe : car tout le monde sait que toutes les jeunes filles qu'elle a attirées chez elle ont été victimes de ses débauches. »

dans la « Toison d'or », puisque ma liberté est à ce prix.

« J'ai l'honneur...

« GAVAUDAN cadette [1]. »

Était-ce la fin? Non. Le 22, le jour où elle devait chanter le soir dans *Calliope,* un homme de Quidor venait à la Force pour la mettre en liberté! La Gavaudan répondait au porteur de l'ordre qu'elle avait commandé son dîner et qu'elle voulait le manger en prison. Cela ne faisait pas l'affaire de l'homme, qui avait mission de la faire sortir. Enfin, après beaucoup de contestations et à l'aide d'un peu de violence, il la forçait de le suivre dans la rue, et là, lui disait qu'elle pouvait aller où bon lui semblait. Elle rentrait à la Force, où elle déjeunait et dînait jusqu'à quatre heures et demie, sans quitter la table, arrivait à l'Opéra à moitié ivre, avait une terrible dispute avec Chanlay, qu'elle accusait d'avoir prêté sa loge à la Dozon, jurait pendant un quart d'heure, après quoi se calmait, s'habillait, et chantait gentiment.

1. Lettre du 10 décembre 1783.

XXX

Tout, avec la Saint-Huberty, devenait une difficulté, et la question du costume de la reine d'opéra dans chaque nouveau rôle était une question grosse de complications et demandant souvent toute une correspondance administrative. M. de la Ferté écrit quelque part [1] : « Je viens de commander l'habit de la Saint-Huberty, mais cela est terrible. »

En 1784, toujours à propos d'un habit de la chanteuse, le comité, réuni en assemblée extraordinaire, le 12 novembre, avait fait au ministre le rapport suivant :

« Mme de Saint-Huberty a envoyé le dessin d'un habit qu'elle désire pour chanter le rôle d'Armide.

« Le comité, considérant que le rôle dans lequel on n'a pas encore vu Mme de Saint-Huberty pourrait donner à l'ouvrage le charme d'une nou-

[1] Archives nationales, O^1 626.

veauté, et à l'Opéra des recettes avantageuses pendant plusieurs représentations, a cru devoir donner à Mme Saint-Huberty une satisfaction qu'elle mérite, d'autant plus qu'elle veut bien être le double de Mlle Levasseur, et que l'habit qui a été fait pour ce rôle servira aux actrices qui la remplaceront, dans le cas où elle se trouverait indisposée.

« *Signé :* Jansen, de la Suze, Bocquet et La Salle. »

En marge, une plume ministérielle a écrit : « Bon pour cette fois seulement, et sans tirer à conséquence pour l'avenir, tous les sujets devant se servir indistinctement des habits qui leur sont fournis par l'administration de l'Opéra, lorsqu'ils auront été reconnus et jugés en état de servir. »

En 1786, les costumes de « Pénélope » et « d'Alceste » devenaient encore le sujet d'une lettre de M. de la Ferté, qui écrivait à la chanteuse : « Ce n'est point M. de la Laistre, Madame, qui décide des habits que l'on fait pour la cour, mais les personnes préposées par le Roi pour veiller aux costumes et aux dépenses. Je ne

puis vous dissimuler que l'on a trouvé très mauvais à Fontainebleau l'habit que vous avez exigé et que vous avez fait faire presque seule pour le rôle de Pénélope, lequel ne paroissoit nullement convenable, ni à la position de cette princesse affligée depuis aussi longtemps, ni à la magnificence de ce temps, même fabuleux. Vous avez dû voir que l'on n'a pas jugé à propos que vous vous en servissiez à Paris.... vous demandez aujourd'hui un habit plus simple pour Alceste.... au reste, je vais envoyer votre lettre à M. Bocquet pour qu'il consulte M. Dauvergne et fasse exécuter ce qui sera nécessaire. Vous devez être persuadée du désir que l'on a de vous satisfaire dans les choses raisonnables et qui peuvent vous être agréables, mais en même temps vous devez sentir que vous êtes obligée de vous conformer, ainsi que font tous vos camarades, et que l'ont fait celles qui jouoient les premiers rôles avant vous, à la règle et au costume qu'on leur donnait, car si chacun vouloit l'ordonner à son goût, alors il en résulteroit une confusion où l'on ne connoîtroit plus rien, et des dépenses inutiles et ruineuses pour le Roi et l'Opéra..... »

Le 27 septembre 1788, le directeur général de l'Opéra écrit à M. de la Ferté : « Je crois que j'aurai une grande dispute à l'assemblée du répertoire avec la demoiselle Saint-Huberty, qui veut changer le costume de Chimène [1] qui entraîneroit la dépense de six habits, tant pour elle que pour les quatre suivantes ; je verrai à quoi montent ses prétentions ; si elles sont trop fortes et qu'elle refuse de chanter, j'ai encore quatre « Chimène » qui pourront la remplacer : la dame Chéron, qui a débuté par ce rôle, les demoiselles Gavaudan, Lillette, Mullot. »

Dauvergne ajoute en post-scriptum : « J'apprends

1. Dans une des nombreuses lettres concernant les habits d'opéra, nous trouvons une curieuse mention du nom de David. C'est dans une lettre de Dauvergne du 24 août 1786 : « La demoiselle Maillard s'est fait faire un dessin pour son habit de Médée par un certain M. David. Elle demande comme une grâce qu'on l'exécute. » Et Dauvergne insiste pour qu'on lui accorde cette satisfaction, la demoiselle Maillard étant le soutien de l'Opéra pendant les longs congés de la Saint-Huberty, répétant, jouant tous les jours, ne se refusant au bien du service dans aucune circonstance. Voir du reste, pour l'histoire du costume à l'Opéra au XVIIIe siècle : *Histoire du Costume au Théâtre* et *l'Opéra secret*, par M. Adolphe Jullien.

à l'instant que M. Moreau, dessinateur, a décidé la dame Saint-Huberty à se vêtir comme Chimène doit l'être, ce qui n'occasionnera que la dépense de son habit et m'évitera une discussion avec elle; cependant elle demande une garniture de jais qui coûtera environ cinq à six louis, ce qui le rendra fort cher, mais il faut le faire pour éviter ses criailleries. »

Mais en fait de toilette lyrique, aucune des fantaisies de la Saint-Huberty ne semble comparable à la commande du fameux chignon de 1788.

« 2 juin 1788. — Mémoire du sieur Desnoyers, coiffeur, pour facture et fourniture d'un chignon fait pour Mlle Saint-Huberty, lequel monte à la somme de 232 livres. Ce chignon fut envoyé chez divers maîtres pour être examiné et d'après les différents dires des maîtres, on s'en est tenu au prononcé d'un dernier expert donné par Mlle Saint-Huberty.

« 1er août 1788. — Convenu que Mlle Saint-Huberty se chargera de faire examiner, par des experts, le mémoire du sieur Desnoyers, pour le chignon qu'il lui a fait pour le compte de l'Opéra.

« 1^{er} septembre 1788. — Le mémoire de Desnoyers, coiffeur, qui avoit été entre les mains de M^{lle} Saint-Huberty pour être examiné par les experts, me fut rendu, et M. Prieur eut ordre de le payer selon la première demande du sieur Desnoyers montant à 232 livres. Il fut trouvé que ce chignon étoit horriblement cher, et qu'à l'avenir il ne pourroit en faire sans ordre et sans en présenter l'aperçu [1]. »

XXXI

Pendant l'année 1787, la Saint-Huberty ne fait parler d'elle que par deux actes qui montrent bien la violence et l'indiscipline de son caractère.

Le samedi 13 janvier, les actrices et les acteurs étant réunis en assemblée générale pour prendre connaissance des comptes, la Saint-Huberty se levant « non comme une femme raisonnable mais comme une furie », dénonçait à l'assemblée le

[1]. *Revue rétrospective*, 1835, vol. VIII, et *Archives de l'Opéra*, registre de Francœur.

sieur Vion, comme incapable de tenir le bâton de mesure, déclarait que s'il paraissait davantage à l'orchestre pour y exercer cet emploi dont il était tout à fait indigne, en dépit de ce qui pourrait lui arriver, elle irait se déshabiller au lieu de chanter, sommait M^{lles} Maillard et Chéron de se joindre à sa protestation, déclarait enfin qu'elle signerait seule si les autres ne voulaient donner leur signature. Et au bas du rapport original, l'on voit en tête, et tracé d'une grosse écriture despotique, l'autographe presque colère de la chanteuse [1].

Le second acte de l'actrice accoutumée à se mettre au-dessus des règlements, était une fugue en Alsace. A la fin de mars, avant la clôture de l'Opéra, et sans demander congé, elle partait pour Strasbourg, où un pli ministériel faisait défense au directeur de la laisser jouer et intimait l'ordre à l'actrice de revenir immédiatement à Paris [2].

Et les choses en arrivaient à ce point, entre Dauvergne et la Saint-Huberty, que l'actrice écrivait le 19 avril cette lettre à son directeur : *L'en-*

1. Rapport du 13 janvier 1787, et lettre de Dauvergne, du 14 janvier 1787. Archives nationales, O¹ 632 et O¹ 635.
2. Mémoires de la République des Lettres. Vol. XXXIV.

nui, les dégoûts et le chagrin que me donnent les réprimandes et les menaces que vos plaintes continuelles me valent auprès du ministre, bien loin d'augmenter mon courage, attaquent ma santé, mes forces, et finiront par faire ce qu'on désire avec ardeur, ce sera de renoncer à mon engagement que l'on veut anéantir et de quitter entièrement le théâtre, car il ne m'est plus possible de supporter de semblables vexations. Vous savez, monsieur, que je n'ignore pas combien vous me haïssez et je dois m'attendre à ressentir tous les effets de votre haine [1]....

XXXII

Les grandes comédiennes, danseuses, chanteuses du XVIII° siècle ont des amours retentissantes et pour ainsi dire toutes sonores de publicité. Les brochures à la Chevrier, les mémoires secrets, les chroniques scandaleuses, racontent jour par jour l'histoire de ces cœurs ouverts, enregistrent les naissances et les morts des rapides attachements,

1. Catalogue d'autographes.

vous donnent sans interruption la longue suite des remplaçants illustres se succédant près de ces courtisanes-artistes. Pour la Saint-Huberty, rien de pareil. Il y a, dans le papier imprimé du temps, un silence qui étonne. Les amours de la chanteuse ont-elles été sauvées de la divulgation par l'obscurité et l'indignité des hommes aimés par elle ? On le supposerait d'après une page du « Vol plus haut », qui ne donne à la reine de l'Opéra pour tenants que des hommes d'affaires juifs, comme les Frédéric, les Abraham, les Lebreton, ou de misérables musiciens du Concert spirituel comme Rameau et Desormery, amants auxquels il y aurait à ajouter le chanteur Saint-Aubin. Seul, parmi les hommes de la société, le marquis de Louvois, l'homme de qualité le plus méchant de France, semble avoir été un moment son amant, avant que, chez la chanteuse, naquît un sentiment durable pour un homme qui devait un jour l'épouser.

Le comte de Launai d'Antraigues, un très bel homme, au dire de Mme Lebrun, était accepté dans la société parisienne comme un descendant de l'illustre blessé auquel Henri IV écrivait, en 1588 :

« J'espère que vous êtes, à l'heure qu'il est, retabli de la blessure que vous reçûtes à Coutras, combattant si vaillamment à mon costé; et si ce est comme je le espère, ne faiste faute (car Dieu aydant, dans peu nous aurons à découdre et ainsy grand besoin de vos servyces) de partir aussitost pour me revenyr joindre. » Plus tard, aux premières années de la Révolution, on taquinera bien un peu le représentant du Vivarais au sujet de cette descendance. Mais le comte Louis de Launai d'Antraigues, qu'il fût un vrai descendant de l'illustre famille ou non, était incontestablement de bonne maison et sa mère était une Saint-Priest [1].

1. Dans la *Biographie universelle et portative des contemporains*, on va jusqu'à contester à d'Antraigues toute noblesse et affirmer qu'il s'appelait Audanel, qui est l'anagramme de Launaï et le pseudonyme avec lequel il a signé quelques brochures de la Révolution. Le même recueil, sur je ne sais quelle autorité, avance aussi qu'il avait été obligé de donner sa démission d'officier dans le régiment du Vivarais, pour n'avoir pas eu le courage de vider une querelle l'épée à la main. Barau, dans son *Histoire des familles du Rouergue* (t. III, p. 693), dit au contraire que la maison de Launai, originaire du Vivarais, possédait entre autres seigneuries, celle d'Antraigues, et que cette terre fut érigée en comté par lettre patente du mois de septem-

Sorti du service après une longue expatriation qui lui avait valu une réputation géographique, le comte d'Antraigues vivait à Paris, une partie de l'année, dans le monde des philosophes, où il semble avoir noué des relations presque intimes avec Rousseau [1]. Il vivait avec les comédiens et les comédiennes de la Comédie-Française. Il vivait encore avec les savants, avec les Montgolfier, les Blanchard, en ce moment où les ballons tournaient toutes les têtes. Les amis parlaient déjà, tout à la fois avec mystère et admiration, de hautes spéculations politiques, de profonds mémoires, que ce jeune noble, libéral et travailleur, préparait en faveur du peuple contre la tyrannique théorie du

bre 1668, au profit de Trophime de Launai, maréchal de camp, grand-oncle d'Emmanuel-Louis-Henri de Launai, comte d'Antraigues, député du Vivarais aux états généraux de 1789. Il ajoute cependant que, quand celui-ci sollicita les honneurs de la cour, il ne put complètement fournir les preuves exigées.

1. D'Antraigues raconte une entrevue entre Rousseau et un jeune Polonais voulant délivrer sa patrie avec les moyens les plus violents. Et il cite cette phrase de Rousseau : « La liberté sans la vertu est un fléau ; pour en jouir, il faut la conquérir sans crime. Votre projet me fait horreur. »

jurisconsulte Loysel : « Que si veut le Roy, si veut la Loy ». Le beau comte[1], avec le bruit que ses prôneurs faisaient autour de lui, avec sa verve méridionale, avec son exaltation d'imagination, avec sa chaleur de parole, passait pour un homme de génie dans une ou deux sociétés. Et en attendant qu'il se mesurât avec le ministère, il déclamait furibondement contre les despotes de l'Afrique et de l'Asie, faisant l'émerveillement de toutes les femmes étonnées de son courage[2].

A quelle époque commença entre l'homme politique et la chanteuse cette liaison qui devait se dénouer par l'assassinat des deux époux ? Je ne le sais pas d'une manière positive. Cependant, suivant la lettre écrite par le comte à sa femme, après

1. Le comte d'Antraigues est représenté dans une planche de Carmontelle en compagnie de Montbarré. Il écoute le ministre, l'épée au côté, assis de travers sur une chaise, un bras pendant sur le dossier, et son fin profil, et son œil vif, et l'ampleur de son habit et de sa veste, et la nonchalante élégance de sa pose en donnent un portrait qui est celui d'un joli homme de cour.

2. La Galerie des états généraux. 1789. *Antenor*. — *Petit dictionnaire des grands hommes de la Révolution,* par un citoyen actif. 1790.

son mariage secret, leurs premières relations remonteraient à 1783. Mais le comte ne devint pas immédiatement l'amant de la Saint-Huberty. Deux lettres que je possède du comte, adressées à la chanteuse au mois de mai 1784, le montrent encore sous le jour d'un soupirant et d'un cavalier servant.

Dans la première lettre, datée du 1er mai, le comte écrit à la Saint-Huberty qu'il est chargé par Mlle Sainval l'aînée, en représentation à Rouen, de lui demander à quelle époque elle compte, cette année, chanter à Bordeaux, afin d'arranger sa tournée théâtrale, de manière à se rencontrer avec elle. Il termine en lui annonçant que Greuze sera très empressé de la recevoir le lundi suivant, à une heure, la prévenant qu'il ira le lendemain savoir si le rendez-vous lui convient.

Dans la seconde lettre, datée du 24, de Rouen, où il semble avoir été amené et par le désir de voir jouer Mlle Sainval et par la chute du ballon à rames, lancé de Paris par Blanchard, il lui mande son retour pour le mercredi à midi. Comme ce n'est pas jour d'Opéra, il se présentera à l'heure de son dîner, à son petit couvert, et, si elle est

seule, il lui communiquera l'exorde de ses mémoires, lui demandant de lui dire son avis avec cette franchise si rare mais si aimable qu'elle a reçue du ciel. Il lui propose ensuite de la conduire jeudi matin, à neuf heures, au faubourg Saint-Antoine, où se trouve le ballon de Montgolfier, auquel il a donné rendez-vous. Et il termine par cette formule qui n'annonce encore rien de bien vif entre eux : « Je vous prie de me conserver votre bienveillance et d'être bien convaincue de l'estime et de l'attachement que vous m'avez inspirés.

« Louis d'Antraigues. »

D'autres lettres du comte datées de la Bastide, de son désert, et que veut bien me communiquer, avec une obligeance charmante, M. Campenon, nous permettent de suivre le développement de ce sentiment, et d'assister à la conversion de l'estime en un sentiment plus tendre. Dans une lettre du 8 août de la même année 1784 le comte écrit : « J'attends avec impatience le courrier qui me portera une de vos lettres, mais je prévois trop les légitimes raisons que vous avez de ne pas

m'écrire ; mon seul désir est que vos forces suffisent au travail accablant que vous vous êtes imposé, et que la douce image du temps heureux où vous jouirez en paix de votre gloire et de votre fortune, puisse adoucir la rigueur du temps présent... » Et il lui envoie pour son compte cette déclaration qu'un de ses amis l'a chargé de lui transmettre : « Son talent a commencé la séduction, mais ce que j'ai cru voir de ses sentiments et de l'âme fière et sensible qui les alimente, a fini le charme, et c'est pour jamais que je lui jure amitié et dévouement. »

Dans une lettre du 1ᵉʳ de l'an 1785, il se plaint de la longueur de son silence, en lui disant : « Et cependant avec quelle impatience vos lettres sont désirées, » et il lui envoie une traduction de Sterne de M. de la Boissière, qu'il la sollicite de lire avec attention. Dans une lettre de mai, il se fait une fête d'aller la voir jouer à son voyage de Lyon et la presse de jouer la pièce de son illustre ami Rousseau, LE DEVIN DE VILLAGE. Dans une autre lettre il lui annonce ainsi un séjour à Paris : « Je logerai assez près de vous. Le vicomte de Ségur, fils cadet du ministre, a une maison charmante aux

Champs-Élysées, il habite le premier, il veut que je loge au second, on m'écrit qu'on m'y arrange comme une jolie femme. J'ai bien peur d'être étranger à toutes ces recherches, et de paroître aussi grossier que spartiate sans en avoir les vertus », et il termine sa lettre en lui disant qu'elle peut avoir des amis qui valent beaucoup plus que lui, mais aucun qui l'aime mieux. En novembre, de la Bastide où il est revenu, le comte écrit à la Saint-Huberty : « Je ne vous dis rien du plaisir que j'aurai de vous revoir, je vous le dépeindrois mal. En m'éloignant de vous lors de mon départ de Paris, à peine osai-je vous parler des sentiments que vous m'avez inspirés ; ils étoient si nouveaux, nous nous connoissions peu encore, et je craignois, je vous l'avoue, que placée au milieu des distractions d'une grande ville, entourée de gens qui admirent vos talents, vous oubliassiez un homme qui aime votre cœur, vos vertus, mais qu'une distance de deux cents lieues séparoit de vous... »

Enfin dans une lettre de ce temps, en réponse à des plaintes de la Saint-Huberty sur ses ennemis, ses envieux, ses jaloux, il lui écrit : « Je les ai entendus (vos ennemis), il est vrai, chercher à

vous donner des ridicules; vous accuser d'aimer à amasser de l'argent, se moquer de votre simplicité, et rire de ce que vous courriez Paris dans un fiacre. Mais j'ai vu aussi des gens honnêtes et fermes, vous aimer, vous admirer à cause de cette même simplicité. Croyez-vous qu'on puisse voir sans attendrissement, sans enthousiasme, une femme aimable et célèbre sortir de chez elle dans un fiacre, lorsqu'il ne tiendroit qu'à elle d'être traînée dans le char doré du vice et de l'infamie. Il est beau, il est grand de faire connoître l'honnêteté et la vertu dans le séjour de la bassesse, de la cupidité et des passions les plus abjectes; il est beau de rendre au talent tout son éclat, en l'associant aux vertus d'une âme noble. C'est doux, pour qui sait l'apprécier, de pouvoir se livrer au plus juste enthousiasme; il est glorieux, pour celle qui l'inspire, de ne point exciter dans le cœur de ses admirateurs le regret que donne toujours l'exercice d'un talent sublime, quand un homme ou une femme méprisable le déploie. C'est à vous qu'étoit réservée cette gloire unique en ce siècle. » Ici l'affection du comte tourne sous une forme lyrique à la passion, et à propos de ce dithyrambe, remar-

quons, au temps de Rousseau, le besoin que l'amour immoral éprouve des qualités morales et des vocables les plus spiritualistes, et comment les femmes d'Opéra, tout entretenues qu'elles soient, sont aimées pour leurs sentiments purs, pour leur noble âme pour leur vertu, ainsi que l'écrit plusieurs fois sérieusement le comte d'Antraigues à la Saint-Huberty.

XXXIII

Ce sentiment, cette intimité, cette liaison durant sept années, pendant lesquelles les retraites de l'homme au fond de son Vivarais, et les tournées théâtrales de la femme à travers la France, séparent à tout moment les deux amants, donnent naissance à une correspondance des plus originales. La Saint-Huberty écrit des lettres de quatre, cinq, six, sept, huit pages, où dans le désordre et le tapage d'une conversation de femme, après un doigt de champagne, s'entremêlent, en une prose courante, des nouvelles de théâtre, des descriptions d'une toilette portée la veille, des histoires

drôlatiques d'une chute de ministère, des appréciations politiques, des tableaux de la rue de Paris qui s'enfièvre, des peintures comiques de l'ennui d'une ville de province d'alors, des anecdotes sur les hommes de lettres, des chroniques de ballons perdus, des épisodes de la vie contemporaine, des cancans, des haines, des enthousiasmes..., des aveux curieux sur son « *moi d'enfant gâté* », des retours mélancoliques sur la fraîcheur de sa jeunesse maintenant perdue, d'aimables bouderies, de jolies expansions de tendresse, de charmantes appréhensions de la mort, alors qu'elle se sent et se sait aimée, de délicates trouvailles amoureuses et d'ingénieux rêves pour l'avenir de leurs amours : tout le charme un peu roucoulant et doucement triste de ce rabâchage sentimental jeté au milieu de choses triviales, d'expressions *canaille*, et d'implacabilités de courtisane. Et encore, dans cette correspondance, des silhouettes de gens enlevées à l'emporte-pièce, des portraits de passants caricaturés à la diable, des profils d'amies, de camarades griffées outrageusement ; car la Saint-Huberty a, comme la langue, la plume méchante.

XXXIV

Dans une lettre datée du 18 septembre 1784, une lettre qui semble être le commencement et la naissance de leur liaison intime, elle entretient d'Antraigues de sa manière d'écrire vite et sans prétention ; elle le gronde de lui avoir dit « *qu'elle recopie ses lettres pour les corriger et faire de l'esprit* ». Elle lui apprend qu'elle a été fort applaudie la veille. Elle lui fait un éloge enthousiaste de Montgolfier, lui parle du désir qu'elle a de le voir réussir, « *pour avoir le plaisir de se moquer des nigauds qui, sans instruction aucune, se mêlent d'obtenir pensions et suffrages* ». Elle termine en lui annonçant qu'elle a son buste chez elle et que, toutes les couronnes qu'elle a reçues à Bordeaux, elle les a placées sur sa tête[1].

Les montgolfières et les ballons tiennent une grande place dans cette correspondance. Dans une autre lettre sans date, après avoir longuement en-

1. Catalogue d'autographes du cabinet Cap. 1849.

— 166 —

tretenu de Bernardin de Saint-Pierre son amant, auquel elle demande son portrait, elle lui parle de Blanchard, qui « *ne cesse de se promener dans les nues* », et lui raconte que son ballon et lui étant tombés dans le champ d'un paysan hollandais, et la loi du pays déclarant que tout ce qui tombe des nues appartient de droit à celui auquel appartient le terrain, l'aéronaute a été obligé de racheter sa personne et son ballon, moyennant vingt ducats [1].

Pendant une tournée théâtrale dans l'ouest de la France, elle fait une peinture pittoresque de Rennes et de ses habitants, « *aussi mous que le temps... Elle est logée dans un hôtel immense; c'est une ville. Ce sont les Anglais qui l'ont fait bâtir, ils ont placé des fonds sur cet établissement et ils en*

[1]. Catalogue d'autographes vendus le 25 mai 1852. — Elle n'est pas que l'admiratrice de Montgolfier et de Blanchard, elle l'est encore de Pilâtre des Rosiers, si bien qu'elle s'est engagée à chanter à l'ouverture de son Musée, au Palais-Royal, l'hymne d'inauguration en l'honneur de Buffon; malheureusement les dames n'ayant pas voulu admettre la chanteuse dans leur cercle, la Saint-Huberty piquée, au dernier moment, s'est excusée. (*Mémoires secrets de la République des Lettres*, vol. XXVII.)

tirent un bon revenu. On y trouve tout ce qui est nécessaire sans sortir de chez soi. » Puis elle ajoute avec une nuance d'ironie : « *.... L'abbé m'avait priée de lui dire des nouvelles, mais ma foi, au diable s'il y en a; il faut à ces cerveaux brûlés de l'eau-forte pour leur faire exhaler leur bile ainsi qu'à toi. Mais en vérité, de rien je ne puis faire quelque chose. Avec toi, la moindre circonstance devient tragique. Tu as la facilité de monter les esprits et de détraquer les têtes. Prête-moi un peu de ton toupet et je leur ferai des histoires qui n'auront ni queue ni tête, ou si elles en ont, ce ne sera qu'en embryon. Et c'est pourtant là ce qu'on nomme énergie, le feu de l'imagination, la véhémence des passions, l'esprit exalté, enfin tout ce qu'on nomme déraison....*

XXXV

Quelques lettres, la plupart datées de Metz, lors d'une tournée théâtrale, nous initient pendant l'année 1787 à la vie intime de la Saint-Huberty, depuis le récit d'une indigestion jusqu'à la confes-

sion des plus secrètes rêveries de sa pensée amoureuse.

Dans une lettre datée du 20 juillet, la Saint-Huberty parle d'une indisposition qu'elle a eue « pour avoir mangé des fruits par gourmandise », indisposition qui l'a forcée à appeler Cabanis, le médecin de d'Antraigues. Elle se montre gentiment jalouse de la confiance que le comte lui accorde, laisse percer une légère peur de l'audace de son opposition contre le gouvernement, craint qu'il ne s'expose en se faisant nommer aux états. Sur la dernière feuille, sur une feuille découpée placée entre les lignes, elle rédige la partie secrète de la lettre dans laquelle elle l'engage à rester dans le Vivarais, redoutant que, s'il revient à Paris, « il ne se fasse mettre à la Bastille [1] ».

Dans une lettre où la Saint-Huberty parle au comte de ses affaires, de sa santé, elle lui annonce son départ pour Metz. Dans l'inquiétude des dangers politiques qui menacent son amant, elle lui dit : « *J'aurois donné ma vie pour toi, maintenant je donnerois bien plus, mon repos pour la permanence du tien.* »

1. Catalogue du 26 novembre 1866.

Dans une autre lettre adressée de Metz, monte tout à coup sous la plume de cette violente et de cette fougueuse, quelque chose d'ému, de tristement tendre, d'amoureusement plaintif à la façon d'une Aïssé se pleurant d'avance dans un bout de lettre : « *Tâche un peu que Cabanis m'aime, afin qu'il me guérisse. J'ai peur de mourir depuis que tu m'as dit que tu croyois pouvoir m'aimer toujours. Je le crois autant qu'il est en moi de croire à ce qui ne dépend pas de nous. Voilà ce que c'est que d'aimer les gens pour eux ou pour leurs vertus. Moi! je suis bien sûre de t'aimer toujours quoi qu'il arrive, parce que avant de t'aimer, je désirois toutes tes bonnes qualités. Si ton cœur est malade, dans quel état crois-tu le mien!... Mon bien-aimé, quand je pense qu'il ne tiendra qu'à nous d'être heureux, mon cœur tressaille de plaisir, mais cette idée ne rend pas le moment bien agréable. Je travaille à être indépendante et je me tue. J'ai perdu, par des fatigues réitérées, la fraîcheur de ma jeunesse qui est un agrément pour le vulgaire des hommes. J'espère qu'en formant mon cœur sur celui que j'aime, il me tiendra compte de tout ce qu'un autre que toi pourroit désirer* [1] ».

1. Catalogue d'autographes du baron de Trémont, 1852.

Dans ces lettres, il est question de tout et des choses les plus diverses écrites sur tous les tons de l'âme. Un jour, moitié rieuse, moitié scandalisée de l'aventure, la folle écrit : « *Tu me parles du vicomte, le tout aimable. Je n'avois pas la robe jaune et pourtant il m'a vue avec de nouveaux attraits. Je dois tout te dire. Il s'est trouvé dans une maison où j'étois et je ne sais comment il a fait, mais il a vu jusqu'à la cuisse. C'est un insolent, mais je méprise ses impertinences. Je l'ai laissé faire pour voir jusqu'où il iroit... Mais vraiment, il est séduisant....* »

Un autre jour la chute du baron de Breteuil lui inspire cette drôlatique oraison funèbre : « *Il est enfin sauté, ce cher et aimable et tant indigne baron; que le diable le conserve, car il y a longtemps que je le lui ai donné. C'est M. de Villedeuil qui a pris sa place. Nous verrons de belles promesses — quelque mal qu'il fasse, je doute qu'il vaille jamais, jamais ce chien de baron*[1].... »

Mais si l'on veut avoir la note méchante de son esprit et le terrible peinturlurage de sa plume s'exerçant sur des camarades, cette lettre sur la

1. Catalogue Lucas de Montigny, 1860.

chanteuse Aurore et le poète Guyard nous les donne dans la libre langue pittoresque de la cabotine :

« *Il me paroît que vous vous intéressez singulièrement à M^{lle} Aurore. Il est juste que je vous en dise un mot en passant. Elle aime et est aimée d'un petit Guillard, auteur des vers des poëmes « d'Iphigénie en Tauride, d'Électre, de Chimène ». Ce petit malheureux manque d'argent, de cœur, et jamais de vin. Il n'y a pas d'être dans le monde plus sale; il a des accidents depuis les pieds jusqu'à la tête qui répandent des exhalaisons infernales; et des « nodus » qui embellissent les dix phalanges de ses deux mains. Crapuleux et poltron : c'est le Phaon de la charmante lesbienne, si célèbre dans les « journaux ». Cette Sapho l'aime avec transport, car elle le bat (système d'Ovide, lorsqu'elle lui croit une intention d'infidélité); et comme elle a l'imagination excessivement vive, elle est en butte à toutes les fureurs de l'amour et se résigne à être infidèle à son amant pour le faire subsister. L'instant d'après, consumée par ses remords, elle implore Bacchus, et les dons de Plutus sont autant d'offrandes à ce dieu de la treille,*

qui, touché de leur misère, de son thyrse fait jaillir à grands flots des fontaines de nectar qui enivrent ces mortels heureux de leurs ivresses, et qui oublient le monde entier, et voient en mépris le reste des humains[1]. »

Puis voici, toujours de Metz, une lettre d'un tout autre ton, où les plus charmantes imaginations d'amour au service de l'homme que la femme aime, se mêlent à la cruauté impitoyable de la courtisane pour l'homme qui la paye :

« Metz, ce 25.

« *Me voilà encore ici pour huit jours. J'y meurs d'ennui. J'ai un appartement si triste que je ne vois personne que.... Ici, je m'arrête, il ne faut pas que tu saches tout. D'ici à douze jours je ne recevrai donc aucune de tes lettres; j'imagine bien que j'en*

1. Dans une lettre de la Bastide, datée du 8 mai 1785, le comte d'Antraigues remercie la Saint-Huberty de sa lettre, lui disant : « Mille grâces pour les détails que vous me donnez sur Mlle Aurore et son Titon. Vous me les avez si bien dépeints que je crois les voir s'aimer, se battre, s'enivrer... »

— 173 —

trouverai à Paris, mais je n'ai osé me les faire envoyer, ne sachant pas au juste le temps que j'y resterai. Tu es maintenant dans les grandes affaires, je n'entends ici parler de rien que de la prétendue disgrâce du premier ministre et de la séance royale; mais quand les nouvelles nous arrivent de Paris, elles ne sont pas fraîches.

« Le Parlement de Nancy est exilé, dit-on, depuis samedi dernier, ils ne l'ont su que dimanche, ils le sont à deux lieues de la ville. Je désirerois bien que tout cela finît. On ne s'en aperçoit pas autant dans cette ville, parce que la garnison est très considérable, mais ils ont tous une si piteuse mine qu'il est impossible de se désennuyer un seul instant avec aucun d'eux. De gros Allemands si lourds et si bêtes, des Français si légers et si sots, des robins si roides et des bourgeois tant juifs, sans compter la crasse qui les annonce, qu'il faudroit être privé des cinq sens au moins pour ne pas sentir son malheur. J'y reste cependant : tu sais bien que lorsque je suis chez moi et que je t'attends je ne m'ennuie jamais. Quelle différence, ici rien ne m'a encore retracé que tu penses à moi, je n'ai aucune lettre, je ne t'attends pas, tu n'y es jamais venu; ne sois donc pas étonné

si ma solitude n'a seulement pas pour moi le charme de te faire désirer quand tu ne peux être auprès de moi.

« Le petit comte va acheter la maison de campagne que j'ai été voir avant mon départ de Paris. Elle est assez jolie, toute meublée, un petit bois assez bien percé ; s'il y a moyen d'avoir de l'eau pour faire un petit canal, j'en ferois un petit bijou de cette campagne, mais pour que je puisse m'en occuper agréablement, il faut que tu y sois venu et que tu y viennes souvent. Elle est à trois lieues de Paris, coûte 50,000 francs et cent louis de pot de vin. Laisse-moi faire pour lui indiquer les moyens de dépenser ses revenus; je ferai gagner les ouvriers et j'inventerai toutes sortes de choses pour leur procurer de l'ouvrage. S'il y a de l'eau je ferai faire un petit kiosque et l'on ne pourra y entrer qu'avec un batelet que l'on tirera à soi sitôt que l'on sera entré. Ce sera ton petit cabinet de travail pour le matin. Cette campagne n'a que dix arpents, mais je tâcherai d'en trouver quelques autres qui avoisinent la sienne et en les réunissant on pourra faire quelque chose de très agréable, quand le maître n'y sera pas.

« Il y aura un appartement pour moi, un autre

pour M*me* la Haye, un pour toi et les autres se mettront où ils pourront, je ne m'en inquiète pas du tout. Ainsi l'espoir de me retrouver avec toi dans cette petite habitation va contribuer à l'embellir et tu diras : elle n'a rien ordonné qu'elle n'ait pensé à m'être agréable. Ta chambre sera toute blanche comme la mienne et celle d'une amie; du papier bleu comme celui de ma chambre à coucher à Paris; un sopha à la turque en place de chaises qui fera le tour de la moitié de la chambre; des rideaux tout blancs : une « seringue, » une chaise p... ou une bibliothèque, cela est synonyme, etc., etc.; tout ce qui est à l'usage très fréquent de mon « Seigneur ».

« Dis donc, cela t'ennuieroit-il tant d'être toujours où je serois, il me semble que ce qu'il y auroit de plus fâcheux à cela seroit d'y renoncer. Tu m'as dit souvent que sans le vouloir, on revenoit à l'opinion de ceux que l'on aimoit et ce qui me fait plaisir c'est que tu n'étois pas de l'opinion de la mienne quand je disois que je ne voudrois jamais te quitter, je m'entends quand je dis jamais : c'est-à-dire ne pas mettre entre toi un quart de lieue. Pour moi je me tromperois si je disois pour t'obliger que je ne pense pas toujours à cela. Cet espoir soutient maintenant

toute la peine que j'ai de te voir séparé de moi. Cela est vrai, tu m'as dit que si je voulois être aimée il falloit m'habituer à tes absences annuelles, mais tu ne m'avois pas dit que mon cœur s'y refuseroit, que je t'aimerois autant, que plus je te connois, moins je puis me résoudre à la volonté, que je te cède dans la seule crainte d'être moins aimée, mais que si jamais je suis rassurée sur ce point je te dirai véritablement que je ne puis plus y tenir. Je m'étourdis maintenant, mes occupations m'empêchent de me livrer aux désirs de mon cœur, mais dans trois ans et demi, on ne me forcera plus de me priver de la moitié de moi-même. Lui seul peut m'imposer cette loi et je ne la recevrai que de lui. Si je dis quelque chose qui te fâche, excuse-moi, je suis si fâchée d'être loin de toi que j'oublie facilement qu'il le faut, que je te l'ai promis, que tu n'es pas malheureux comme moi.

« Adieu, aime-moi. J'ai envie d'être jalouse. Cela te feroit-il plaisir ? Oh non ! tu ne le croirois pas et qui aimeroit un homme qui n'aime pas, s'il n'est loin de sa bien-aimée ; quand tu es là, je ne fais point de projet, quand tu n'y es plus, j'en fais mille. Eh bien, tous tendent à me rapprocher de mon ours !

Fâche-toi donc! Ah! j'ai beau faire, je ne puis rire[1]. »

Voici, tirée de la collection de M. Campenon, une autre lettre relative à la maison et au « petit comte », curieuse sur les rapports de la chanteuse avec l'amant payant.

« *C'est ma faute, si tu n'as pas reçu de lettre, j'ai perdu depuis longtemps le petit almanach du départ des courriers, et quelquefois j'écris tous les jours, excepté celui où le courrier part; alors elles sont retardées d'une semaine.*

« *Je ne suis pas assez malade pour ne pas t'écrire... et d'ailleurs mes maux ne sont pas de nature à attaquer le physique à ce point.*

« *A l'arrivée de ta lettre j'étois en campagne... Le projet que tu as de venir dans la maison du comte ne peut être meilleur; elle est assez jolie, et l'on n'y est pas gêné par le cérémonial. On ne visite aucun voisin, et les voisins ne nous visitent pas. Je suis*

1. Lettre autographe. Collection de Goncourt. La mention de la séance royale qui eut lieu le 19 novembre 1787, date la lettre du 25 novembre 1787.

venue trois fois pour faire mettre cette maison en état, car il n'auroit pas mis un drap s'il n'avoit eu l'espoir de m'y attirer. Mais il a eu le plaisir de m'y voir accompagnée de deux personnes au moins chaque fois que j'y fus. Je t'avois dit que je n'y vais jamais seule à moins qu'il n'y fût pas. Il ne te hait pas, mais il croyoit que c'etoit toi qui m'avoit décidée à aller à Auteuil[1] et que je l'aimois, et que tu étois jaloux de lui, et que tu m'empêchois de le voir. Toutes ces idées sont presque détruites, parce que je suis venue chez lui, et que je lui ai déjà dit que nous nous amuserions bien cet hiver, quand tu y serois. Cela lui prouve au moins que tu ne m'empêcherois pas de venir, au cas qu'il t'en suppose le crédit. Pourvu qu'il soit persuadé que tu ne veux et que tu ne peux pas

1. « *L'Almanach des Demoiselles de Paris, ou Calendrier du plaisir*, contenant leurs noms, demeures, âges, portraits, caractères, talents et le prix de leurs charmes... à Paphos, de l'Imprimerie de l'Amour, 1791, » dit de la maîtresse du comte d'Antraigues : « Saint-Huberty à Auteuil, d'une extrême tendreté, elle ressemble au dieu de la musique par le goût et les cheveux; elle fait crédit, 100 écus. » — Et l'auteur du pamphlet ajoute que dans la maison de Passy, Mlles Sainval, Raucourt et Malingan venaient célébrer avec la Saint-Huberty les mystères de la bonne déesse.

le faire chasser, il ne te haïra pas. Je trouve son sentiment assez naturel. Depuis qu'il est arrivé à la campagne il s'est abstenu de dire du mal des autres, et j'ai trouvé que c'est un grand effort qu'il a fait pour lui. Il n'est pas vilain quant aux dépenses qu'il a fait dans la maison, j'y ai fait entrer Mme Moreau, la femme de mon valet de chambre, et il s'en rapporte à elle pour toutes les dépenses. Quand j'ai vu qu'il ne me feroit aucune difficulté, j'ai dit à Mme Moreau que je n'entendois pas à être traitée mieux que les autres, et qu'il ne falloit pas jeter son argent par les fenêtres, puisqu'il le donnoit volontiers. Ainsi tu peux venir, car si je croyois que tu ne vinsses pas, je n'irois jamais, parce que je ne permettrois pas qu'il se permit d'exclure aucune personne de ma société, et la justice qu'il faut que je lui rende, c'est que lorsque j'ai souvent dit exprès que tu y viendrois, il n'a pas sourcillé.

« J'y fus avec Mme et M. de M., les deux petites, M. Lemoyne, deux autres personnes que je te nommerai et Mme de la Haye. Il ne m'importune pas trop tant que je suis chez lui, et je trouve qu'il est mieux que chez les autres.

« Adieu.... »

XXXVI

La maison de campagne à trois lieues de Paris était achetée et donnée l'année suivante, et le « petit comte », si dédaigneusement traité dans la lettre de la Saint-Huberty, a tout l'air d'être le haut et puissant seigneur Alphonse de Turconi, comte de Turconi [1], acquéreur du sieur Nechault de la Vallette, contrôleur général des écuries de Monsieur, d'une maison, d'un clos de trois arpents, d'une pièce de terre de quatre-vingts perches. En effet, par deux actes notariés en date du 12 juillet 1788, le comte de Turconi, au moment de la rédaction du contrat d'acquisition, déclarait galamment n'avoir et ne prétendre rien dans cette maison et ses dépendances et ses meubles, « mais que le tout appartenoit à dame Marie-Cécile Clavel de

1. Dans une lettre de la Saint-Huberty au comte d'Antraigues remontant au commencement de leur liaison, elle lui parle du comte de Turconi comme un ami des deux sœurs Sainval.

Saint-Huberty, pensionnaire du Roy, à laquelle ledit seigneur comparant n'a fait que prêter son nom pour lui faire plaisir... »

La Saint-Huberty ne jouissait pas longtemps de la maison où son imagination préparait de si jolies surprises à son amant. Nous la verrons quitter la France au printemps de 1790, et, à quelques mois de là, la maison était mise sous séquestre. Et, le 30 septembre 1794, la chanteuse adressait de Mindrisio un pouvoir au citoyen Feydel, « de pour elle et en son nom obtenir la main-levée et jouissance de sa maison sise à Groslay, jardins, enclos, mobilier et tous effets quelconques ». Une lettre du même Feydel donne de curieux détails sur les vicissitudes de la pauvre propriété pendant les années révolutionnaires : « Vous avez été prévenue, madame, que deux êtres qui ont l'esprit aussi mal fait que le corps et le cœur aussi laid que leur figure, avoient porté la municipalité de Groslay à vous dénoncer comme émigrée ; qu'en mars 1794 vous avez été comprise dans la liste des émigrés de Seine-et-Oise ; que vos biens, meubles et immeubles de Groslay ont été séquestrés ; que, nonobstant les oppositions et réclamations faites

dans votre intérêt par M^me votre sœur, ils avaient été vendus par le district de Gonesse et qu'enfin le district ne s'était occupé de vos réclamations qu'après avoir presque tout vendu et qu'il ne s'en est occupé que pour vous déclarer émigrée. »

Feydel pense que ce malheur aurait pu être évité si l'on avait reçu à temps la procuration, ou s'il avait été possible de retirer ses papiers de chez le sieur Potel, l'homme d'affaires d'alors de la Saint-Huberty, qui avait quitté Paris. Il ajoute : « Le district de Gonesse a violé toutes les lois qui vous étoient favorables, en prétextant que vous aviez renoncé à votre état avant votre départ, que vous ne paroissiez pas avoir conservé l'esprit de retour en France, et que les réclamations faites par votre sœur vous étoient étrangères... Mais enfin vous voilà à la veille d'être jugée par le comité de législation. Vous avez pour rapporteur Pons de Verdun, poète, qui ne paroît pas, tant s'en faut, prévenu en votre faveur. Nous avons cependant aplani les difficultés qu'il nous a faites, non avec le secours de M^me Cabarrus, qui avoit beaucoup promis, mais, je présume, n'a rien fait, mais avec les avantages que donne la justice de votre cause.....

Nous avons aussi produit un certificat de la section Lepelletier, qui atteste, sur le témoignage de onze artistes, que vous ne vous êtes absentée que pour acquérir de nouvelles connoissances, et je crois vous annoncer, vu la justice de votre cause, que le comité de législation ne tardera pas à faire un arrêté qui vous sera favorable. Mais cet arrêté ne réparera pas tout le mal qu'on vous a fait; la convention maintient les ventes au préjudice des émigrés présumés, et ne leur donne en retour que le prix qu'elle en a retiré. Elle a recours à cette injustice politique pour encourager les acquéreurs de biens nationaux et ne pas donner un plus grand discrédit aux assignats en revenant sur les ventes faites sans motif légitime et même au mépris des lois.

« Vous n'aurez donc que des assignats à répéter en place de vos biens vendus. Il y a pourtant certitude qu'on rendra en nature les meubles et effets qui ont été mis en réquisition par les commissions du commerce, des sciences et des arts, et qui consistent, dit-on, en trois grandes glaces, deux pendules, quelques candélabres, quelques bustes, tables d'acajou, matelas et lits de plumes, biblio-

thèque, etc..... Quant aux immeubles, ils ont été vendus au prix de 82,925 francs. Actuellement, il est question de savoir ce que vous entendez faire de ces assignats. Ils perdent journellement et de plus en plus dans les mains de ceux qui en sont porteurs. Vous devez juger, par l'échange avec le pays que vous habitez, de leur perte réelle ; hier les pièces d'or de vingt-quatre livres se vendoient deux cents livres en papier [1].... ».

XXXVII

Mais pour les dernières années d'avant la Révolution, nous avons mieux que la correspondance de la femme pour connaître sa vie, l'emploi de ses journées, et un peu de la mélancolie de sa pensée dans le tête-à-tête avec elle-même ; nous avons du journal qu'elle écrivait tous les jours, un feuillet, rien qu'un feuillet, mais qui nous raconte son existence pendant tout un mois, de l'heure où elle se lève à l'heure où elle se couche.

[1]. Papiers de la Saint-Huberty. Collection de Goncourt.

Arrivée le 7.

8. Je me suis soignée, ayant un violent mal de gorge ainsi que le 9.

10. J'ai joué Armide, toujours malade.

11. Au couvent.

13. Allée à Tarare que j'ai trouvé bien mauvais.

15. A la Comédie-Françoise et travaillé.

16. Au couvent.

17. Joué Phèdre et vu G.... chez M^{me} d'A...

20. Joué Phèdre.

24. Je me suis forcé au petit spectacle un nerf dans la tête, j'ai manqué de m'évanouir et j'ai eu une extinction de voix à la dernière scène.

25. Chez Marmontel à Grignon et le soir chez M. Moreau [1].

26. Au couvent.

Tous les matins levée à six heures, — prendre un bain à neuf heures, — chanter jusqu'à deux, — dîner à quatre, — dessiner, écrire, lire, rester seule, — se coucher à neuf heures et demie ou dix heures, — penser... lire... et dormir.

[1]. Est-ce Moreau le dessinateur qui lui dessinait ses costumes?

27. *Travailler, — aller à la Comédie Italienne, voir la parodie de Tarare aussi mauvaise que l'opéra, — couchée à dix heures.*

28. *Levée à six heures, — travailler, — à onze heures, Assemblée à l'Académie royale de musique, — rentrer, — ne voir personne, — travailler, — se coucher à dix heures.*

29. *Aller au couvent, — rentrer à six heures, — travailler, — à neuf heures et demie se coucher.*

30. *Aller à Versailles.*

31. *A Versailles.*

1er août 1787. *Revenue de Versailles, — le soir chez M. Moreau, — couchée à minuit.*

2. *Restée chez moi, — vu le grand dadais qui m'a parlé de ses dispositions, — couchée à dix heures.*

3. *Écrit là-bas, — travailler, — jouer le soir à l'Opéra, — couchée à neuf heures et demie.*

4. *Le matin, travailler, — aller à l'Assemblée, — rentrer, — s'enfermer, — travailler, — couchée à neuf heures et demie.*

5. *Au couvent, — joué Iphigénie.*

6. *Travailler, — vu M. de la G.*

7. *Travailler, — rester seule toute la journée, —*

reçu quatre lettres, répondu à trois, surtout à une du B...

8. *Travailler, — aller le soir chez M. Moreau.*

9. *Couchée à dix heures et demie et conseiller à M^me M. de retourner chez elle, ce qu'elle a fait*[1].

XXXVIII

En 1788, les événements tumultueux du 10 septembre, la retraite de Brienne, de Lamoignon, faisaient écrire à la Saint-Huberty cette longue lettre où, à côté d'une peinture pittoresque de l'émeute de la rue, se trouve un joli retour sur une tournée théâtrale de la chanteuse à Dijon, avec l'incendie amoureux que faisait alors, dans une petite ville de province, le séjour d'une grande artiste de la capitale :

« *Ce 14 septembre* 1788.

« *Il étoit parti, ce ministre infâme, il est vrai, quand je reçus ta lettre. Mais n'y a-t-il qu'un ministre? Et*

1. Ancienne collection d'autographes de M. Léon Sapin.

ne peut-on craindre qu'un Cardinal? Tous le devenoient pour moi. Et crois-tu, lorsque les grands coups sont portés, qu'une foible lueur d'espérance, — moi qui n'en vis jamais se réaliser — est faite pour guérir d'un mal presque certain et auquel je ne pouvois apporter aucun remède? Vois, si j'avois été la tienne, j'eusse été consolée d'obtenir la grâce d'être enfermée et de partager tes infortunes. Maintenant que tu crois ne plus rien craindre, je ne fais plus de vœux, si ce n'est pour ta santé et pour t'engager à remettre, s'il est possible, un travail continu à une autre année. Tu as besoin de repos. Autant que les circonstances peuvent le permettre, viens près de moi, j'ai tout autant besoin que toi de respirer l'air pur qu'exhale une âme honnête.

« Qu'as-tu besoin de me dépeindre la joie de ceux qui savoient que tu n'avois plus rien à craindre[1]. Ne

1. Dans le même temps, par une lettre datée d'Auteuil, la Saint-Huberty engageait d'Antraigues à ne pas venir à Paris avant la tenue des États. Elle le félicitait de ses efforts pour concilier les esprits si fort agités dans le Vivarais. « J'avois d'avance adopté le système de l'égoïsme, et je crois que dans ce pays-ci c'est celui qu'on devroit suivre. Ils sont si froids ici et vous êtes si chauds là-bas, que l'on ne peut raisonnablement être d'aucun parti...

sais-je pas qu'on t'aime et qu'il est impossible de ne pas le faire? Ne sais-je pas que ce n'est plus exister que d'être privé de son âme? N'es-tu pas l'âme de tout ce qui t'entoure et de tous les heureux que tu fais? Plus tu as de vertu, plus mes regrets s'augmentent, puisque je suis toujours moins digne de toi. Aussi, loin d'en être fière, j'en suis inconsolable.

« Puisque tu veux encore que je te dise mon avis, je suis de celui que tu m'as ouvert dans une de tes lettres, de l' « apporter » à Paris, en manuscrit, parce que, vu les circonstances qui peuvent changer, jusqu'au moment où il doit paroître, il y auroit peut-être quelque chose à changer et il faudroit tout réimprimer.

« Ne vas pas croire que c'est pour te donner mon avis que je désire le voir, avant qu'il soit imprimé; non : je sais que tu n'en as pas besoin, et que mes connoissances ne peuvent se mesurer avec le bien que je te veux; mais c'est peut-être pour avoir le plaisir

Adieu, mon bien-aimé si tu m'obéis, ou vilain ours mal léché si tu te regimbes... Je ne dois pas avoir peur, tu m'as promis d'obéir toujours à ma moindre volonté. Nous verrons si c'est pour rire, ou si véritablement tu tiendras parole. » (Catalogue de la vente Lajariette, 1860.)

d'être la première qui l'ait vu. Je viens de recevoir ta lettre du 6. Elle n'a pas dû me surprendre quant au « défund », qui s'étoit donné les violons.

« Mais quant à M. de Montigny, que je connois, ainsi que M. de Foudras, je ne me rappelle pas si c'est un comte, mais il étoit petit, bête et chevalier de Malte ; — voyez si c'est celui-là. — J'étois à Dijon pendant quinze ou seize jours, toute la maison de M. le prince de Condé vint me faire une visite de corps, et, les jours suivants, je reçus chez moi ceux que je connoissois de vue ; et ceux qui ressembloient à M. d'Autichamp, qui en « avoit envie ainsi que le prince de Condé », je ne les reçus point.

« On chercha à me mener chez le prince, seulement, disoit-on, pour le remercier des compliments qu'il me faisoit faire par ceux de sa suite ; je refusai constamment. J'allois me promener, non dans la voiture du défunt, mais dans celle d'un nommé M. de Virieux, que je connoissois et croyois très honnête — depuis je l'ai chassé de chez moi. — M. le prince de Condé me saluoit publiquement aux promenades, et me parloit, quand le hasard m'amenoit sur son passage.

« Le choix que je fis, pour être reçus chez moi, de

M. le vicomte défunt, d'un M. de Choisy, âgé de soixante ans, d'un nommé de la Touraille, qui en avoit soixante-dix, et qui avoit l'air d'un foireux transi, donna de la jalousie à ceux qui furent exclus. Tous ceux-là se mirent à faire toutes les démarches possibles pour être admis. Je demeurois sur la place; mes fenêtres étoient toujours ouvertes jusqu'à ce que tout le monde se soit retiré, et ce fut là ma vie de tous les soirs, parce qu'ils soupoient tous chez moi, quittoient le souper du prince de Condé et avoient l'air de préférer le mien. Cela ne m'enorgueillissoit pas, puis j'étois très peu riche dans ce temps et cela m'induisoit en dépense.

« Eh bien, ceux qui ne furent pas reçus espionnoient tous ceux qui y venoient, et quand de la rue ils ne pouvoient pas voir, ils montoient sur la statue qui étoit sur la place. Je le savois et j'en riois, car ceux qui étoient sortis la veille de chez moi les y avoient attrapés.

« Un jour, il y eut de ces petites loteries courantes dans lesquelles il y avoit beaucoup de lots. M. de Montigny — que je n'avois pas voulu recevoir et qui m'avoit envoyé son ma... que je ne connoissois que comme son secrétaire, et qui venoit me voir quelquefois comme

amateur de musique, — passa devant chez moi et vit de ces messieurs qui y étoient, ainsi que ce secrétaire. Il demanda la permission d'entrer, permission qu'il eût été assez imprudent pour prendre, si je la lui avois refusée. Il nous vit envoyer chercher de ces billets de loterie qui coûtoient douze sols. Nous eûmes des lots. Il en envoya chercher aussi. Il voulut les mêler avec les miens. Je m'en aperçus, et, sans rien dire, j'eus l'air de ne rien apercevoir. J'ouvre les billets et je ne sais si c'étoit dans les lots que j'avois payés, ou dans les siens, que je trouve une très belle épée, des boucles d'acier de femme et un étui d'or. Quand j'eus gagné tout cela, je donnai l'épée à l'amateur de musique, en disant que je n'avois pas besoin d'elle pour me défendre, et que j'avois « bec et ongles » dans l'occasion. Ensuite je lui donnai les boucles et l'étui pour sa femme, pour le remercier de m'avoir accompagnée du violon, un jour que je faisois de la musique avec le « défunt ». M. de Montigny ne fut pas content du peu de cas que je faisois de la galanterie et sortit très piqué de ce que j'avois dit.

« M. de Foudras et le défunt ne me quittant pas plus que leur ombre, le premier me tourmentoit pour voir la terre de sa belle-sœur, qui, disoit-il, étoit déli-

cieuse, qu'elle me connaissoit, et qu'elle lui avoit écrit
que le plus grand plaisir qu'il pouvoit lui procurer
étoit de me mener chez elle : soit que les deux vicomtes
s'entendissent ensemble, et que le défunt s'imaginât
qu'il termineroit tout de suite avec moi de cette ma-
nière; enfin je me laissai persuader et je partis. Je fis
cette inconséquence qui tourna à mon avantage, puis-
que vous voyez qu'il n'a pu l'empêcher d'avoir dit
qu'il n'avoit rien remarqué. J'arrivai et j'y trouvai
une dame âgée et une très jolie fille qui étoit celle de
la dame. Je ne trouvai pas qu'elle eût l'air d'une vi-
comtesse, mais je ne m'en inquiétai pas. On alla à la
chasse, à la pêche; j'étois de toutes les parties. Je
pensai même me tuer à la chasse, mais j'eus soin
d'avoir toujours mon domestique avec moi et d'être
toujours avec tout le monde. Je ne laissai entrer per-
sonne dans ma chambre avant midi, et je confiai ma
bourse à M. de Foudras pour me la faire serrer par
la maîtresse de la maison, et l'on m'y prit cinq louis.
Je le dis seulement une fois. J'avois promis d'y passer
4 ou 5 jours, je ne me rappelle pas bien si c'étoit plus ou
moins, mais on me tourmenta pour rester davantage;
je ne voulus pas absolument; je partis et j'arrivai dans
ma chaise de poste, et il n'y avoit point de cabriolet.

« Quand je revins à Paris et que j'y vis le défunt, je lui parlai de cela et il me dit qu'il avoit été trompé comme moi, qu'il croyoit qu'il alloit trouver la sœur de ce vicomte, mais que lorsqu'il ne la vit pas, il le pria de ne m'en rien dire, qu'elle avoit été obligée de partir pour une terre voisine et que, si on me le disoit, j'allois faire une esclandre; qu'il lui juroit sur son honneur qu'aussitôt que je voudrois partir, il ne me retiendroit pas, au cas que je m'apercevrois que ce n'étoit pas sa sœur. Je m'en aperçus, je n'en fis pas semblant, mais je me tins sur mes gardes et voilà ce qui lui a fait croire que j'étois fausse. Et je le serai toujours ainsi, quand on m'aura fait un mauvais tour, je ne m'en vanterai point quand j'aurai eu le bonheur de m'en tirer.

« Je ne sais si, d'après la manière dont votre prieur a bien voulu parler de moi, il est nécessaire de lui faire connoître les personnages odieux que j'ai été à même d'obliger, dont j'ai tant à me défier et qui m'ont donné la grande expérience qu'aucune foiblesse n'a précédé. Je n'ai d'autre vertu que la défiance. Je ne l'ai plus, puisque je vous connois et que jamais je n'aurai de sujet de vous craindre. Vous me direz souvent que vous n'auriez pas voulu être aimé pour vos

vertus seulement, vous ne devez pourtant tous les sentiments que vous m'avez inspirés qu'à elles seules, et le prieur ne m'estimeroit pas tant si vous en aviez moins, car il faut que vous lui ayez donné de moi-même une bien grande opinion, pour que, sans me connoître, je trouve un défenseur en lui : remerciez-le de ma part et dites-lui de moi tout ce que vous trouverez susceptible d'augmenter son estime pour moi.

« J'ai connu tant de gens indignes de m'inspirer le désir de leur plaire, que, maintenant, je désire m'en dédommager et je trouve que l'on ne perd jamais rien à attendre. Voilà une longue lettre; je sais que je n'ai pas besoin près de vous de me justifier de propos faits sur ma personne; mais, quand je dois rendre compte de ma conduite, je le puis dans tous les cas et sans y mettre d'autre importance que celle d'obliger ceux qui désirent la connoître, car, si j'ai bien fait, je suis payée d'avance par l'absence des remords. A présent, je crois que vous connoissez presque tout ce qui m'est arrivé, mais n'en parlez qu'à votre prieur; je ne veux pas donner à ceux qui sont seulement curieux, le plaisir de me connoître ou le chagrin de n'avoir pu me nuire. Adieu.

« Tout est rappelé; chassé. Le Parlement a siégé et

d'Eprémènil a été bienvenu du roi; le garde des sceaux a été renvoyé; on a voulu brûler Dubois : lui et M. de Brienne, on leur a donné trois jours pour se divertir de cette manière. Il y eut plus d'une vingtaine, pour ne pas dire plus, de personnes percées par les baïonnettes des gardes de la ville. On vouloit brûler les trois personnages, chacun devant chez eux, et ceux qui voulurent l'empêcher furent éventrés parce que les gardes éventreurs se sont trompés.

« M. le duc d'Orléans, ainsi que tous ceux qui passoient, furent forcés de faire une « genouillade » devant la statue de Henri IV et de donner de l'argent pour acheter des pétards. Un soldat du quai reçut le même jour trois croquignolles sur le nez par un polisson de clerc qui fut cloué à l'instant contre la muraille par la baïonnette du fusil de ce soldat « croquignolé ». Voilà toutes les nouvelles, il y a trois jours qu'elles sont passées, mais j'étois comme à cent lieues et je n'arrivai qu'hier au soir à 8 heures. Les prisonniers de la Bastille ont été mis très poliment à la porte, afin de s'en retourner chez eux. Adieu; voilà tout ce que je sais. Je ne puis en écrire davantage, ayant des affaires par-dessus les yeux [1] ».

[1]. Lettre autographe communiquée par M. Bardin.

Voici une autre lettre de la Saint-Huberty, écrite onze jours après la première et toute remplie de tendresse.

« *Je viens de recevoir ta lettre du 27 qui renfermoit le petit imprimé. On parle de la rentrée du parlement pour mardi prochain. M. Necker, qui est maintenant chargé de la besogne, le promet, dit-on.*

« *Quant à ce que tu crains pour moi, depuis quinze jours, je le crains aussi, mais je suis toute résignée; l'habitude que j'ai de ne pas jouir d'un bonheur permanent me prépare à tous les évènements. Je sais vivre dans la médiocrité qui naît du défaut de fortune, mais elle ne pourra jamais se vanter de m'avoir fait soupirer après elle, ni répandre une larme par ses revers. Je te l'ai dit, je suis insensible pour tout ce qui n'est pas* mio bene. *Mes richesses sont dans ton cœur, et pourvu que je puisse avoir de quoi subsister, contente de ton amour, je ne désirerai aucune des faveurs de la fortune, tu es la mienne et point d'autre ne me tente. Tu sais que je t'ai souvent dit que si je perdois ce qui m'a tant coûté de soins, je me retirerois dans un couvent (sans cependant être cloîtrée), car je n'aimerois pas à être enfermée, et j'y voudrois voir*

mes amis, c'est-à-dire toi. Mais crois-moi et ne me plains pas. Ce n'est point l'argent qui peut me rendre heureuse, je dis plus, il ne pourra jamais rien ajouter à mon bonheur : il est si difficile, même quand on en a, de le bien distribuer, que ce sera un embarras de moins. Si l'on me fait banqueroute, j'ai placé sur une terre vingt-deux mille livres pour répondre aux engagements que j'ai contractés, et si j'avois risqué de les perdre, j'aurois essayé de travailler de nouveau pour les remplir. C'est tout ce qui me tient à cœur, mais j'espère que si Dieu voit le fond de mon cœur, il ne me privera que de ce que je voulois garder pour moi. Ainsi mon ami, ne t'afflige pas pour moi, je t'en prie, je ne le suis pas, et tous ceux qui m'ont vue pourront t'assurer que, depuis quinze jours que j'ai lieu de craindre, mon front a gardé toute la sérénité que l'on me connoît, et ne s'est jamais altéré, que lorsque je pensois qu'il falloit que nous fussions éloignés l'un de l'autre. Pour toi, qui as l'habitude du bonheur, si la fortune et l'accomplissement de tous tes désirs en est un, je serois affligée si tu perdois quelque chose, mais le revenu des terres peut être emporté pour un an, mais les terres restent et tu ne perdrois pas tout.

« Je vois que je serai encore quelque temps sans te

voir, si les affaires ne vont pas mieux; tu le pressens, et moi je l'avois deviné. Tu ne dois donc plus me faire de querelle, quand je me prépare à l'adversité! Nous ne nous en aimerons pas moins, je l'espère.

« *Adio, caro oggeto della mia tenerezza una, quando ti rivedro? Questo tanto sara il principio della mia felicita e della vita mia.*

« *Ce 25 septembre.*

« *Si non m'esprimio cosi teneramente in lingua francese, quest'e la colpa della lingua ma no del mio cuore* [1]. »

XXXIX

Le chant de la Saint-Huberty, dès l'année 1786, avons-nous dit, avait commencé à perdre de ses belles et merveilleuses qualités. Le travail énorme que la cantatrice s'imposait tous les ans, pendant les deux mois de ses tournées de province, détruisait peu à peu la fraîcheur de cette voix qui s'é-

1. Lettre autographe de la collection de M. Campenon.

raillait et devenait criarde [1]. Mais néanmoins la Saint-Huberty restait et demeurait la grande actrice, la chanteuse dramatique de l'Académie lyrique. Paris n'allait au boulevard Saint-Martin que pour la femme qui jouait Didon, Alceste, Pénélope, l'artiste qui, comme le dit Mme Lebrun dans ses Mémoires, composait à elle seule tout l'Opéra. Au fond aucun talent n'a surgi, aucun talent ancien ne s'est développé, et un tableau analogue à celui que j'ai déjà donné du chant, au temps du fameux traité de l'actrice avec l'Opéra, nous montre encore, en ces années qui touchent à la Révolution, la Saint-Huberty comme la reine sans rivale de l'Académie royale de musique.

PREMIERS SUJETS DU CHANT

Saint-Huberty. Cette femme, la plus méchante qu'il y ait à l'Opéra, a un très grand talent comme actrice.

[1]. Dauvergne écrit à la date du 21 juillet 1787 : « Hier la demoiselle Saint-Huberty a paru au public avoir perdu beaucoup de sa voix. Je vous ai prédit que cette femme ne tiendrait pas encore deux ans, je suis persuadé que si elle fait encore un voyage en province, elle s'achèvera tout à fait. »

Elle a été forcée, faute de moyens du côté de la voix, d'abandonner plusieurs grands opéras qu'elle n'ose plus chanter ; cette femme qui, par congé, va passer deux mois et demi dans les villes de province où il y a des spectacles, ne se refuse point à chanter à deux représentations par jour, tandis qu'à Paris elle chante une fois par semaine, très rarement deux fois, et, lorsque cela lui arrive, elle en murmure fort haut.

Maillard. Sujet très utile, mais qui malheureusement se laisse faire des enfants ; ce qui prive le public d'un grand nombre d'opéras qu'on ne peut pas risquer de donner sans cette actrice et sans la demoiselle Saint-Huberty qui se trouve absente dans ce temps-là, ce qui nuit considérablement aux intérêts de l'Académie. Cette femme est fort endettée.

PREMIERS REMPLACEMENTS

Gavaudan. Sujet précieux, quoique mauvaise tête. Elle chante les rôles de soubrette dans les opéras de genre et remplace avec succès les demoiselles Maillard et Saint-Huberty dans les grands opéras avec une voix très agréable. Enfin, elle a fait le service de ces deux femmes depuis Pâques, lorsque les occasions l'ont exigé.

Chéron (l'ancienne demoiselle Dozon). Cette femme, sur laquelle on comptait beaucoup, est devenue une paresseuse ainsi que son mari. Elle ne travaille plus.

Saint-James. Joli sujet, quoique avec une petite voix pour chanter les ariettes et les petits airs.

DOUBLES

Joinville. Belle femme, belle voix, mais dont on n'a pu rien faire depuis douze ans qu'elle est à l'Opéra. Elle s'enivre, se lève à midi; elle n'a jamais voulu étudier, ce qui l'a empêchée de faire aucun progrès.

Buret. Cette femme a une belle voix. Elle n'est plus présentable dans aucun rôle en pied, à cause de son énorme grosseur. Elle ne peut être utile que pour chanter les rôles de déesse dans les Gloires et dans les chars.

Gavaudan l'aînée. Elle a une assez jolie voix pour chanter les petits airs, mais nullement capable de chanter un rôle. C'est elle qui par sa méchanceté a gâté le caractère de Lainez, avec lequel elle vit depuis longtemps.

Audinot. Méchante femme sans talent, que l'on supporte dans quelques petits rôles, faute d'autres sujets.

Mulot. Sujet élevé à l'École de chant. Elle est très utile et le deviendra davantage. Sans elle on aurait fermé la porte de l'Opéra par la mauvaise volonté des premiers sujets de son sexe.

Lillette. Jeune sujet, élève de l'École de chant, d'une

figure agréable et théâtrale pour les rôles de princesse. Elle a débuté avec succès et s'occupe continuellement d'augmenter ses talents [1].

XL

Pendant l'année théâtrale de Pâques 1788 à 1789, la correspondance de Dauvergne nous donne la suite, presque les derniers épisodes de cette toujours recommençante et éternelle bataille de l'ingouvernable chanteuse avec la direction.

Au mois de juillet 1788, elle est en province, et l'administration est fort anxieuse de savoir si l'actrice va prendre de suite les deux mois de congé qu'elle a obtenus, fort empêchée de mettre à l'étude les opéras présentés, les auteurs ne voulant pas que les rôles, créés pour la Saint-Huberty fussent répétés par d'autres que par celle dont on attendait le retour.

Au mois d'août, l'absence de la Saint-Huberty,

[1]. Archives nationales, O^1 626. M. Adolphe Julien a publié ce tableau et quelques autres pièces dans un journal de théâtre.

compliquée de l'absence de la demoiselle Maillard, empêche l'Opéra de représenter les opéras « d'Alceste, Didon, Iphigénie en Aulide, Phèdre », parmi lesquels les trois premiers procuraient les recettes les plus fructueuses.

Le 5 septembre, de retour à Paris, elle chante le rôle d'« Iphigénie » et celui de « Colette », dans lequel elle est fort applaudie, et veut bien dire à Guimard qui dansait dans le ballet du « Devin », qu'elle est disposée à chanter le vendredi une seconde fois cet opéra, si l'on veut redonner le même spectacle.

Le 20 septembre, la Saint-Huberty consent à donner une quatrième représentation du spectacle de la veille, au grand étonnement de Dauvergne, qui se dépêche de profiter de sa bonne volonté.

Le 23 septembre, les choses commencent à se gâter entre l'actrice et le directeur. Elle déclare tout à coup qu'elle entend reprendre le rôle de « Chimène », ce qui contrarie vivement l'administration, qui avait l'envie de faire exercer dans ce rôle les demoiselles Lillette et Mulot.

Le 1er octobre, un accident arrivé à Gardel rendant la représentation de Panurge impossible

pour le vendredi, M. de la Suze, le secrétaire perpétuel, la prévient qu'elle se tienne prête pour le jour où l'on donnerait le spectacle du 30 septembre. Voilà la Saint-Huberty répondant impudemment qu'elle est fatiguée, qu'elle ne sait si elle pourra, que c'est singulier de ne pas suivre le répertoire de la semaine. La Suze d'insister. A cela l'actrice de répliquer qu'elle fera un effort, à la condition qu'on lui rendra son tailleur, chassé par une délibération du comité pour manque de subordination envers MM. Bocquet, Chanlay, Delaitre [1]. Mais il lui faut la parole du directeur, elle veut bien s'en contenter, mais il la lui faut pour promettre de chanter. Dauvergne lui fait répondre que, pour la grâce de son tailleur, elle n'a qu'à s'adresser au comité, mais que « Chimène » ne laisserait pas d'être affichée et jouée et que, si elle refusait de chanter, elle serait mise à l'amende de son mois.

Dans les séances où l'on prépare le répertoire de la semaine et où on lit la correspondance ad-

1. Il s'agissait d'un tailleur nommé Parisis, renvoyé au mois de juillet 1788 pour cause de vin et d'insolence envers le sieur Delaitre.

ministrative, elle est la femme aux objections, aux difficultés, aux tracasseries; elle prend toujours parti pour les rebelles et elle a un rire et un air moqueur pendant la lecture des lettres comminatoires de M. de la Ferté, qui font écrire à Dauvergne que c'est une impudente coquine.

Au fond, c'est une puissance, et quand le directeur, dans sa haine de l'insupportable femme, cherche sournoisement à substituer au genre favori du compositeur Lemoyne, qui ne voit d'agréable en opéra que les sujets où il est question d'inceste, de poison, d'assassinats, cherche à substituer le genre honnête, et l'opéra de « Nephté » de M. Hofmann : c'est, pour l'aboucher avec M. Cherubini, presqu'un ténébreux complot, et des recommandations de silence et de secret, par crainte, dit-il, des deux plus méchantes créatures qui existent, le sieur Lemoyne et la Saint-Huberty.

Et le mois de janvier de 1789 commence par une lettre où le directeur, accusant Lemoyne de travestir les observations faites à propos d'un rôle pour la Saint-Huberty, lui dit que tout en rendant le tribut d'éloges que mérite la célèbre actrice,

elle n'est ni infatigable, ni à l'abri des incommodités qui pourraient, le lendemain de la première représentation, l'empêcher de chanter le rôle, et qu'il n'y a rien d'étonnant à ce que l'administration regrette que le rôle ait été fait de manière à ne pouvoir être rempli par d'autres.

A neuf jours de là, le 16 janvier, à la lecture du répertoire de la semaine, la Saint-Huberty se récrie contre la distribution. Elle a chanté « Phèdre » hier, on la fait chanter « Didon » mardi, et « Alceste » vendredi; on veut *l'assommer*. On lui propose de ne pas chanter « Didon » mardi, et de se reposer pour chanter « Alceste » jeudi. Elle repousse la proposition, déclare qu'il s'agit de rôles qui sont en sa possession et que d'autres ne doivent pas chanter, qu'elle est décidée à faire des remontrances : cela suivi d'un tas de verbiages qui impatientent Dauvergne. Il dit en colère que si ses caprices dérangent ainsi à tout moment le répertoire, on sera dans l'impossibilité de payer le mois et crie au sieur la Salle : « Écrivez toujours le répertoire tel qu'il est. »

Le 4 février, M. de la Ferté lit dans le *Journal de Paris* une représentation différente de

celle qui figure au répertoire arrêté. La Saint-Huberty n'a pas voulu chanter. Le 9 février, il faut encore changer l'affiche; l'actrice a fait dire tout à coup qu'il lui était impossible de chanter, quoique la veille Paris l'ait vue se *pannader* aux Bouffons.

Le 28 février, Dauvergne annonce comme une victoire que la Saint-Huberty a consenti à chanter les opéras proposés dans le répertoire... mais elle lui a annoncé qu'elle allait bientôt partir pour remplir ses engagements de province.

Enfin, le 5 mars 1789, il est convenu entre le directeur et l'actrice que, dorénavant, elle ne chantera plus qu'une fois par semaine, et le vendredi, le jour du beau monde et des présentations à Paris des nouvelles mariées [1].

[1]. Voici un assez curieux tableau des appointements et des gratifications de la Saint-Huberty, composé avec les documents de l'ancien Opéra existant aux Archives nationales ou au nouvel Opéra, tableau, je dois l'avouer, offrant quelques lacunes et quelques contradictions.

1778-1779
Appointements : 2,000, gratification : 400.

1779-1780
Appointements : 2,000, gratification : 400.

XLI

Le comte d'Antraigues avait été envoyé, en 1789, à l'Assemblée nationale par l'ordre de la noblesse du Bas-Vivarais. Ses brochures de 1788 sur les « Droits du peuple » et la « Constitution de la monarchie » en faisaient l'apôtre de la vérité,

1780-1781

Appointements : 2,000, gratification : 400, feux : 1740.

1781-1782

Appointements : 2,500, gratification : 500, feux : 884. Je trouve quelque part mention d'une gratification de 1,000.

1782-1783

Appointements : 3,000, gratification : 1,000.
Sur une autre liste on trouve qu'elle est copartageante cette année et qu'elle touche 2,592 de feux.

1783-1784

Appointements : 3,000.
Elle a de plus une gratification de 300 livres pour se fournir de gants, bas, souliers, rouge, pommade, lacets, rubans et fleurs pour la coiffure, menus objets ayant coûté plus de 40,000 livres les années précédentes à l'administration, qui,

l'idole de la nation, le coryphée des écrivains qui avaient écrit sur la matière, ainsi que s'exprime

par une délibération du 24 avril 1783, a fait un forfait consenti par les acteurs.

1784-1785

Appointements : 3,000, gratification annuelle : 3,000, gratification particulière : 3,000, total : 9,000.

1785-1786

Mêmes appointements et même gratification.

1786-1787

Je ne trouve aucune indication d'appointements au nom de la Saint-Huberty.

1787-1788

Même absence d'indication.

1788-1789

D'après un état du travail des sujets de l'Opéra pendant les 171 représentations qui ont eu lieu depuis Pâques 1788 jusqu'à Pâques 1789, la Saint-Huberty aurait fait son service dans 41 représentations et à raison, par chaque représentation, de 219 livres, 10 sols, 2 deniers.

Dans un relevé du nombre de fois que les sujets du chant et de la danse ont chanté ou dansé, je trouve pour la Saint-Huberty les chiffres suivants : Année 1780 : 79 fois. — Année 1781 : 66. — Année 1782 : 110. — Année 1783 : 49. — Année 1784 : 57. — Année 1785 : 36. — Année 1786 : 46. — Année 1787 : 30. — Année 1788 : 41. — Année 1789 : 44.

« l'*Avis* par un baron du Languedoc ». Le comte ne commençait-il pas son premier mémoire par ces lignes : « Ce fut sans doute pour donner aux plus héroïques vertus une patrie digne d'elles que le ciel voulut qu'il existât des républiques, et peut-être, pour punir l'ambition des hommes, il permit qu'il s'élevât des grands empires, des rois, des maîtres. » N'accusait-il pas la noblesse d'avoir formé dans la nation une nation particulière, un ordre séparé de l'État, qui avait enchaîné le peuple pendant des siècles ? N'émettait-il pas enfin cette déclaration solennelle : « Le Tiers-État est le peuple et le peuple est la base de l'État ; il est l'État lui-même. Les autres ordres ne sont que des divisions politiques, tandis que le peuple est tout par la loi de la nature, qui veut que tout lui soit subordonné et que son salut soit la première loi de l'État et le motif qui les autorise toutes. C'est dans le peuple que réside la toute-puissance nationale, c'est par lui que tout l'État existe et pour lui seul qu'il doit exister[1]. »

1. *Mémoires sur les états généraux*, leurs droits et la manière de les convoquer, par M. le comte d'Antraigues, sans lieu d'impression, 1788. Ces mémoires ont eu plusieurs

La popularité du comte était de courte durée. C'était un esprit mobile, avec une parfaite sincérité en ses changements et ses métamorphoses, une imagination méridionale, s'enflammant tour à tour de l'ambition de jouer le rôle d'un défenseur de la liberté et du peuple, de se faire le champion de l'antique noblesse, de se montrer le serviteur de la royauté dans des circonstances difficiles. On l'avait vu déjà abandonner un ministre séduisant qu'il avait tendrement aimé, négliger une duchesse pleine de raison et de caractère dont il était un des fidèles, ne pas tenter de défendre un magistrat courageux qui lui était cher, mais qui avait été abandonné de l'opinion publique. Peut-être y avait-

éditions. — Second mémoire sur les états généraux, sur les pouvoirs que doivent donner les bailliages à leurs représentants et sur la constitution des états de la Provence et du Languedoc, 1789. — Supplément à la première et à la seconde édition des « Mémoires sur les états du Languedoc », contenant quelques observations sur les pouvoirs que doivent donner les bailliages à leurs représentants, 1789. — En 1789, le comte d'Antraigues, au milieu de ses travaux législatifs, publiait : Mémoire sur les mandats impératifs; Mémoire sur le rachat des droits féodaux déclarés rachetables par l'arrêté de l'Assemblée nationale; et, le 4 août 1789, Observations sur le divorce.

il bien au fond de l'homme politique, devant le spectacle que lui offrait la cour, en présence de tant de nullités comblées de faveurs et d'argent, — lui un homme supérieur et capable d'imprimer à une assemblée une marche active — le dépit de n'avoir pour théâtre que sa province [1]. Ses discours, à l'Assemblée des 10 et 11 mai 1789, ne satisfaisaient, parmi ses mandataires, ni ceux qui voulaient la séparation par ordre, ni ceux qui voulaient la réunion des trois ordres. Il se montrait sans enthousiasme pour la nuit du 4 août, ayant pris l'engagement de ne pas laisser porter atteinte à la propriété féodale. Des lettres ironiques lui mandaient qu'il fallait prendre un parti, changer d'opinion ou perdre ses revenus. Le papier imprimé murmurait autour de lui : « Le noble reparaît et le héros s'évanouit. »

Après les journées d'octobre, devant la défaveur qui s'était déjà faite autour de son nom dans le Vivarais, tout en manifestant son horreur pour ces journées, il n'osait suivre l'exemple de Mounier, se retirer de l'Assemblée. A Paris, un impitoyable

[1]. La Galerie des états généraux, 1789. *Antenor.*

pamphlet de Mirabeau [1] avait déjà tué la popularité de l'écrivain et du législateur. Le pamphlétaire plaisantait le comte d'Antraigues sur la volte-face de ses opinions, de sa plume, de son éloquence, qui, après avoir traité les nobles « d'assemblage d'hommes affreux », après avoir proclamé que le Tiers était tout, disgraciaient ce pauvre Tiers et déclaraient qu'il n'était plus rien et que les privilégiés étaient tout.

Il mettait en doute son orthographe et sa syntaxe, affirmant que son mémoire avait été rédigé par un professeur du Puy, M. Malaz. Il engageait les gens à ne pas porter un œil trop indiscret sur l'arbre tronqué de sa généalogie, disait qu'il s'était fait d'Antraigues au grand étonnement de son père, qui n'avait jamais cru descendre de cette noble maison, avançait enfin qu'il n'était pas un d'Antraigues, mais un d'Entraigues tirant son nom d'une petite habitation bâtie dans un marais. Il terminait en raillant le comte sur sa tranquille assurance dans la contradiction. Le comte répon-

1. Lettre de M. le comte de Mirabeau à M. le comte d'Antraigues.

dait en répudiant ses naïves illusions, son ivresse d'espérances folles, en assurant avoir écrit son livre pour un autre peuple et non pour le peuple cruel de l'heure actuelle. On accusait alors publiquement le comte d'Antraigues d'apostasie. Il était dénoncé par les journaux aux vengeances populaires. Des lettres anonymes le menaçaient tous les jours d'assassinat.

Dans un court séjour qu'il faisait à Bourg, en Bresse, au mois de mars 1790, sur l'accusation déposée par quelques-uns de ses collègues d'avoir parlé pour empêcher les citoyens de payer leurs contributions, une instruction était commencée contre lui, contenant, dans une enquête de 230 pages, les dépositions de l'aubergiste, des servantes, des valets d'écurie de l'auberge et des perruquiers de la ville [1].

1. Lettre de Louis d'Antraigues à M. Des.... sur le compte qu'il doit à ses commettants sur sa conduite aux états généraux. Paris, 1790 (31 août).

XLII

Le 3 avril 1790, M^{me} de Saint-Huberty prenait un passe-port pour se rendre à Genève avec une femme de chambre et deux domestiques.

Arrivée en Suisse, elle fixait sa résidence dans une campagne aux environs de Lausanne, où se trouvait déjà le comte d'Antraigues, qui avait pris le parti d'émigrer. Le comte logeait en face et venait prendre ses repas chez sa maîtresse. Les deux amants restaient à peu près trois mois dans cette campagne ; de là ils allaient, dit une déposition de la femme de chambre Sibot, habiter, dans le bailliage de Mindrisio, le château de San-Pietro appartenant au comte de Turconi, où ils restaient jusqu'à la mort du Roi [1].

[1]. M^{me} Saint-Huberty aurait fait, sur le dire de sa femme de chambre, un voyage à Paris en 1791 et aurait pris logement chez un M. Guillaume. D'après une note trouvée dans les papiers de la chanteuse, ce voyage aurait eu lieu en 1790. La Saint-Huberty allait régler définitivement sa posi-

Le 29 décembre 1790, un mariage secret était célébré entre le comte d'Antraigues et la Saint-Huberty, par le curé Bancardi, en l'église Saint-Eusèbe, paroisse de Castel de San Pietro.

tion avec l'Opéra, sauvegarder sa propriété sur la maison de Groslay dont nous avons déjà parlé, enfin toucher une rente de 8,000 livres due par le duc d'Orléans, auquel la chanteuse avait prêté à fonds perdu, en 1787, 80,000 livres, toutes ses économies. Sa maison vendue par la Convention — nous avons lieu de le croire d'après la lettre de Feydel — lui était remboursée, mais avec la dépréciation énorme que subissaient les assignats en 1795. Quant à la rente de 80,000 livres, elle ne la touchait plus à partir de 1791. Elle adressait alors un mémoire de l'étranger où elle se défendait d'être Française, disant être née accidentellement à Strasbourg d'un père Saxon et déclarait que si, à la rigueur, on voulait la considérer comme Française, elle devait bénéficier de l'article 8 de la loi du 6 août 1791 : « Sont exceptés des dispositions ci-dessus..... ceux qui se sont absentés en vertu de passe-ports en due forme pour cause de maladie. » Or, elle réclamait le bénéfice de cette exception, disant que, tombée malade en 1789 d'une maladie excessivement grave, elle avait sollicité un congé de l'Opéra à cette époque pour voyager à l'effet de rétablir sa santé et que, rentrée toujours malade en 1790, elle avait obtenu de l'Opéra un congé illimité et voyagé de nouveau. La réclamation de la Saint-Huberty n'amenait rien, et une note du fils établit qu'en 1812, année de la mort de sa mère, les arrérages de la

Pour des raisons graves à lui connues, l'évêque de Côme avait donné dispense de faire les proclamations usuelles, dispenses aussi de toutes recherches et preuves ultérieures et postérieures, avait enfin accordé la faculté de contracter mariage ensemble, dans quelque temps, quelque heure, et dans quelque lieu que ce soit.

Le lendemain de la célébration du mariage, le comte d'Antraigues remettait à sa femme cette lettre :

« Je peux mourir, ma chère femme, et l'on ne sauroit s'acquitter trop tôt du plus saint des devoirs.

« Il est possible qu'il manque à notre union quelques-uns des caractères qui, suivant la loi de France, sont exigés pour y légaliser les mariages, et des circonstances impérieuses peuvent m'empêcher de les remplir de longtemps.

« Si je venois à mourir avant cette époque, je veux que vous puissiez rendre à ma mémoire

rente n'avaient pas été touchés depuis vingt et un ans, depuis 1791. (Papiers de la Saint-Huberty, papiers relatifs au procès du comte Alexandre d'Antraigues avec les Géniés, la sœur et le beau-frère de la Saint-Huberty. Collection de Goncourt.)

l'honneur que vous lui devez en vous rendant à vous-même celui qui vous est dû.

« Je déclare donc qu'après sept ans d'amitié, de confiance réciproque, j'ai uni par le mariage à ma destinée celle qui avoit eu le courage de vouloir partager mes malheurs ; que, le vingt-neuf décembre mil sept cent quatre-vingt-dix, après avoir obtenu de l'évêque de Côme la dispense pour la publication des bans et la permission de nous marier à l'heure et dans le lieu qui nous plairoit, je vous ai épousée dans le château de Castel San Pietro, devant deux prêtres témoins.

« Avec plusieurs raisons pour exiger le secret de ce mariage, je ne vous ai pas caché la plus impérieuse de toutes : le chagrin qu'en avoit ma digne et respectable mère [1], mais je la connoissois :

[1]. La vieille comtesse d'Antraigues éprouva un grand chagrin de ce mariage, qui ne lui présageait rien de bon pour l'avenir, et à la lettre de la nouvelle comtesse lui présentant ses devoirs de belle-fille, au mois de janvier 1798, elle répondait par ces courtes lignes :

« Ce titre de mère que vous me donnez, ma chère fille, me fait espérer que vous recevrez avec plaisir celui-ci comme un témoignage de l'amitié que je vous offre ; c'est un bien que le cœur seul doit apprécier ; le vôtre doit

si elle n'avoit plus que des pleurs à donner à ma mémoire, elle pardonneroit le secret de notre union et ne verroit que la femme de son fils dans celle qui veilla sur ses destinées, qui en adoucit la rigueur et qui reçut les derniers soupirs de son cœur. »

Quoique les deux amants n'eussent emporté, dans leur départ précipité, que quelques milliers d'écus et que le comte ne touchât pas une pension ou une gratification des cours étrangères avant 1793, le ménage vivait noblement, voyant très peu de monde cependant, et ne recevant guère que le curé et le prêtre Macher, qui venait dire la messe tous les dimanches à la chapelle du château de San Pietro. Le domestique attaché à la comtesse se composait du ménage Sibot, auquel

quelques sentiments à la mère de votre époux; je sais que vous faites son bonheur et sa consolation. Puissiez-vous être heureux tous trois ! Je vous remercie des choses obligeantes que vous voulez bien me dire. Je ne puis contribuer à votre satisfaction mutuelle que par mes prières, que j'offre à Dieu plusieurs fois par jour. » Et le restant de la lettre s'adressait directement à Jules d'Antraigues, au petit-fils âgé de six ans.

elle avait joint un ancien marchand de baromètres qu'elle avait pris à son service.

Dans les derniers mois de l'année 1791, la comtesse d'Antraigues devenait enceinte. Le mariage ayant été gardé secret, les époux voulurent que la naissance de l'enfant ne fût pas connue sur les lieux, et quand sa grossesse devint visible, la comtesse, en compagnie de sa femme de chambre, alla s'enfermer trois mois dans une ferme de la campagne. Lorsque l'accouchement approcha, elle vint prendre logement chez un médecin d'un petit village, aux environs de Milan, dont la maison était toute pleine d'ossements et de têtes de mort. Une sage-femme était établie chez le médecin, et le garçon dont accouchait la comtesse d'Antraigues était aussitôt mis en nourrice.

Le 28 juin 1792, l'enfant né le 26 chez le médecin était baptisé dans l'église de Greco par Bancaldi, sous les noms de Pierre-Antoine-Emmanuel-Jules, comme né de l'illustre comte Emmanuel-Louis-Alexandre-Henri de Launai, comte d'Antraigues, et de dame Antoinette Clavel. Il avait pour parrain Jean Sibot, qui venait d'épouser la femme de chambre de la Saint-Huberty, tenant

l'enfant sur les fonts par procuration du révérend Pierre Maidieu, vicaire général de Troyes en Champagne, qui avait été précepteur du comte d'Antraigues; la marraine était la femme de chambre. Il était convenu avec les Sibot que, lorsque l'enfant serait retiré de nourrice, il resterait avec eux, qu'il passerait pour leur enfant, qu'ils le déclareraient hautement à tout le monde.

La comtesse d'Antraigues rétablie de ses couches, tout le monde revenait à Mindrisio [1].

XLIII

Au milieu de cette vie d'amant et de père dans l'exil, l'homme politique, l'ancien constituant suivait les événements qui se passaient dans sa patrie, et de ce coin de la Suisse italienne où il vivait avec l'ancienne chanteuse de l'Opéra, il com-

[1]. Demandes et réponses de Mme Masson (premièrement mariée au sieur Sibot), ancienne femme de chambre de feu Mme Anne-Antoinette Clavel, dite Saint-Huberty (pièce manuscrite).

battait les hommes et les choses de la nouvelle France, dans une série de brochures où il se faisait le porte-voix de la contre-révolution. Le 1er octobre 1791, il lançait de Milan une protestation « contre les décrets rendus par la soi-disant Assemblée nationale, depuis le 17 juin 1789 jusqu'au dernier jour où elle aura cessé d'exister [1]. »

« Je déclare, disait-il, que, fidèle à mon Roi, mais reconnoissant que les premiers devoirs sont tous envers Dieu, je ne reconnoîtrai jamais la volonté légitime et libre dans son acceptation ou sanction de décrets impies et criminels, qui tendent à détruire la religion catholique, apostolique, romaine. Je déclare que, toujours soumis à l'autorité du Roi, je reconnois, néanmoins, qu'il ne dépend pas de lui, fût-il en pleine liberté, d'attaquer et de détruire les bases de la monarchie dont il n'est pas le propriétaire, mais l'usufruitier. »

Dans « Point d'accommodement », le comte d'Antraigues s'écriait : « La France a essuyé, de-

[1]. Protestation de M. Emmanuel-Louis-Alexandre de Launai d'Antraigues, député de l'ordre de la noblesse du Bas-Vivarais aux états généraux de 1789.

puis deux ans, toutes les calamités que la colère du ciel, longtemps irrité, peut verser sur les empires. Elle a vu sa monarchie s'écrouler, sa religion s'anéantir, tous les ordres de l'État se détruire ; elle a vu tout un peuple, ivre de crimes et de sang, se changer en un troupeau de tigres.... » Il terminait sa « Dénonciation aux Français catholiques » par cette péroraison qui ne manquait pas de grandeur : « Mais, quelle que soit notre destinée, un bonheur est né pour nous de l'excès de nos maux : c'est la nécessité de mourir ou de vaincre. Au courage de l'honneur s'est réuni celui du désespoir ; le combat est à mort entre les coupables et nous... nous pouvons dire ce que Caractacus disoit à ses soldats poussés par les Romains aux dernières limites de leur empire : « Ita prælium atque arma, quæ fortibus honesta, eadem etiam ignavis tutissima sunt. »

Cette guerre de la plume était menée par le comte, en même temps qu'il engageait des relations avec les hommes d'État hostiles à la révolution, qu'il se mettait en rapport avec les chancelleries étrangères, qu'il fouettait, par une correspondance énorme, les peurs et les rancunes de

cours de Londres, d'Allemagne, d'Autriche, de Russie, qu'il nouait enfin le réseau des intrigues et des machinations occultes qui allaient si longtemps, en dépit des succès des armes françaises, rendre douteux l'établissement du nouvel ordre de choses. Parmi les royalistes, le comte d'Antraigues, c'était le « *Beau conjuré* ». On le nommait ainsi et on le peignait comme une espèce de Marat de la royauté, prêt à demander, à la rentrée de Monsieur, « ses quatre cent mille têtes [1] ».

XLIV

En 1795, le comte d'Antraigues et la Saint-Huberty quittaient Mindrisio pour gagner Venise.

[1]. Toutes sortes de légendes ont couru sur le compte de l'écrivain royaliste. La *Biographie universelle et portative*, sans y ajouter cependant une foi absolue, ne craint pas de citer cette phrase du comte, lors de son séjour à Venise, à quelques années de là : « Ici, quand un homme suspect, un homme servant la révolution me gêne, m'inquiète, je m'empresse de le rechercher, je le comble de politesse, et une tasse de chocolat servie à propos m'en débarrasse ».

A Vérone, au dire de la femme Sibot, la Saint-Huberty, jalouse de sa beauté, se séparait de sa femme de chambre qui reprenait avec son mari le chemin de la France. Le comte et la comtesse vivaient près d'un an à Venise, travaillant à de la politique ténébreuse, dans l'appréhension continuelle de ces victoires républicaines qui, tous les jours, rapprochaient l'armée française de la ville des doges, et, au fond, assez peu rassurés par le brevet en date du 15 décembre 1795 qui attachait le comte à la légation de Russie auprès de la Sérénissime République de Venise, et le mettait sous la protection immédiate de l'Impératrice.

Enfin, le 16 mai 1797, un corps de troupes françaises débarquait sur la Piazzetta, et le général de division Baraguay d'Hilliers prenait possession dans la journée de la ville de Venise. Sur les murs de la vieille cité aristocratique était affichée la liste des soixante membres composant la nouvelle municipalité, parmi lesquels figurait le gondolier appelé, dans le quartier Saint-Nicolas, le doge des Nicoletti. Monté sur une marche des « Procuraties », le fameux avocat Gallino lisait une proclamation. On criait beaucoup : « Evviva

la Liberta, la Municipalita ! » et sur la place Saint-Marc, le peuple s'apprêtait pour l'après-dîner à danser la carmagnole qu'allaient lui montrer deux ou trois soldats français[1].

La libre Venise et ses lagunes devenaient un terrain peu sûr pour les émigrés, les royalistes, les agents diplomatiques des chancelleries hostiles à la révolution. Et dès le matin, à dix heures, le ministre de Russie, Mordiwinoff, qui s'était fait délivrer la veille un passeport par le secrétaire de la légation française Villetard, quittait la ville, en compagnie de ses conseillers et attachés, parmi lesquels figurait le comte d'Antraigues, suivi de la Saint-Huberty et de son enfant.

Arrivés à Trieste, les voitures de la légation russe étaient entourées de baïonnettes. On faisait descendre les hommes qu'on menait devant Bernadotte en robe de chambre.

Le ministre de Russie remettait le passeport de Villetard à Bernadotte, qui lui disait brusquement :

— Monsieur, sans tergiverser, montrez-moi où est le comte d'Antraigues.

1. *Souvenirs d'un émigré de 1797 à 1800.* Paris, 1843.

— C'est moi, faisait d'Antraigues.

— Eh bien, je vous arrête.

Sur une protestation de Mordiwinoff, qui déclarait le comte attaché au service de la Russie, Bernadotte ne faisait d'autre réponse que : « Je veux l'arrêter ! » et l'on renvoyait le ministre et sa suite.

Là-dessus, le commandant de la place annonçait au comte qu'il allait partir dans quatre heures pour le quartier général à Milan.

Le comte d'Antraigues obtenait de faire rappeler le ministre de Russie pour confier à ses soins la Saint-Huberty. Mordiwinoff lui annonçait qu'elle s'était déjà refusée à demeurer auprès de lui, qu'elle voulait partager son sort, sa captivité.

Alors d'Antraigues qui avait, par respect pour les préjugés d'autrui, caché son mariage, qui avait dissimulé l'état de son fils, encouragé en cela, dit-il, par cette âme indomptable et fière qui l'avait impérieusement exigé par égard pour la famille, pour la fortune du comte, alors d'Antraigues trouvait le moment venu de réparer cette longue offense.

« Aussitôt je déclarai à mes tyrans, écrit-il dans son mémoire, que j'étois marié, que j'avois un fils,

que je demandois à le voir : on me l'accorda. Elle vint avec ce cher enfant de cinq ans qui se jeta sur moi. Pour elle, pleine de courage, elle me tendit la main, et pour la première fois enfin je la nommai ma femme. Ce moment, qui la rendit à jamais à moi, me fit oublier mes fers, mes persécuteurs, l'avenir et le présent. Voilà l'obligation que j'ai à mes persécuteurs. Publier celles que j'ai à ma femme en ces affreuses circonstances, n'est pas encore en mon pouvoir.

« Jamais il n'a existé un courage plus ferme, une âme plus maîtresse d'elle-même, un caractère plus fort dans l'adversité ; jamais on n'a vu plus de sécurité dans l'infortune. »

La Saint-Huberty était obligée de laisser fouiller les coffres, les malles du comte, sous peine de voir saisir les papiers de la légation russe ; et, le portefeuille du comte pris et scellé, on permettait à d'Antraigues d'emmener sa femme et son enfant dans une voiture séparée.

Et les deux voitures escortées de vingt dragons quittaient Trieste le 23 mai, à quatre heures du matin, et arrivaient par d'accablantes chaleurs, le 29 mai, à Milan.

A son arrivée, le comte était mené chez le commandant de la place, qui le séparait aussitôt de sa femme, le faisait conduire dans un couvent affecté à la garde des prisonniers de guerre, où il couchait sur un mauvais grabat avec une sentinelle au pied de son lit.

Le 30, le comte était conduit au château de Milan et logé dans le cachot n° 10, un réduit de douze pieds de longueur sur six de largeur.

Le 1er juin, on lui signifiait qu'il fallait partir pour Paris, départ qu'on remettait cependant, vu l'état de sa santé. Mais dans la nuit du même jour, une voiture le conduisait, à trois lieues de Milan, dans un endroit où il avait une conférence de deux heures avec Bernadotte en présence de Berthier. On lui demandait des explications sur les papiers trouvés dans son portefeuille, et qui avait été ouvert sans qu'il fût présent à l'inventaire. Il était question surtout de la fameuse pièce où le rédacteur se donnait comme le créateur de la coalition formée entre Berlin, Vienne et Madrid, pièce dont l'impression allait servir le Directoire pour faire son coup d'État du 18 fructidor (4 septembre 1797).

Il se défendait d'être l'auteur de cette pièce, disant qu'il y avait dix-neuf ans qu'il avait été à Vienne, et qu'il n'avait jamais mis les pieds à Berlin et à Madrid. Bernadotte ne prenait pas de décision et d'Antraigues rentrait dans son cachot[1].

La comtesse d'Antraigues, demeurée à Milan, courait la ville, sollicitant du matin au soir, demandant la mise en liberté de son mari, ou tout au moins une captivité moins sévère[2].

1. Corps législatif. — Conseil des Cinq-Cents. — Pièces trouvées à Venise dans le portefeuille de d'Antraigues et écrites entièrement de sa main. — Ma conversation avec M. le comte de Montgaillard, le 4 décembre 1796.

2. Mémoire du comte Emmanuel-Henri-Louis-Alexandre de Launai d'Antraigues, attaché à la légation de Russie à Vienne, arrêté sous les yeux du ministre de Russie à Trieste, le 22 mai 1797, par le général Bernadotte et détenu dans le fort de Milan. — Lettre de Vérone datée du 26 mai 1796. — Lettre du fort de Milan, loge n° 10, datée du 4 juin 1797, les deux lettres adressées à Bonaparte. Ces trois pièces sont données dans les *Souvenirs d'un émigré*, Paris, 1843.

XLV

Les démarches, les sollicitations de la comtesse d'Antraigues avaient un heureux résultat. Sur un engagement d'honneur, en date du 9 juillet 1797, le comte obtenait la permission de garder les arrêts chez lui, avec la faculté de pouvoir se rendre aux bibliothèques et de se promener dans la ville. Mais le 25 août, soit qu'il craignît un voyage forcé à Paris, soit qu'on lui donnât sous main la permission de sortir secrètement du Milanais, il disparaissait de Milan, sans que les personnes habitant la même maison que le ménage d'Antraigues eussent le moindre soupçon de sa fuite, voyant la Saint-Huberty, pendant les quatre ou cinq jours qui suivirent sa disparition, occupée à faire d'une manière ostensible des bouillons, à préparer des remèdes, en disant que son mari était malade [1].

Le comte d'Antraigues avait laissé à la comtesse la lettre chiffrée que voici :

1. *Journal de Paris*, 9 octobre 1797.

« Ce 25 août 1797, à quatre heures du matin, au moment de ma fuite, si Dieu daigne bénir mon entreprise, ma chère femme fera tout ce qu'elle pourra pour venir me rejoindre à 7 17 12 16 18 9 3 22.
 I n s
p r u c k.

« Ce sera le point de réunion.

« Les lettres dont elle aura besoin, elle les prendra en papier sur Vienne, c'est-à-dire en lettres de change tirées sur Vienne à diverses époques; mais il faut bien soigner que le tireur et les endosseurs soient connus. Il n'y a qu'un banquier qui puisse faire ce travail. Si elle ne prend pas des papiers qui aient été « commercés », alors il faut les prendre d'un banquier solide si faire se peut sur 16 5 17 24 5 11 9.

« Les papiers du portefeuille rouge, on les peut laisser, s'il est possible de les faire partir avec la voiture 7 7 12 8 9 11 15 14 17 ou les confier au père nourricier ou à d'autres. Ceux qui ont trait à mon affaire, il seroit bon de les emporter.

Si je suis repris, ma femme m'enverra là, où on

— 234 —

me mettra, mon nécessaire, ma malle et mes
livres, la petite vache de mon linge et habit :

8	7	12	16	14	11	3^me	8	11	1			
				l	e		C	l	a			
14	7	9	11	12	8	13	12	5	11	1	9	
r			n	d	o	n		m	e	c	r	
17	9	11	11	24	14	11	5	14	24	9	11	
r	e	et		l	e		e	m	e	t	r	e
8	7	12	16	14	7	5	7	14	14	11.		
d	a	n	s	l	a	m	a	l	l	e		

« Elle prendra l'argent qu'a 5 7 8 11 9
 M a d r
12 17 et me le fera parvenir pour moi.
n

« Avec tout le reste elle partira pour Paris.
« Arrivée en Suisse, elle écrira au comte 16 24 1
 S t a
| 22 | 11 | 14 | 10 | 11 | 9 | 4 | 10 | 7 | 24 | 3 | 9 | 17 | 12 |
| c | k | e | l | b | e | r | g | à | T | u | r | i | n |

et aussi 7 14 7 10 10 11 8 11 18 13 12 16
 a l a b b é d e P o n s
chez 14 7 8 7 9 24 15 17 16. Elle
 A r t o i s.
enverra au premier une lettre 5 15 98 17
23 17 12 15 20 20 où elle lui racontera mon

— 235 —

second accident, elle l'écrira aussi 1 15 5 24
 C o m te
11 8 14 17 16 14 11 2ᵉ enveloppe, la 1ʳᵉ
d e L i s l e
a 13 11 12 12 11 10 11 9 4 8 17
 H e n n e b e r g d i
9 11 1 24 11 3 9.
r e c t e u r
 8 11 16 18 15 16 24 11 16 7
 d e s p o s t e s à
10 14 7 13 22 11 12 10 15 3 9 4
B l a n k e n b o u r g
18 7 17 16 8 11 10 9 3 12 16
p a y s d e B r u n s
23 17 22 elle dira 7 5 15 9 8 17
w i k à M o r d i
23 17 12 15 20 20 de conserver 14 7
w i n o f f. l a
1 7 16 11 24 11 pour la lui envoyer par
c a s e tt e
partie suivant 16 11 16 10 11 16 15 17 12 16
 s e s b e s o i n s
de conserver les effets (*de Trieste*) et le suppliera
de faire (*agir l'Empereur et le roi d'Espagne*). Elle
demandera (*à Ulloa à Turin des lettres pour del
Campo à Paris*). Première enveloppe sous son

nom. Deuxième (*à Lascasas, à*.......... *à Hambourg*, pour qu'il fasse agir (*à Madrid* et envoie des lettres pour *del Campo*). Elle écrira.......... c'est-à-dire elle enverra lettre pour.......... Il faudra, je crois, envoyer un exprès de......... pour éviter les embarras......... A Paris, ma femme peut s'adresser pour moi (*à Imbert Colomez*)..... de la part de......... *Maderni*.

« Elle cherchera Mme (*de Rivière*). On sait où elle loge (*maison de Suède, rue de Tournon*). En passant à Bellinzona, elle peut y voir (*l'abbé de L'Arène*) qui lui donnera l'adresse......... La dame est un peu enthousiaste et ardente. Ma femme saura que j'ai (*des tantes et une mère à Montpellier*). Mmes (*Foucaud Daxat*), Mme (*de Viennois, ma sœur, est à Grenoble*).

« Elle leur écrira et réclamera leurs secours, si elle a besoin d'argent, je m'oblige à les rembourser, aussitôt que je serai libre de recevoir ce que (*Mordiwinoff*) a à moi.

« Ma femme recevra tous les papiers qu'a le curé qui nous a mariés, le 20 décembre 1790 ; elle aura soin avant tout de lui en faire prendre une copie légale sur ses registres publics, avec toutes

les formalités requises pour constater notre mariage et l'état de notre fils.

« Milan, 25 août 1797.

« Le comte d'Antraigues [1]. »

Enfin, au milieu de cette comédie de soins donnés à son mari malade, la Saint-Huberty recevait l'avis que d'Antraigues avait passé la frontière, qu'elle n'avait pas donné en vain les 10,000 livres retirées de la vente de ses diamants, la dernière ressource que, plus tard, le comte et la comtesse disaient leur rester dans le moment. Dans sa joie, après être disparue à son tour de la maison, elle écrivait, le 30 août, au marquis d'Andreoli, chez lequel elle logeait, cette lettre :

« Monsieur le marquis, j'ai l'honneur de vous prévenir qu'ayant obtenu notre liberté, à la condition que nous nous éloignerions « incognito »

1. Papiers manuscrits de la Saint-Huberty. — Sur cette lettre, une copie de l'original, où le copiste, qui semble le comte d'Antraigues lui-même, s'est fatigué de copier le chiffre, le commencement a été déchiffré par la Saint-Huberty.

de Milan, nous avons heureusement réussi à nous mettre, nous et nos effets, en sûreté, sans que personne s'en soit douté. Ainsi, monsieur le marquis, j'ai l'honneur de vous remercier de toutes les attentions que vous avez eues pour nous, pendant la durée de la captivité de mon mari et de notre demeure chez vous. Je vous fais parvenir par la présente les clefs de vos appartements qui, je crois, sont en l'état où nous les avons trouvés, et où vous trouverez le linge que vous avez eu la bonté de nous prêter.

« COMTESSE D'ANTRAIGUES[1]. »

XLVI

Au mois de janvier 1798, nous trouvons les deux époux installés à Gratz, d'où le comte d'Antraigues déclare officiellement son mariage jusqu'alors resté secret. Le 9 mai 1800, « en considération des services que lui a rendus depuis plusieurs

1. *Journal de Paris*, 9 octobre 1797.

années et que continue à lui rendre encore dans les temps actuels très critiques, D. Louis-Alexandre de Launay, comte d'Antraigues », le roi des Deux-Siciles confère au comte et à son fils l'ordre royal de Constantin et une pension en attendant une commanderie. Le 16 juin 1804, la comtesse d'Antraigues reçoit de l'empereur d'Autriche le brevet qui confirme en des termes flatteurs une pension précédemment obtenue.

Sa Majesté l'empereur-roi a très gracieusement résolu que la pension viagère de mille ducats en espèces, ci-devant accordée à Mme Anne-Antoinette Clavel de Saint-Huberty, comtesse d'Antraigues, en mémoire des services par elle rendus à feu Sa Majesté la reine Marie-Antoinette de France, en qualité de surintendante de la musique de cette auguste princesse, soit assignée pour l'avenir sur la caisse de la chancellerie de cour et d'État et payée par icelle par trimestre, à commencer de la date de la présente, sur quittance signée par ladite dame ou par son époux, voulant Sa Majesté que cette pension ne soit sujette à aucune exception, saisie ni retenue.

Signé : COLLOREDO.

Ce brevet vient trouver le ménage à Dresde, où le comte d'Antraigues, nommé l'année précédente conseiller d'État par l'empereur Alexandre, est en train de remplir une mission secrète, correspondant avec la Suède, avec le ministre Alopeus à Londres, travaillant à la coalition de l'Europe contre l'empereur Napoléon Ier. Le comte et la comtesse d'Antraigues semblent passer à Dresde la plus grande partie de l'année 1804, toute l'année 1805 et les premiers mois de l'année 1806. Au mois de septembre de cette année, chassés par les victoires de l'empereur de ce continent européen qui ne leur offre plus un asile sûr, ils quittent l'Allemagne et s'établissent en Angleterre.

XLVII

Le comte et la comtesse d'Antraigues vivaient dans une riche aisance près de Londres, à Barnes-Terrace, en un joli cottage. Ils avaient une voiture, un cocher, un valet de pied, un domestique sans livrée ; deux filles de chambre étaient atta-

chées au service de la comtesse. Le comte était
en relation avec les ministres anglais, la comtesse
était reçue par la haute aristocratie, où elle se fai-
sait parfois encore entendre. A leur porte, à Bar-
nes-Terrace, était une aimable voisine, Mme Cox,
chez laquelle le jeune d'Antraigues semblait s'être
épris d'une jeune fille nommée Mlle La Touche.
La vie du vieux ménage semblait réunir toutes
les conditions du bonheur.

Mais cette domination indestructible de Napo-
léon, mais les espérances, les ambitions, les rêves,
ajournés chaque année, et toujours reculant de-
vant le vieux politique, le désespéraient parfois
de s'être fait le champion de la monarchie! Puis,
dans cette diplomatie occulte, dans ces métiers
d'ombre qu'il avait un peu faits dans tous les
pays, dans cette cuisine de complots, d'achats de
consciences, de machinations louches, dont il avait
été le scribe ténébreux, n'avait-il pas un peu laissé
de la gentilhommerie de sa conscience, et ne
souffrait-il pas du vide qu'avaient fait autour de lui
ses compatriotes, les hommes mêmes de son parti?

On connaît la phrase d'une lettre du baron Ber-
trand de Molleville : « Avant que l'infamie de la

conduite du comte m'eût déterminé à cesser de le voir...[1]. » Enfin dans son intérieur, maintenant que la passion était morte entre les deux amants, d'Antraigues rencontrait des aspérités de caractère, des violences de caprices, une domination despotique[2] prédite dans une lettre de sa mère. Et chez le vieil exilé s'amassait lentement un noir

1. Dans cette lettre au comte de la Châtre, datée de Feltham Hilt, le 25 juillet 1812, trois jours après l'assassinat du comte d'Antraigues, Bertrand de Molleville apprend au comte de Provence qu'il y a à Barnes-Terrace des papiers confiés par Louis XVI à Malesherbes, depuis passés entre les mains de Mme Blondel, son amie, « des papiers à faire dresser les cheveux sur la tête, lorsqu'ils seront connus, et avec lesquels le comte se proposait *d'attaquer le Roi corps à corps quand le moment seroit venu.* (Lettre vendue, le 20 avril 1877, à la vente de Benjamin Fillon.)

2. Dans une ancienne lettre, la Saint-Huberty se défend de donner des avis à d'Antraigues sur ses affaires, dit qu'elle ne veut pas être accusée de domination, et ajoute : *C'est un défaut dont tout le monde m'accuse ainsi que toi de vouloir primer : on a raison. Depuis que je suis au monde, je n'ai jamais éprouvé de contradiction ; tout a cédé à mes moindres désirs, ils ont été toujours prévenus, enfin j'ai été toujours l'enfant gâté de la nature.* (Catalogue d'autographes de Soleinne, 1843.)

chagrin mêlé d'une espèce de terreur enfantine de sa femme.

XLVIII

Le premier jour de sa vingt-deuxième année d'exil, par une de ces grises et spleenétiques matinées de l'Angleterre, au mois de janvier, le vieux d'Antraigues, le bonheur de son foyer domestique perdu, ses ambitions politiques à vau-l'eau, l'esprit affaibli, hanté par les idées de persécution et les terreurs d'espionnage qui habitent une cervelle de maniaque, écrivait ce soliloque désespéré, qui est à la fois la formelle condamnation de son mariage et de toute la conduite politique de sa vie.

« 1er de l'an 1812, à huit heures du matin, dans ma chambre, à Londres, ayant pris médecine à 6 heures, je commence cette année en versant des pleurs. C'est ainsi à peu près que je les ai toutes finies depuis 1790. (29 décembre.)

« L'objet paroît fort au-dessous d'un homme qui a quelque célébrité comme écrivain et quelque réputation comme politique. Mais c'est qu'il y a

sous ma poitrine un cœur de chair, que je suis de chair et d'os, et ne vois pas trop de différence entre un homme et un autre homme qu'on afflige et qui pleure. C'est le spectacle que j'ai eu à mon réveil et que me procure ma femme en me forçant, bien malgré moi, à renvoyer Frédéric Driderici, sous le prétexte de fautes dont je me suis plaint, et qui sont de vraies misères que je lui aurois pardonnées, mais par la raison réelle de torts envers elle qu'il n'a pas, et de fautes qu'il n'a jamais commises, en portant, dit-elle, de ses nouvelles à cette créature, — car je le renvoie. — Il entre en ce moment le laquais de ma femme avec du thé que je renvoie.

« Je disois donc que je le renvoie bien malgré moi, que je fais une injustice, mais je ne puis le croire coupable; je suis mené et ne peux pas résister aux persécutions.

« Voilà mes étrennes et le commencement de l'année 1812.

« Pour Driderici, je lui donne 2 L. à l'insu de ma femme, et un bon certificat, et la promesse de l'assister; c'est tout ce que je puis faire dans ma position et je l'ai fait.

« A présent je vois placé près de moi un espion, le fils de M^me Friquet, que l'on ne me donne que pour m'épier ainsi que Jules à son retour.

« Cela m'est égal, qu'il m'espionne tant qu'il voudra, peut-être lui devrai-je mon repos par le compte qu'il en rendra.

« Voilà Driderici qui revient de chez M^me Cox. Le malheureux fond en larmes, je l'ai prié de partir à l'instant, et je l'entends qui fait son paquet.

« Il me dit que M^me Friquet lui avoit nui pour placer son fils. Je n'en sais rien, mais je pense que c'est un espion que ma femme place auprès de moi, que je chasserai sûrement, s'il fait enfin le maître du logis.

« Je ne puis croire que je voie 1813 sans me séparer de ma femme, à moins que Dieu ne daigne m'accorder la grâce de mourir ou me donne une patience surnaturelle.

« Le ton qu'elle a pris depuis six mois est si rude, si violent, si injurieux, que si j'ai fait une grande faute en l'épousant sans la permission de ma sainte mère, j'en suis cruellement châtié.

« Elle a de grandes qualités, très belles, très rares, mais son caractère est insupportable et me rend

la vie bien amère et mon intérieur plus cruel que le tombeau où on me laissera au moins en paix.

« Je prévois le retour de mon ami et fils Jules avec effroi. Il sera une nouvelle cause de malheur pour lui et moi par la tyrannie qu'elle prétendra exercer sur lui comme s'il avoit six ans. Il ne pourra le souffrir et pour celui-là, je le défendrai et jure devant Dieu de le défendre et ne le jamais abandonner quoi qu'il puisse en arriver.

« Ma mère me l'avoit prédit quand elle m'écrivoit de Montpellier le 7 janvier 1798 : « Vous avez commis une grande faute, mon cher fils, en vous mariant sans ma permission, je vous la pardonne de toute la sincérité et tendresse de mon cœur, mais je dois vous le dire : Préparez-vous à la résignation, à la patience, votre femme a des qualités rares. Elle vient de le prouver à Milan, mais je crois qu'elle a un caractère insupportable, et vous êtes celui qui lui convenoit le moins, avec votre caractère ennemi de l'autorité et de cette tyrannie, je vous le prédis, vous serez très malheureux. Et n'oubliez jamais que quand on a fait ce que vous avez fait en l'épousant, il faut s'y tenir et mourir sous la chaîne qu'on s'est imposée. »

« En cet état de choses, je ne prends aucun pronostic.

« Je me borne à demander à Dieu la résignation, la force, les ressources, la grâce d'être bon catholique, celle de protéger mon fils, de conserver ma femme et de mourir sans souffrir, mais en ayant le temps de me préparer.

« Je le supplie de ne pas me réduire à la misère et de me conserver ce qu'il m'a accordé et que j'ai bien gagné près de ces misérables rois que j'ai dû servir et que j'ai eu le malheur de servir.

« D'Antraigues. »

D'après d'autres morceaux de papier où se confesse la pensée du mari de la Saint-Huberty, il est indubitable qu'un commencement de ramollissement du cerveau existait depuis quelques années chez le comte. Voici une de ses confessions datée de janvier 1806 : « Je déclare que je l'aime de tout mon cœur, que je la veux voir heureuse — laisse-moi guérir et tu riras toute la journée — fais ce que tu voudras, mais excuse-moi, chacun a ses défauts, je n'ai pas celui de nier le bien que tu me fais. » Une autre feuille de papier porte ce

griffonnage : « Aujourd'hui, 1ᵉʳ mai 1811, à neuf heures du soir, ma femme étant allée avec Jules passer la soirée chez Mᵐᵉ Cox de Barnes, où se trouvera Mˡˡᵉ La Touche dont j'ai peur que Jules ne soit épris, le temps étant pluvieux, triste et moi plus accablé, plus triste que le temps, après deux heures de réflexions muettes sur le passé dont je frémis, sur le présent qui m'accable, sur l'avenir qui m'épouvante pendant ma vie et après ma mort, après avoir lu seul quelques lettres de ma sainte mère, qui m'ont brisé le cœur de regret et de remords, ayant retardé jusqu'ici les *invocances* que depuis tant d'années je prends dans la Bible, je me résous à les prendre à présent.

« Serai-je assez heureux pour conserver femme et Jules ?

« Oui !

« Vivrai-je jusqu'en 1812, 1ᵉʳ janvier ?

« Non !

« Serai-je content des ministres et de ma fortune ?

« Oui ! »

Et il dit plus loin avoir tiré toutes ses réponses dans la Genèse, trouvant un *oui* avant la lettre M, un *non* après cette lettre.

XLIX

Le comte et la comtesse d'Antraigues devant aller à Londres le 22 juillet 1812, avaient, la veille, donné l'ordre à leur équipage d'être devant la porte de leur habitation à huit heures du matin. La comtesse était déjà sur le pas de la porte, prête à monter en voiture; le comte, un peu en retard, descendait l'escalier, quand un domestique que le ménage avait depuis trois mois et qui devait être renvoyé le lendemain [1], un Piémontais,

1. Cet assassinat mystérieux, sur lequel la lumière ne sera peut-être jamais faite, donna lieu à beaucoup de suppositions, de conjectures, de commentaires. On lit dans la *Biographie universelle et portative* que les relations du comte d'Antraigues, en Angleterre, avec le ministre Canning avaient éveillé, en 1812, l'attention de la police impériale, et que le domestique infidèle qui livrait les dépêches de l'agent royaliste au gouvernement français, au moment d'être découvert, avait dans un moment de désespoir furieux assassiné ses maîtres et mis fin à sa vie. D'après les détails que j'ai donnés sur l'intérieur de d'Antraigues à Barnes-Terrace, sur le service difficile de l'ancienne chanteuse, sur

nommé Lorenzo, appelé là-bas Lawrence, débouchait brusquement par la terrasse et tirait au comte un coup de pistolet qui lui effleurait les cheveux. Le comte, étourdi un moment, se mettait à la poursuite de l'assassin, qui, dans la fumée du coup de pistolet, venait de passer rapidement devant lui, était monté dans la chambre de son maître, avait détaché d'une panoplie un poignard et un pistolet, et redescendait l'escalier une arme dans chaque main. Arrivé près du comte, Lorenzo lui plongeait le poignard jusqu'à la garde dans l'épaule gauche, puis courant à la porte où se trouvait la comtesse, et bousculant les deux filles de chambre restées dans le corridor, il poignardait la Saint-Huberty avec le poignard encore tout chaud du sang de son mari.

Dans la lâche peur de toute la domesticité frappée d'effroi, Lorenzo, toujours poursuivi par le

l'antagonisme des serviteurs appartenant à Monsieur, à Madame, je crois qu'il est plus vraisemblable d'attribuer ce tragique assassinat suivi du suicide de l'assassin à une vengeance italienne de domestique. Le jury, sur l'enquête du coroner, rendait un verdict qui établissait que Lawrence avait assassiné le comte et la comtesse et s'était tué étant sain d'esprit.

vieux d'Antraigues perdant son sang et pouvant à peine se soutenir, remontait dans la chambre du comte, se mettait dans la bouche le canon du pistolet qu'il avait gardé et se faisait sauter la cervelle, pendant que l'assassiné se renversait agonisant sur son lit.

La comtesse d'Antraigues, la poitrine trouée au-dessous du sein gauche d'une blessure large de plusieurs doigts, avait chancelé, s'était écriée : « *C'est Lawrence!* » et était tombée morte devant la maison, sur la route de la porte du péage [1].

1. The new annual register for the year 1812. London, Stockdale, 1813.
Voici l'acte d'inhumation de la Saint-Huberty : « S^t-Pancrass. » Anne-Antoinette comtesse d'Antraigues buried july 27th 1812, aged 52 years. The above extract was made this thirtheat day of july 1816. Withman Follofrild curate, n. 1, Grafton street (East). Tottenham-Court Road. En marge de cet acte est écrit : 22 et 27 juillet 1812, décès et inhumation du comte et de la comtesse d'Antraigues.

APPENDICE

Mon jeune ami Frédéric Masson, l'historien du *Département des Affaires étrangères*, l'éditeur des *Mémoires du cardinal de Bernis*, si savamment annotés, me communique ces lettres de Las Casas, l'ambassadeur d'Espagne près la République de Venise, lettres relatives au séjour de la Saint-Huberty dans cette ville en 1793 et 1794 [1].

Lettre du 6 avril 1793 de Las Casas. — « M^{me} Saint-Huberti peut compter pendant son séjour ici sur tout ce qui dépendra de moi ; elle est votre amie, elle a un grand talent, beaucoup d'esprit et d'amabilité : mon lot n'est pas mauvais ; d'autres auront des femmes bêtes qui leur seront adressées et qu'ils devront courtoiser. »

1. Archives du Ministère des Affaires-Étrangères.

Lettre du 27 avril. — « M^me Saint-Huberti arrivera très à propos. L'Opéra commence à ce que je crois le 4. »

Lettre du 4 mai. — « Vous avez bien fait de m'écrire par le courrier le 30 avril, puisque M^me Saint-Huberti, porteur de votre lettre, n'est pas encore arrivée. Tout sera fait comme vous le désirez ; je lui offrirai et lui donnerai l'argent qu'elle voudra ; je payerai à la Lorrene le loyer de 4 mois pour votre chambre, à raison de 3 sequins par mois, et je lui dirai de ne pas recevoir d'argent pour celle de la femme de chambre de M^me Saint-Huberti et que pour vous, vous continuerez à garder la même chambre chez elle au même prix. »

Lettre du 11 mai 1793. — « M^me Saint-Huberti arriva dimanche 5, assez fatiguée ; elle a une santé très délicate et, pour la ménager, ne prend du tourbillon de Venise que la très petite partie qu'il faut pour apercevoir un peu de tout ; nos opéras ne lui ont pas déplu ; mais les heures de représentation la gênent beaucoup ; elle a de l'amabi-

lité, de l'esprit et une grande douceur qui, dans les femmes, est la meilleure des qualités. »

Lettre du 26 septembre 1793. — « Bien loin d'aller à Paris et de rechercher une sauvegarde pour la maison de M. Saint-Huberti, il paraît qu'il faut en chercher pour les Pays-Bas. »

Lettre, sans date, de 1793. — « Je prie le cher 88 de dire à Mme de Saint-Huberti de la part de Mme de Las Casas que si elle n'a rien de mieux à faire, elle devrait venir ici en sortant de son dîner, c'est-à-dire ici chez le ministre de Malte à San Antolini, pour entendre toucher du clavecin ce même amateur qu'elle a entendu, M. de Micheroux. Si Mme de Saint-Huberti était un peu en voix, elle ferait un charmant cadeau en prenant avec elle quelques airs italiens.

« Il est sous-entendu qu'on désire que 88 et le reste de la compagnie viennent avec Mme de Saint-Huberti.

« *N. B.* Il n'y a pas ici d'autre femme ; Mme de Las Casas est seule.

« J'ignore la réponse de Micheroux ; si on n'a

pas pu recevoir dans la loge M^me de Saint-Huberti, elle aura une place dans celle de M^me de Las Casas ; mais comme elle a une autre dame encore, elle est fâchée de ne pouvoir en offrir autant à M^me de Neuwirt.

« *De chez le Jacobin, venez le convertir.* »

Lettre, sans date, de 1794. — « M^me Saint-Huberti, Campos vient de me dire dans ce moment que vous venez dîner avec nous. C'est un jour mauvais pour M. le comte puisque nous mangeons maigre. Si vous vouliez donc le transporter au jour de Pâques, j'en serais plus contente, etc. »

Lettre, sans date, de 1794. — « Je puis assurer M^me de Saint-Huberti que M^me de Las Casas aurait été ravie de la voir ces jours-ci, soit chez elle, soit au Casin, et que plus elle lui aurait procuré ce plaisir, plus elle l'aurait obligée. M^me de Saint-Huberti aura demain vendredi celle des deux loges qu'elle désirera ; il suffit que je sache le matin celle qu'elle préférera afin de n'en pas disposer. Je n'ai été nullement à moi ces jours-ci, santé

une course que je vais faire, mille arrangements qui doivent la précéder, des tas de papiers en désordre et à mettre en ordre, tout cela m'a presque cloué chez moi, et il faut avoir du guignon pour que le séjour de M^me Saint-Huberti à Venise se soit précisément trouvé dans cette circonstance. Je la prie de me faire savoir l'argent qu'elle désirera avoir et en quelles espèces. Je lui renouvelle tous les sentiments qui lui sont si justement acquis. »

Lettre du 13 mars 1795. — « Je ferai la recherche des extraits baptistaires que désire M^me Saint-Huberti. »

Lettre du 19 mars 1795, datée de Dresde. — « Voici les extraits baptistaires des deux fils du grand-père de M^me de Saint-Huberti. Je les ai fait légaliser par Quinônes. Vous remarquerez que le nom de famille de la mère n'y est pas, parce qu'il n'est pas non plus dans les registres. Le nom du grand-père ne se trouve pas dans ces registres qui ne vont que jusqu'à l'année 1703, année dans laquelle fut terminée la bâtisse de

l'église catholique, qu'il n'y avoit pas auparavant ici. Vous me dites que ce grand-père naquit à la fin du siècle dernier ; ainsi ce sont des dates qui ne se conviennent pas. »

FIN

Monsieur

N° 17

Mon Monsieur

J'ai l'honneur de vous envoyer une quittance que l'on avoit oublié de me remettre; elle fournit vous servir de pièce Provisoire en attendant et d'une instruction Rue du figuier St. Paul qui le tiens de opportunément que j'ai tâché de mettre mais qu'il est toujours mon très intéressant de me faire obtenir Comme vous en sommes Convenu Parlez que l'on Pourroit à la longue en faisant des Lettres et d'imprimer des totalités. J'aurai un témoignage de vous Réplier mon même a

Monsieur Portal
Proviseur au Parlement
Rue du figuier St. Paul
à Paris

avec mes occupations qui m'ont permis. Je suis Monsieur votre très humble serviteur

D. Duberty

Ce 13 j.... 1779

*Texte
imprimé*
PAR QUANTIN
pour E. DENTU, *éditeur*
Encadrements dessinés par
PALLANDRE *et gravés par* MÉAULLE.
Frontispice dessiné et aquafortisé par LALAUZE.
*Tête de page et cul-de-lampe gravés
à l'eau-forte par* HENRIOT.
*Fac-similé de la lettre
reproduite par*
AUGUSTE BRY

www.ingramcontent.com/pod-product-compliance
Lightning Source LLC
Chambersburg PA
CBHW071633220526
45469CB00002B/595